油畫技法全集

油畫技法全集

各種油畫表現技法的步驟解析

布萊恩‧高斯特(BRIAN GORST) 著

顧何忠 譯‧張正仁 校審

視傳文化事業有限公司

油畫技法全集
-各種油畫表現技法的步驟解析

The Complete oil painter

著作人：Brian Gorst
翻　譯：顧何忠
發行人：顏義勇
編輯人：曾大福
校　審：張正仁
中文編輯：林雅倫
版面構成：陳眅智
封面構成：鄭貴恆
出版者：視傳文化事業有限公司
　　　　永和市永平路12巷3號1樓
　　　　電話：(02)29246861 (代表號)
　　　　傳真：(02)29219671
郵政劃撥：17919163視傳文化事業有限公司
經銷商：北星圖書事業股份有限公司
　　　　永和市中正路48號B1
　　　　電話：(02)29229000 (代表號)
　　　　傳真：(02)29229041
印刷：新加坡 Star Standard Industries (Pte) Ltd.

每冊新台幣：500元

行政院新聞局局版臺業字第6068號
中文版權合法取得．未經同意不得翻印
◎本書如有裝訂錯誤破損缺頁請寄回退換◎
ISBN 986-7652-05-3
2004年3月1日　初版一刷

AUTHOR ACKNOWLEDGMENTS

The author is indebted to the
teaching of Wade Schuman, Jon
de Martin, Andrew Conklin and
the painting faculty of the New
York Academy of Art. Also thanks
to Kim Williams and Jeremy
Duncan for their selfless support
and advice.

A QUARTO BOOK

Published in the UK in 2003
by B T Batsford Ltd
The Chrysalis Building
Bramley Road
London W10 6SP
www.batsford.com

ISBN 0-7134-8829-8

British Library Cataloguing-in-
Publication Data:
A catalogue record for this book
is available from
the British Library

QUAR.OIPA

Conceived, designed and
produced by
Quarto Publishing plc
The Old Brewery
6 Blundell Street
London N7 9BH

Manufactured by
Universal Graphics Pte Ltd,
Singapore

Printed in Singapore
by Star Standard Industries Pte
Ltd

9 8 7 6 5 4 3 2 1

目錄

有石榴與萊姆的靜物
布萊恩‧高斯特
壓克力，畫布，1993
24 × 16 英吋(61 × 41cm)

畫面顏色的對比不一定會對統合的效果形成
干擾，如背景的褐色、紙中的微黃色與盤沿
的藍色，更能調和水果之間的紅與綠。

序文

　　與水彩、腊畫、壁畫、蛋彩畫比較，油畫是屬於晚近才發明的繪畫媒材，它可溯源至
15世紀初的北歐。在使用油彩的初期，乾性油已時常被應用在蛋彩畫的調和蛋劑中。後來
藝術家發現慢乾性油彩能塑造平滑、色彩豐富及達到更真實地模彷現實的能力，及油畫擁
有堅牢的色層和可攜帶的輕便性等因素。到了十六世紀中葉，它已普及全歐洲，成為多數
藝術家最好的媒材選擇。油畫的優勢持續至今，唯有在二十世紀間，壓克力顏料的問世，
才提供油畫使用者另一個選擇。

　　現今，油畫可能是最常與美術相關連的名詞，許多美術館和畫廊中的作品，都是油性
顏料繪製而成。這個媒材的靈敏性及寬容度，能個別地回應每個藝術家身心的天賦特質。
雖然它也常被認為是難以控制的媒材。但當你能熟知它的特性與操作技巧時，就可以發現

油畫的便易性和包容性，以及具有幾乎是可一再修改或重新塗敷的特性。

以油彩作畫的人們會驚訝於油彩擁有的色彩和色調的寬廣範圍，不像以水性和壓克力為黏結料的顏料，油彩不會在乾躁後，改變表面的顏色與明度。與利用水彩的透明效果比較，使用油彩更能達到一個色澤豐富的暗面。油彩的緩慢乾化特性更容許濕融畫法的應用，這是壓克力顏料和蛋彩畫難以達到的。

這本書希望能提供業餘畫家們敢於去嘗試新媒材，或是給予正在學習階段的學子一個學習的方法，以及想變換或擴展技巧的藝術家一個新的訊息。本書也提供觀察的、非再現的繪製畫面的方法。

連同底稿的繪製、繪畫技巧及有限顏料的使用技術，與更富當代性作品的趨勢都將

溫斯康伯鐵路隧道
布萊恩·高斯特
油畫，畫布板，2000
10 × 12 英吋 (25 × 30cm)

如此生動的景緻總存於靈光乍現時刻，畫家需善用藝術之眼來調整或修改這個世界，這些畫中的樹被重新安排，顏色也略作調整，連地上的泥水窪也與橋拱相互輝映。

2只洋梨和水罐
布萊恩·高斯特
油畫，畫布板，1997
8 × 10 英吋(20 × 25cm)

應用直接畫法，此靜物畫的構圖展現非尋常的低視線，在同一畫面中表現出多種不同材質的效果。

一併討論，譬如：如何在巨大尺幅的畫面作畫、抽象性的繪製或綜合媒材的使用，以及素描所涉及的範圍：如何準確的構圖、藝術家如何將意念轉化到畫面等。

第一章對於使用工具與媒材有著實際的引証。第二章主旨在幫助讀者訓練審美的眼力和啓發更具自發性的美學察覺能力。第三章示範如何使用油畫顏料的不同方式與技術。第四章著重如何在耳熟能詳的主題裡，探索傳統和當代兩者創作的研究方法。最後一章則是建議讀者如何從初階進展到專業程度，並發展自己的油畫技巧。

一幅佳作就是一件藝術品，既非科學也不能完全學習自書本：它是技術與藝術的結合、勇氣的創造及具有嘗試和挑戰錯誤的決心。油畫技法完全手冊並非一本秘笈，也沒有提供任何捷徑－但是，我希望它將會引你認識油畫創作的欣喜與潛力，並提供你實際的建議，讓往後的繪製更具自信與啓發性。

紐約藝術學院中站立著的
人體模特兒
布萊恩・高斯特
畫布，畫布板，1999
10 × 20英吋(25 × 51cm)

先作好的精確素描，並將
素描稿轉至畫布上，運用
有色底與兼具透明、不透
明性的油彩塗敷方式，背
景部分則分開個別處理。

8只紅李
布萊恩・高斯特
油畫，畫布板，1995
10 × 18英吋(25 × 20cm)

運用油彩不透明性的塗敷方式，
表現紅李的滋潤色澤，光澤似釉
彩般的桌面紋理及以濕融畫法完
成浪型編織的藍子，都非事先計
劃的描述方法，而是在作畫過程
中詳盡觀察與細心琢磨的結果。

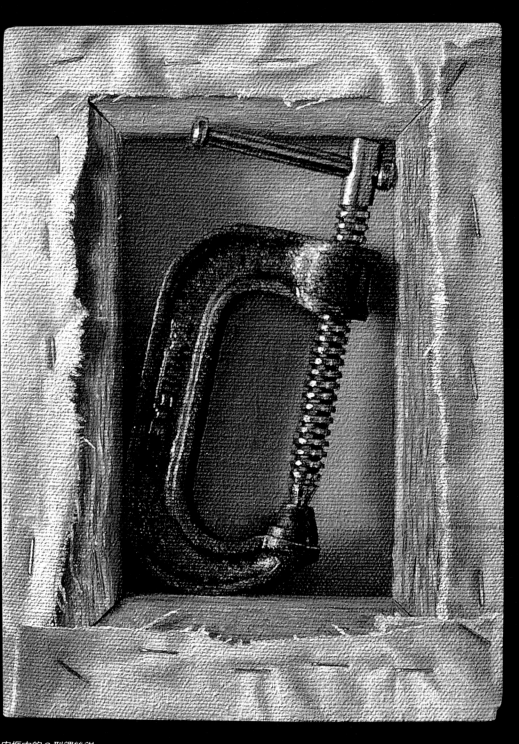

內框中的 C 型鏍絲鉗
布萊恩・高斯特
油畫，畫布，1992

繪畫材料與用具

當今以油畫為創作媒材的藝術家，在使用材料時，慎重考慮的重點在於材料所能提供的可能性。經過歷史的發展，我們幾乎已擁有各種可以使用的色粉；畫筆的形式和尺寸也不計其數，而畫布表面的處理則適合於各種不同種類與尺幅的創作。晚近有關繪畫材料與技法的改良，提供了更豐富生動的顏料、合成纖維畫筆及具有親油性的材料，如脂溶性醇酸，可溶於水的油性媒劑和油性腊筆。

開始作畫之前，我們需要對油畫顏料、各種畫布表面處理及如何操作繪畫用具有基礎的認識。的確，許多認為油畫是難以掌控的想法，其實是來自對工具與材料的不當使用與誤解。

如果疏忽這點，油畫繪製會成為昂貴的活動。此章簡要介紹如何在繁多的顏料、畫筆及能運用的表面媒材中作準確的選擇，並強調如何將現有的用具作最完美的運用。經過仔細挑選過的有限顏色、一個不昂貴的調色盤、半打數量的畫筆和一本輕便的素描簿，它們會讓你更有效地創作並完全地融入其中。

材料 1

油畫顏料

油畫顏料是由色粉和粘結劑結合而成的，粘結劑可調整色粉的流動，並讓色粉能粘結到畫面上。同時，它也能改變光在畫作表面的折射率與吸光率，並保持色粉的恒久性，不受其他色粉與空氣接觸時所產生的化學反應影響。

為了讓顏料能完善混合且一致地乾燥，色粉須儘可能均勻融合在粘結劑之中。在今日，所使用的管裝或罐裝專家用顏料，都由具有豐富經驗的廠商製造及提供。許多名滿天下的製造商更提供具備不同特性和品質的油畫顏料，並區分出學生級和專家級的不同需求。

學生級油畫顏料

學生級的油畫顏料提供不同的顏色種類，並提供初學者所需的平實價格。將粗磨色粉（有時是仿造或混合品）仔細研磨並摻混至精煉亞麻仁油或紅花油中，此種顏料具有可調和出各種肌理的特性。乾燥的時間較慢，能全面而一致地乾化是其優點。

為了達到裝填顏料的內含量和減少成本，學生級的顏料可能包括過量的粘結劑或填充劑，那將會讓顏料的結合性變差，乾後有變黃的傾向，也會形成較不穩定的顏色層。謹慎的藝術家會尋找更值得信賴、可靠的顏料。

油畫顏料的分佈

未完善混合及含過量油質的顏料會導致乾化不均勻和時間過長。

調配均勻的顏料與油的比例

調配均勻的顏料與油的比例

未調配完善的顏料

專家級的顏料

專家級的顏料提供含有高品質色粉的最完整顏色系列。顏料的黏稠性與色調的強度都比學生級的好，多數的品牌亦適合一般的使用。價格比學生級貴，此級的顏料被區分在不同的價格表，原因在於使用色粉的成份與稀有性。某些填裝物或添加劑的使用，目的在改變顏料的光澤、肌理或某些顏料的乾躁時間。罌粟油或紅花油常被使用在較不鮮明的顏料中，也用在乾化後色澤會變得較暗的亞麻油裡。

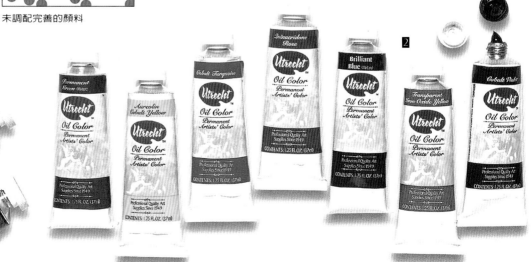

手工製油畫顏料

這些高品質且高價位的油畫顏料，產自時常標榜「手工製油畫顏料」的專門顏料製造商。這些顏料僅使用最高級的色粉，有時配以冷壓亞麻仁油精細研磨。一般而言，填裝物或添加劑的含量極少，甚至完全沒有。

與收集為數可觀但卻極少使用的低品質顏料相比，你會發現經由嘗試與試驗，以逐漸形成自己喜好的色系為準，比起蒐集高級顏料的作法，是更經濟划算的。

管裝與罐裝

管裝顏料具有可攜帶的便利性，罐裝顏料則適用於工作室中的大畫幅的製作，在空氣中具有不變質的特性。但無論如何，罐裝的顏料容易乾掉，選擇容量較多的管裝顏料是一個更經濟的選擇。

脂溶性醇酸與可溶於水的油性顏料

脂溶性醇酸是一種以樹脂為基礎的合成顏料，能相容於油中，比傳統的油性顏料的乾燥時間更短，並能充份產生一種具彈性、堅牢的顏料層。它非常適用在作品的底稿上，若要形成多次的色層和釉彩的效果，在數日之內亦能達成，但脂溶性醇酸不能直接使用在油性的表面，因為那將增加日後龜裂的風險。

能溶於水的油性顏料是先進技術所開發製造的一種顏料，它提供能互相混合以水性為基礎或以油性為基礎的媒介劑與稀釋劑，並明顯的擴展一般使用傳統油畫所需溶劑的限制性範圍。

脂溶性樹脂與可溶於水的油性顏料的顏色系列較傳統的油畫顏料少，但若將兩者合併成為油畫顏料的第二選擇，將更具成效。

認識標示符號

標示符號具有非常有用的功能，但也易讓人混淆。小心顏料的標示如「色相」或「混合物」，經常是次等色粉權充高級品，所以需要隨時檢查色粉的編號。

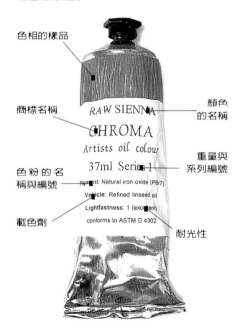

色相的樣品

商標名稱

顏色的名稱

色粉的名稱與編號

載色劑

重量與系列編號

耐光性

RAW SIENNA
CHROMA
Artists oil colour
37ml Series 1
Pigment: Natural iron oxide (PBr7)
Vehicle: Refined linseed oil
Lightfastness: 1 (excellent)
conforms to ASTM D 4302

製造中的顏料。顏料製造商所採用的機械式研磨機，能提供大量的精研色粉，加入油研磨後，製成顏料。

1　學生級顏料
2　各種專家用管裝顏料
3　溶於水的油性顏料
4　脂溶性醇酸顏料
5　罐裝油畫顏料

材料 2 色粉

色粉可提煉自非有機物質，如礦物與金屬元素的氧化物，或者由有機物質中淬取，如植物或動物的組織。現今有許多合成顏料的推出，它們的特性經一再的改良之後，已經和提煉自自然界中的色粉相當。我們需要仔細思考色粉的幾項特性，管裝上的標示與廠商提供的顏色表，將給我們明確的完整資訊，而第一手的使用經驗會提供更實用性的依據。

透明性／不透明性

視賴含膠量與色粉本身的特質而定。顏料的混合物可能使其具有透明性，並讓光能透過它；或者使其成為不透明性，會吸光和折射光。多數的製造商會註明顏料是否具透明性、半透明性及不透明性。

染色的強度

染色的強度是指顏色與白色混合後，持續保有色澤強度的範圍。此項標示很少出現在管製顏料上，每種品牌與等級的標示也有所不同。當某些色粉與白色相混時，會減低鮮明度，就算被稀釋於媒劑中，它仍能持續保有強烈的色相。

成份與混合能力

油畫顏料具有儲藏性、黏稠／易脆弱、黏質、油膩、非精製／精製或平滑的性質。這些特性皆可經由與黏結劑份量的掌握而改變，而高品質的顏料具有最寬廣的成份系列。

乾燥時間

此項標示絕少出現在標籤上，不同的色粉有不同的乾燥時間，除了廠商摻混乾燥作用劑在某些特別乾燥緩慢的顏料中，使其具有完整且一致的乾燥時間之外，部分顏料的乾燥速度在數小時內即能形成一層可觸摸的薄膜，一般顏料則需一個星期左右（視顏料的厚薄、稀釋程度或顏色的吸收性而定）。在作畫告一段落後，調色盤的剩餘顏料剛好能讓我們知曉那種顏料乾燥的最快。

耐光性

耐光性是指研磨後的色粉在經光線長期照射後，仍能保持先前色澤的特性。耐光性常標示在管裝顏料和顏色表上，如：ASTM（美國材料與實驗協會）的等級，I 表示優等，II 表示良好，III 表示不適合使用。總之，每家廠商都有屬於自己產品等級的系統，並非只採用 ASTM 系統。

下表明列出一般常用的色粉名稱與編號索引（每個編號都是個別的，且應標示在標籤上），除非特別狀況下，否則皆應顯示色粉的耐光性及乾燥時間。

圖示說明

表層色調是描述某個顏色所具有的固有色澤，底層色調是指顏色稀釋後或塗佈在一個明亮底的畫布上，所呈現的透明色調，色調則指當顏料和白色顏料混合後所產生的色澤。

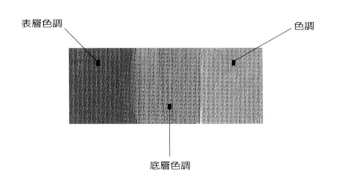

表層色調　　　　色調

底層色調

白色系

雪花白(PW.1)也稱銀白或鉛白，是最早被製造的礦物性色粉，它能形成一個可信賴的，不透明且具有彈性的顏料層，十分適合底稿的使用，乾躁時間十分快速，色澤在乾後仍與先前相差無幾。現今雪花白的供應以罐裝為主，原因在於它含有鉛的成份。

鈦白(PW6)早在 20 世紀初期即已使用，具有平滑、純白及不透明性，十分適合描繪堅實的表面與高光部份，色澤稍偏冷調，緩慢的乾躁時間更讓其適合薄塗及戶外繪畫的方式。

鋅白(PW4)是具有半透明性，偏冷色調的白色，當需要描繪具有乳白釉色或淡薄的覆蓋層次的事物時，鋅白常被添加與顏料混合。（如水，玻璃或薄的結構的描繪）。和其他白色相較，它的弱點是：乾燥後，鋅白形成的表層薄膜缺乏彈性、較容易導致龜裂。

你會發現有些結合物名稱，如基底白、底色白、不透明白、透明性白或雪花白等代名詞，這些都是由不同比例的鈦與鋅相混的白色顏料。

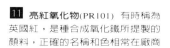

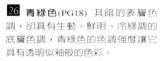
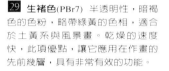

土黃色系

1 褚黃色(PY43) 是種傳統的土黃色系，適用在有限的色表中(詳閱土褐色系，第41頁)。具有良好的混色能力，及半不透明的特性。在高等級的顏色中，能顯示它豐富的底層色調。它常被馬爾斯黃替代，後者的色澤比土黃色更強烈及溫暖。

2 生茶紅(PBr7) 具有快速乾燥的特性，色澤略帶微弱的橘色，它的表層色調比土黃色略深，但更具透明性。

3 檸檬黃 是種植物名稱，略偏綠的黃色色粉，具有強烈的不透明性或半透明性的色彩。通常乾燥的速度較慢，它提煉自鎘黃(PY35)，但鎘黃，鋇黃(PY35:1)和漢薩黃都是更便宜的選擇。

4 鎘黃(PY35.PY37) 是種生動不透明，慢乾的黃色系色粉，具有豐富的底層色調與耐久性，在明亮處，中間色調或暗處，鎘黃皆令人得心應手。它是昂貴的色粉，略偏綠或橘色，可被鉻黃(PY34)取代。

5 漢薩黃(PY3,65,73,75,98) 也稱芳香基金屬黃，具有耐久與明亮的黃色調，與某些溶劑混合可延長乾燥的時間。

6 那普勒斯黃(PY41) 是種傳統，非常淡薄的黃色色粉，與土褐色系或肉色系相混合能達至很好的效果。一般而言，由黃色和白色相調和，就能獲得這個顏色。

橙色系

7 馬爾斯橙色(PY42) 與馬爾斯褐色都具有半不透明性，略偏橙褐色，及穩定的色調耐久性，乾燥時間比較快。

8 鎘橙色(PO20) 是種不透明明亮，強烈且乾燥時間緩慢的色粉，能獲得更紅或更黃的色相，由純鎘成份製的顏色比仿製品感覺更厚實。

9 皮里諾橘(PO43) 是種透明，飽和與生動的色粉。苯駢咪唑酮橙(PO62.PO63)是種半透明，與前者有相同強度的顏色，有時以不同的稱謂出現，和一般以鎘為基礎的色粉比較，它乾燥的時間更快。

紅色系

10 印度紅(PR101) 是種略帶紫的紅色，在有限的顏料範圍內非常有用，它屬於合成氧化鐵系，具半不透明性，有豐富的底層色調。當和白色混合時色澤略偏冷調。

11 亮紅氧化物(PR101) 有時稱為英國紅，是種合成氧化鐵所提製的顏料，正確的名稱和色相常在廠商間變換，在紅至橙色的範圍內，是同樣具信賴的半不透明色粉。

12 鎘紅(PR108) 適合於從亮至暗的各種色調，這生動不透明的顏色具有很好的混色性，並形成堅牢、有彈性且緩慢乾燥的顏色薄膜，它略偏橙紅色調，使其能取代信賴較低的朱砂紅（PR106）.鎘鋇紅(PR108:1)提供較便宜，卻略薄弱的選擇。

13 喹丫酮苯胺紅(PR122) 和喹丫酮紅都是種強烈透明且實惠的色粉，具良好的耐久性，它正逐步取代較傳統且耐光性欠佳的月星紅與茜草紅。

14 茜草紅(PR83:1) 是種慢乾、透明、偏紫紅色的色粉，亦具有良好的混色性，與藍色系相混，獲得清澈的紫色，較受質疑的是它的耐光性。

15 二萘嵌苯紅(PR149) 與萘酚紅都具有強烈，明亮的表層色調的半透明性色粉。有時略偏橙紅或紫紅色。

紫色系

16 鈷紫(PV14) 是種半透明，明與暗面皆適用的色粉，其快速乾燥和寬廣的色調強度，使它適合與黃色系相搭配。

17 錳紫色(PV16) 也稱為礦紫色，具快速乾和不透明性，和鈷紫比較，色澤更顯飽滿。

18 二氧化紫(PV23) 是種強烈透明，帶著高色調強度的純紫色，可終生保存在最小的管裝內。

藍色系

19 法國群青(PB29) 是種透明、具豐富鮮明底層色調與良好色調強度、並略帶紫藍色的色粉，能完全緩慢的乾燥，是絕好的相混色料。

20 鈷藍(PB28) 是種半透明，比較快乾的藍色，它具有似謎般的底層色調，也使它成為品貴的象徵。

21 蔚藍色(PB35) 略帶綠的藍色，具不透明性及能呈現良好的底層色調，與綠色系的相混性絕佳。

22 錳藍色(PB33) 色相類似天藍色，具有更好的透明性及更偏綠的底層色調，有時則被青花藍所取代。

23 青花藍(PB15) 具有極強烈、透明性和色調強度的顏色，有時它較難以掌控，原因在於青花藍有著強烈的染色力。

24 普魯士藍(PB27) 是屬於最快乾燥的顏色之一。略帶綠的特色，使其具有暗調，金屬般色澤的表層色調，兼具豐富燦爛的底層色調，同樣是種很好卻染色力強的顏色。

綠色系

25 鉻綠色(PG17) 是種不透明，細微、淺薄且有色調強度及可信賴的綠色，它亦提煉自礦物質，優良的特性，讓其取代較薄弱的土綠色(PG23)。

26 青綠色(PG18) 是暗的表層色調，卻具有生動、鮮明、冷綠調的底層色調，青綠色的色調強度讓它具有透明似釉般的色彩。

27 青花綠(PG7) 和青花黃綠皆是可信賴的，透明性，有著強烈與顯著的色調強度。青花綠常被用來取代其他的綠色，如翡翠綠、鉻綠及樹汁綠。

褐色系

28 焦褚色(PBr7) 是種絕佳傳統性、半透明，略帶溫暖的褐色，具有暗到豐富的表層色調。快乾的特性，使它適合使用於底稿繪製及有色打底。

29 生褚色(PBr7) 半透明性，暗褐色的色粉，略帶綠黃的色相，適合於土黃色系與風景畫。乾燥的速度快，此項優點，讓它應用在作畫的先前幾層，具有非常有效的功能。

30 焦茶紅(PBr7) 具有土褐的表層色調，它表現出一種燦爛的、似釉般的橙紅色調，是一種可信賴及完全乾燥的色粉。

31 威尼斯紅(PR101) 和馬爾斯紅同屬合成氧化物系列，兩者皆能產生堅實的磚褐色，並具有全面性的特質。

32 透明紅(PR101) 是種由氧化鐵色系中，具更深且透明的色粉，和焦褚色相較，它具有略強烈些的色調。

黑色系

33 象牙黑(PBK9) 亦稱骨黑。現今完全由燒焦的動物骨頭製造而成，是種經濟實惠的顏色。具深褐的底層色調與緩慢的乾燥特性，它允許和群青色系相混和，如深藍色。

34 燈黑(PBr6) 是首先為人所使用的黑色，具有不透明、平滑、淡薄淺青的底層色調，乾燥時間緩慢，對於有限的土黃色系的應用非常有效。

35 馬爾斯黑(PBK11) 具有濃厚不透明，及略帶褐偏中間色調的黑色，它的一般乾燥特性，使它為灰色單色調繪畫的最佳選擇。(請詳閱色調顏色，第40頁)

材料 3　畫用媒介劑

　　媒介劑　是一種液狀的調和劑，它能包覆色粉並促使色粉塗敷在畫材的表面上。以油畫的情形而論，媒介劑主要由黏結劑與稀釋劑組成。其他屬於添加劑方面，諸如凡尼斯、樹脂、乾燥作用劑、緩和劑和肌理塑造材料等。

黏 結 劑

　　在畫用媒介劑中，黏結劑是最重要的元素，它能附著在油畫的表面，包覆著色粉微粒，在乾燥過程中逐漸形成薄色層。油畫，顧名思義它當然含有黏結劑，如同我們購買的管裝顏料，它們已經在研磨過程中加入足夠的黏結劑，以確保它的存放性及輕鬆轉換顏料到調色盤上。在使用畫筆時，添加黏結劑在媒介劑中，讓調色盤上的顏料更具流動性，工作起來更便利。

亞麻仁油是最常見的乾性油，它萃取自亞麻種子，經由不同的製作過程而獲得。（亞麻子與亞麻屬同一種植物，亞麻畫布是用亞麻的纖維所製成。

1 純亞麻仁油　是種深黃色，經由高壓蒸餾亞麻種子而獲得的乾性油，但它僅使用在某些工業製顏料中。

2 精煉亞麻仁油　自18世紀即被使用，它經由熱壓過的油、硫酸與水短暫的混合提煉而成，是一種具有從高至金黃色澤的經濟實惠乾性油。它在管裝顏料中，是標準的黏結劑。另一種顏色更淺白的精煉亞麻仁油，並不會完全的乾燥，本身的色澤比一般具稻禾色澤的亞麻仁油來得明亮些。

3 冷壓亞麻仁油　可能是亞麻仁油系列中，品質最佳、最傳統的乾性油。它一直被應用在最高級顏料的研磨過程中。乾燥速度比精煉亞麻仁油快，且乾後具有絕佳的觸摸感，能形成堅牢、確實的薄膜層。但由於它的高成本，使此種乾性油對於大畫幅或實驗性作品而言，並不便宜。

4 氧化亞麻仁油　是種具黏性、濃稠的乾性油，經由持續高溫蒸餾聚合亞麻仁油提煉而成。它能被稀釋成一種幾近無色，且完全緩慢乾燥的媒劑，適用於罩染法及具有運用自如的特性。但有些略偏淡黃色。大量使用或與亞麻仁油合用，能形成良好的平坦薄層，當使用在一平坦光滑的基底材時，如木板或金屬版，會形成似釉般的薄膜。

5 日曬漂白亞麻仁油　具有迅速乾燥及無色的特性，主要適用於罩染法，它同樣能運用在一些具淺白底色的畫面。

6 核桃油　乾燥時間比罌粟油快，也具有比亞麻仁油更好的優勢。

7 罌粟油　是經壓縮罌粟種子而提煉出的乾性油，具有十分清淡、稀薄且幾乎無味的特性，但與顏料混合帶有似奶油般的稠度。它的長時間乾燥性，容許其應用在濕融畫法，其缺點是在長期乾燥後，較易產生裂紋。

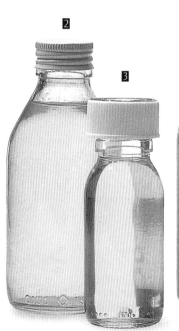
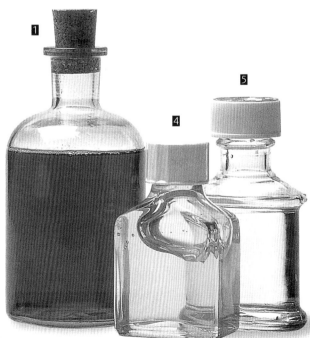

稀釋劑

如果僅用黏結劑來稀釋顏料，乾燥時間可能變長，且日後表面恐會出現皺折現象或者變黃。因此，稀釋劑常與黏結劑並用，將可幫助增加顏料的流動性。另外稀釋劑無法附著在顏色層上，它會蒸發掉；有時因它具有溶解的特質，因此能阻絕濕或乾的顏料與畫布底接觸。

調合油中若含過多的稀釋劑，會導致畫面留不具保護性的色料及薄弱的顏料層膜，日後恐有龜裂之虞。黏結劑與稀釋劑的比例基礎與許多因素相關，如：畫材表面與色粉的吸油性、顏料本身的延展性、顏料的品質、施以透明技法或塗敷顏料層的次數，以及需重新處理的已繪製畫面。

1 蒸餾松節油 是松木經蒸餾後得到的樹脂。幾世紀來，它和亞麻仁油一直是畫家使用之媒介劑的標準配備。此松節油若在適當的混合比例之下，能完全的從畫面表層蒸發，不會留下任何的殘餘物。但對需大量使用的情況而言，它的價格偏高，所以不需使用它來清潔畫筆。此種松節油具有令人不適的強烈氣味，特別在空氣不流通的空間，可藉由將它儲藏在窄口的小容器或油盅中，以減少它的氣味漫佈，並應避免與皮膚接觸。

2 專家用石油酒精 是種石化製品，與松節油有許多共同之處。具優良品質的石油酒精能替代蒸餾松節油的功能，是一種實用價值高的稀釋劑，特

別是在處理巨大畫幅的作品與底稿的繪製上。可是，它並沒有強效的溶解性，且會形成一層無光澤的表面薄膜。

3 無臭的稀釋劑 在重視有關職業性的健康、安全的律法和消費者的要求下越形普遍，例如：橘花香味的稀釋劑。在可見的未來，這種方式應該也會應用在其他溶劑中，如石油酒精。

4 家庭用石油酒精／替代性松節油 對於某些現代的、巨大畫幅作品的製作手續非常有用。但一般而言，它並不適合油畫的製作，因為它會產生殘餘物。它最大的功效是清理畫筆及其它的繪畫設備。

添加劑

雖然亞麻仁油和松節油的混合油已經能滿足油畫製作的絕大部份需求，但歷史上的許多藝術家依然會在他們的調和油中摻混其他物質，嘗試改變調和油的性質及其功能。傳統上含樹脂的凡尼斯能改變繪畫的最後步驟，即透明性或者顏料的運用。某些添加劑會直接影響乾燥的時間、光澤度或者顏料的結構。謹記，過度複雜混合的調和油，對於顏料層膜結構的完整性，可能帶來負面的影響。

1 威尼斯松節油 是一種從落葉松提煉而來的香脂膠，據說曾為盧本斯所使用。通常被添加至罩染用的調和油中以增加顏料的光澤度，並且它能減緩調和油的乾燥速度。

2 丹瑪凡尼斯 是種將樹脂溶於松節油而形成的清澈添加劑，在保護性凡尼斯的結構組成中是主要成份。丹瑪凡尼斯應僅使用在少量的罩染用調和油中，它能增加罩染用調和油的透明度。此外，畫面在清潔處理時，它所形成似釉般的薄膜可能會被去除。

3 氧化亞麻仁油 詳閱上一頁。

4 薰衣草油 不該與香水混為一談，它是由各種薰衣草寬葉蒸餾而得。一般被應用在調整松節油特性（對松節油過敏的人，非常有用），但它價格昂貴且乾燥速度很慢。

5 香油 功能令人印象深刻，只需少量的使用，便能延緩乾燥的時間，對於避免複雜顏料的混合，是非常有用的，但過度使用可能會影響顏料層膜的結構。

6 麗可調和油 經過證實是種有效的醇酸樹脂，可以與大量的調和油混合，以縮短乾燥的時間。在罩染技法上，在增加顏料的流動性和提高顏料薄膜的彈性等方面，具有十分完美的特性。但它與管裝顏料相混使用時，卻不能像與凡尼斯相混時，那樣的確定。

7 純蜂脂 能直接或與加溫的松節油混合，用來作為預先混合、具輕薄氣味的含蠟調和劑。它產生無光澤的表層並增加顏料的厚度。純蜂脂在現代抽象繪畫的技法中，十分有用；但在錯覺法的技法應用上較不適合。

8 塑造肌理的物質 例如膠、蜂脂、沙、鋸屑等，時常被添加至顏料中。某些膠能增加調和劑的濃稠和乾燥的時間，以便達到厚塗的效果。其他的添加劑，能形塑物質性主體。塑造肌理的顏料常被使用在抽象及複合媒材的步驟中，並常伴隨調色刀一起使用。

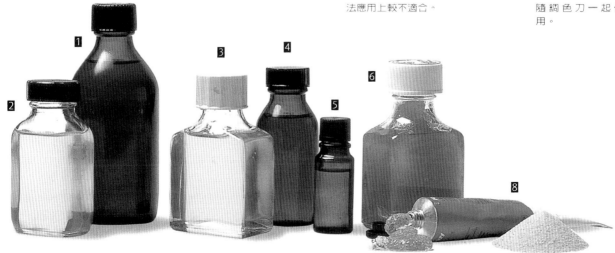

材料 4

基底材

你將要進行描繪的基底材料，必須具備塗底色或塗膠的程序，並且保持平坦，不會因為時間的考驗而產生彎曲、縮水或惡化的情況。

具伸縮性的畫布

對油畫而言，畫布是一種最廣為使用的基底材，它至少有超過四百年以上的歷史。畫布的普及因素，在於它能提供任何的尺寸和實用價值。

（Canvas這個專有名詞可形容布料的結構、基底材料或完成的畫作本身。）許多藝術家體驗到油畫布具有的輕質和彈性的特性，增添了作畫時筆觸的敏感度；而且它本身的織紋肌理能改變顏料的塗敷，表現出分色的薄塗技法（詳閱64頁）。但是應注意，不管從正面或反面撞擊，都易使畫布受損。同時，若無法做好正確的畫前準備工作（詳閱畫布的塗膠，第14頁），畫布將會受到油畫顏料的腐蝕。

各式重量的畫布如：肖像用、細織紋路、中等細織紋路、普通紋路與粗糙紋路等都能應用。它們以碼為單位販售，並且分為已打底與未打底兩種；另外也能直接購買繃緊在標準規格畫框的畫布；內框材料需由乾燥的木料製成，以防止日後變形或扭曲；它們以成對方式銷售，巨幅尺寸的內框大都有一至數根的中樑（詳閱接榫式內框，第112頁與繃畫布的方法，第113頁）。

棉布和麻布

1 亞麻布 略貴於棉布，因為它具有較多的優點。亞麻布是由亞麻植株的纖維抽取而來，它的纖維比棉花的纖維長，所製成的畫布織紋結構擁有強勁的特性，比較不易伸縮和崩陷。天然的亞麻仁油亦能防止畫布變的易脆；而棉布則較不具有這樣的優點。所有亞麻製的畫布都呈現灰棕色色調（若已塗佈足夠的膠，畫布表面已能產生吸引人的色調，無需再塗底色）。

2 棉布 價格比麻布便宜，是最一般性的畫布。細棉布是多數廠商製作已繃釘完成的畫布之最佳選擇。棉布的織紋結構具有一種機械製成的感受，因此在畫布底層塗敷時，缺少較敏銳的觸感。棉布本身呈淺稻禾色，表面具有明亮和均等的特色，如果僅塗膠並未上底色，也非常適合直接上色；假若

不考慮棉布不耐長時間的缺點，它的表面是非常適合一般性的需求的。

3 亞麻 是種質地最粗糙的麻布，曾被十六世紀威尼斯的畫家所熱愛，如提香和威洛納地區的畫家。在今日，亞麻主要使用在一些巨幅或結構性強的抽象性作品。被用為麻袋的黃麻也能適用，這兩者都能因完整的塗膠而確保其紋路不鬆弛。

4 白棉布 或稱印花布，屬棉布料的一種。色澤較大多數的棉布明亮。白棉布塗膠之後的表面非常適合直接上色，對於小尺幅的作品而言，它的紋路結構夠堅牢。

具堅硬質地的基底材

　　畫板或木板是從天然的木材或加工過的木料所製成，提供一個可描繪的表面。這個平滑的表面適合細節的描寫。它對於小型作品是理想的選擇，大型的畫板或木板則需要中樑或托架來支撐與保持本身的平坦；缺點是和畫布相較，此種基底材顯得笨重。（詳閱基底材的準備，第115頁）

1 木板　是在畫布出現之前被使用的基底材，「蒙娜麗莎的微笑」証明它所具有的永久性和適用性。橡樹、白楊木、桃花木都曾被使用，而古董傢俱可能是已乾燥未處理過的最佳畫板的來源。經過乾燥、上托架和塗膠等複雜技術，使處理過的木板具可用性並提供一個平滑、確定的表面供畫家使用。這是一門專業的技術。

三夾板　是由數片薄的木板，彼此的紋理方向互相交叉並黏結而成的基底材。要製作一個堅實畫板（具更高的品質）的要件是減少造成彎曲的因素。對油畫而言，它的適用性端賴製造商品管木材本身的年歲（越老舊的越好）以及表面的平滑度。和木板相較，三夾板是更輕便的選擇。

2 馬索納特纖維板（以堅硬度聞名）是木漿經過壓縮而成的薄木板，對於練習小形畫的學生與細緻畫法是非常有用的基底材。平滑面適合描繪，而背面的浮雕表面會干擾描繪在此面的畫面；此種纖維板能輕易被刀子切割，無須特定場所或工具來切割；它在塗底色之後，板面易彎曲，但可在背面以交叉方式敷塗膠層以防止變形，或者在兩面皆以相同方式處理，抵消雙方的效應。

3 密集板　是所有木板與畫板中，具有最佳效果的基底材。它擁有平滑的表面和適當的價格，在經過時間的考驗下，証實它能保持表面平滑與堅固，雖然有時仍需中樑的支撐。由於密集板的重量已經很重，所以薄至1/4英吋（6mm）、厚至3/8英吋（1cm）較適合藝術家使用。另外，在切割密集板時，需要十分的小心（詳閱健康狀況與安全性，第123頁）。

4 量產型畫布板　因具畫布的紋理、木板的方便性及美術社販售的低價位，而成為普遍化的選擇。其輕巧而薄的簡便性，更適合戶外繪畫與習作的練習；缺點是在較低品質的棉布下的木板，會吸收空氣中的濕氣，導致板形易脆弱與彎曲。

5 畫布板　就如名稱一樣，是在馬索納特纖維板或密集板上，再裱貼白棉布或畫布的殘餘部分，是一種價廉的製作方法，也克服其他畫板的缺點。

6 金屬板　特別能與油彩相容，如銅板、鋅板和鋁板都具有令人滿意的表面質地。它們十分平滑和堅實，很適合細膩的描繪。但對於巨幅作品而言，成本和重量是非常驚人的。它在所有基底材中是唯一無需上膠，就可直接作畫的材料。

7 紙板與厚紙板　也適用於油畫，但必須先上膠、塗底色或以壓克力底劑來隔離油畫層。自己可以作這種處理或直接購買已經處理好的紙板；另外可將已完成的作品裱貼在木板上，製作成類似畫板的質地。

8 可塑性材料
使用在製作草圖上。明確地說，如描圖紙，它具有舒適、平滑的表面，適用在以油彩所做的速寫稿，但油彩中的亞麻仁油會對紙張產生腐蝕作用。

材料 5 # 打底劑

所謂打底，意指塗敷一層緊密不透氣的隔離劑，阻隔開基底材與顏料層膜。打底能讓畫布的紋路更強韌或者更平坦，並提供具白色調或有色調的作畫表面。石膏底劑提供乾燥的表面，而白色底劑形成的表面，則能促成顏料流動的現象，這兩種底劑的特性相近，幾乎能交互使用。

打底材料可分為油性底與壓克力底，兩者都適用於油畫。傳統上，鉛白色粉常應用在油性底上，鈦白則被使用在大量製作的油性底或壓克力底劑，以及已打底的畫布上。醇酸樹脂性質的打底劑也具使用性，製作方式與油性底類似。（詳閱有色底的製作，第117頁。）

畫布的塗膠方式

當你使用已繃釘好的畫布時，在打底之前應該先塗上一層膠，防止油性顏料中的油質腐蝕畫布。這層膠的酸鹼值應該是中性的，需要薄塗使它具有類似顏料薄膜的彈性，並完全滲入至畫布纖維中，但不能滲透過畫布。

傳統上，油畫所使用的膠為兔皮膠。膠的準備和塗佈須經過練習，膠層提供具實用與保護的隔離層，區分開顏料層和基底材（詳閱畫布的塗膠，第114頁）。壓克力膠更具方便性，但價格較昂貴，且無法預防與油相溶時會產生的痕跡。聚醋酸乙烯酯或白膠是絕不能使用在畫布上的膠材，它們會變得脆弱和不穩定。

膠材
1 壓克力膠
2 顆粒狀兔皮膠
3 已調配兔皮膠

打底劑
4 壓克力石膏底劑
5 壓克力打底劑
6 石膏底劑
7 油性打底劑

顏色薄膜的剖面層
下圖是由木板或畫布製成的基底材，所完成作品剖面層，注意畫布的紋理支撐較重的顏料層膜，在打底層與木板之間並無膠層。

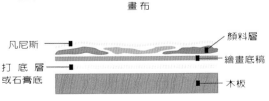

凡尼斯　繪畫底稿
顏料層
打底層　膠層
畫布

畫布

凡尼斯　顏料層
繪畫底稿
打底層
或石膏底　木板

木板

畫布打底的製作

　　油性底必須塗上單一、堅實的底層，運用寬且硬的筆毛刷或者調色刀，掌握打底劑能滲入纖維組織中（詳閱「打底」，第116頁）。剛完成打底的畫布在使用之前，需乾燥約三個月左右，這或許是它最大的缺點，但是卻提供最令人信賴的表面。油性打底能增加塗佈顏料的靈活度，乾燥時也可穩定地附著；同時，也避免表面吸收過多油畫顏料的油質。

　　壓克力底劑能在顏料層膜與基底之間形成具有彈性的隔離層，對畫布本身沒有任何的反效果。亞克力底劑可以直接塗敷在畫布上，不需要先塗膠層（壓克力膠能增進壓克力底劑附著在亞麻布，但壓克力底劑卻不能安穩地附著在兔皮膠層上。）壓克力底劑的乾燥時間約在一日之內，形成的表面特性不適合於油畫顏料，會因吸油性過強，造成畫面產生無光澤的斑點；有時因表面光滑之故，導致顏料不易塗敷。

　　壓克力底劑並不如油性底劑一般穩定和令人信賴，藝術家要小心油性媒介劑與它的搭配。壓克力底劑常以「壓克力底劑」或「壓克力石膏底劑」的名稱出現；這兩種產品很類似，然而，壓克力底劑與壓克力石膏底劑相較，前者吸收性較弱且無光澤。傳統上，真正的石膏底劑，應該像使用在蛋彩畫的石膏底，具有堅固的特性，也可以運用在畫布打底。

畫布

1 生畫布
2 已塗膠的畫布
3 塗第一次層底劑
4 塗第二次層底劑
5 上有色底

堅硬基底材的打底製作

　　大部分的木質基底材需要打磨至平滑程度，然而，馬索納特纖維板則需要將原本極光滑的表面打磨粗糙。壓克力底劑特別適合木材與畫板的打底，依據廠商的指導手冊，最好的打底方式是使用高品質、軟毛的圖案筆，將稀釋的底劑作數次的塗佈。

　　真正石膏底（調合動物膠與白色色粉而成）擁有悠久的歷史，特別是應用在蛋彩畫和塗貼箔的技術，對多數以油性顏料做為繪畫底稿的畫面而言，它具有很強的吸油性。

　　油性底劑同樣能應用在堅硬的基底材，需塗上一層膠來預防吸收過多的油。醇酸樹脂是油性底劑之外的另一種選擇，它具有快速乾燥的效果，並能在堅硬的基底材作出令人滿意的吸收性表面。聚酯酸乙烯酯和白膠並不適合塗佈在堅硬的基底材，在時間的考驗下，它們會產生氣泡、褪色和脆弱的現象。

木質基底材

6 生木板
7 塗第一次底劑
8 塗第二次底劑

用具 1

畫筆

藝術家的敏感度、表現性和知覺反應，會透過畫筆的種類與運用顯露出來。畫筆的選擇會影響作品完成的度速和藝術家在創作過程中的投入狀況。當然更會影響風格的形成與作品完成的面貌。

畫筆是由筆桿、金屬箍頭與筆毛三大部分結合而成。畫筆的製造，特別在筆毛的選擇和成形的階段，是一種技術性的工作。一支高品質的油畫筆必須具有堅實、確實和緊密纏繞的筆毛，一個堅固、緊結與無接縫的金屬箍頭以及長且緊固、密封的筆桿。

1 豬鬃　是最常見和有用的油畫筆毛，特別在具有肌理的表面上作畫時，譬如畫布。它的鬃毛具有極佳的彈性，使它們能輕易成形；而且，筆毛的強勁能增加攜帶顏料的能力。豬鬃筆能很迅速的塗佈大面積的畫面，對於大尺幅的作品和繪製底稿是極佳的選擇。多數的鬃毛筆都具有分叉的毛尖，最佳品質的畫筆開發出具堅固穩定的毛身，以及令人不可思議的柔軟筆尖。

2 貂毛筆　常用於水彩畫，但也可以應用在油畫上。它具有的纖細的筆尖，非常適合細部的描繪，特別是在光滑的表面，譬如木板或金屬版。

　貂毛筆具有黏載顏料的特性，但不適合大範圍的塗佈。在筆毛的製作中，貂毛比較不能堅實地緊結；因此，若使用不當，筆毛很容易自金屬箍頭的邊緣脫落。韃靼紅貂毛筆則以保持筆毛彈性的持久力聞名，在貂毛筆的種類中，它具有極佳的品質。

3 合成纖維／貂毛混合畫筆　提供合成纖維製成各類型的畫筆，具有更柔順、顏料吸負力佳的特性。但筆毛損壞的情況，端視所用筆毛的等級。（松鼠毛、獾毛和牛毛都能使用，並具有與貂毛和合成纖維畫筆類似的特質。）

4 合成纖維畫筆　譬如尼龍筆，對油畫家而言有相同的效果，且提供更便宜的選擇。此種畫筆擁有像貂毛筆毛的寬度，並結合豬鬃筆毛所具有的彈性，假如保存得當，使用期很長。

油畫筆

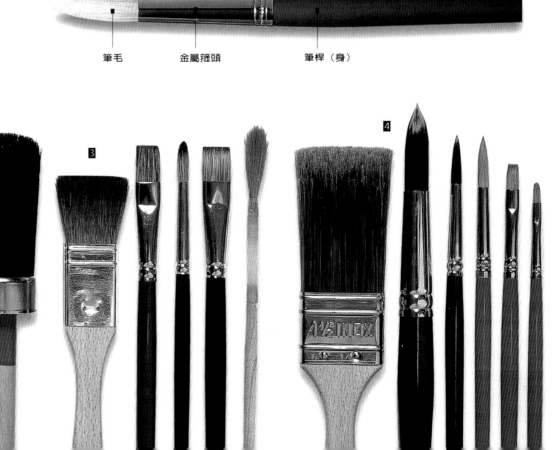

筆毛　　　金屬箍頭　　　筆桿（身）

畫 筆 的 保 養

在每一次使用之後，畫筆需要完全清洗乾淨－首先用布擦掉多餘顏料，然後用石油酒精洗滌，最後以溫肥皂水將油質去除，並用清水徹底沖洗乾淨；擠壓筆毛、將水份瀝乾，與其讓洗淨的畫筆直立擺放，不如將它們平放陰乾，防止濕氣進入金屬箍頭而使筆毛鬆脫（如圖，使用金屬的螺旋形線，保持圓形筆毛的形狀）。

不要將畫筆置放在裝石油酒精的洗滌罐中，那將會使筆毛向外斜張，並使石油酒精的氣味瀰漫在畫室中。在作畫階段筆毛應保持潮潤，若能將畫筆妥善保存在塑膠盒中防止氧化，即可安善保存至隔天。

畫 筆 的 類 型

金屬箍頭的採用，始於十九世紀，它讓筆型的塑造方式變得更一致。現在，對於架上繪畫使用的畫筆有四種基本型式：圓筆、方筆、短毛扁平筆與鬃毫筆刷。如何適當地應用不同類型的筆，端賴使用的繪畫技法、完成前的潤飾或者畫面的尺幅大小。某些特殊的專用筆刷同樣具有不錯的效果。（塗佈底色和上凡尼斯的專用筆刷，詳閱工作室的空間規劃與應用，第110頁）

1 圓筆 是最傳統的畫筆。從古至今，一直是主要的油畫用筆。筆毛被集中繫結成圓形，兩側成自然曲線向中間聚成筆尖，圓筆能充分負載顏料，展現出輕淡、經琢磨的筆觸。很適合傳統的錯覺法繪畫。

2 方筆 具有不錯的沾附性，但以非鬃毫製成的方筆，假若未能妥善保養，筆毛容易傾斜分叉。在使用直接畫法時，方筆能製造平坦、確定與具有鮮明邊緣的筆觸。

3 短毛扁平筆 是方筆類型中，屬於筆毛較短的畫筆，為色彩畫家所喜愛。此種畫筆能呈現掌控自如、手寫性（書法性）與片段似的筆觸。它的筆毛不能沾附太多的顏料，它適合在已乾燥的顏色層上，作薄塗的處理。不過，由於筆毛短，增加清洗的難度。

4 榛樹畫筆 是種品質佳且適合一般用途的筆。筆毛形狀介於方筆與圓筆之間，兼具兩者的特性。當以側峰作畫時，表現出類似硬毛刷筆的靈活筆調與具線狀的特質。這種筆毛的彈性，使它在描繪具流暢輪廓的對象物時更得心應手，譬如：衣服、樹林和人物等。

5 繪圖筆 是短筆桿、窄圓形的畫筆。一般而言，由毛或尼龍纖維製成，常使用在繪製的最後階段，作極細膩的細節描繪。

6 尖頭貂毛筆 是由貂毛或尼龍纖維製成，是一種筆毛狹長的圓筆。對於描繪如：樹枝、建築物與衣服等細膩的線條時，尖頭貂毛筆是無可取代的。直線筆是一種廣告畫筆，與前者具有類似的用途，但其筆端成鑿刀狀。

7 調色筆或扇形筆 使用時無須沾附顏料在筆毛上，乃以乾淨的筆毛直接在數種未乾的顏料區塊上揮動，以混合各種顏色之間的邊緣，並除掉筆觸，使畫面變得光滑。

8 筆刷 使用在大型作品的繪製上，品質良好的筆刷具有便利與便宜的特質。筆桿呈平而短的形狀；此外，一種筆毛呈大圓形，長筆桿的圖案筆，稱為「歐陸」筆刷，也是不錯的選擇。

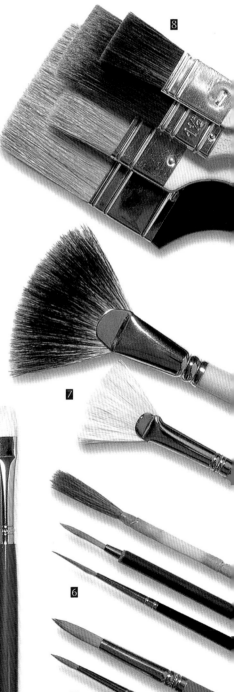

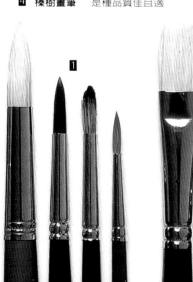

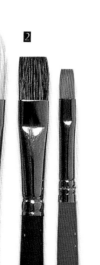

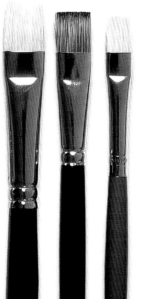

調色板

繪畫時使用調色板能幫助你即時調配各種顏料與調和油：這種特性，可以促進作畫的速度和靈感的湧現，讓你的專注力完全投入在作品中。

調色板的材質，一般由木材製成，可以由手臂托撐著：或者是一片厚的玻璃板來代替，它能固定在桌面或是可移動的小台車上。許多藝術家工作時，這兩種調色工具都兼而使用。特別在僅用少數不同色系的顏料作畫時，首先可以使用調色刀，將顏料加以混色並調配出更多不同的色調與顏色：這些調色過程可先在玻璃板上進行，然後再將已調配的顏料轉放至更輕便的調色板上。由於油畫使用的稀釋劑具有腐蝕性，因此塑膠製的盤色板並不適用。

調色板的種類

傳統的調色板具有寬大與類似腎臟的形狀，一個供姆指安置的缺口與邊緣向內凹的弧度，以利畫筆的掌控。此種類型的調色板，能使你舒適地握在手中，並平穩地靠在手臂上。寬大的調色板通常較重，也因為這個原因，供姆指安放的缺口是為使使用者能平穩、均衡的操作。

較小型的調色板通常是橢圓形，有時則為長形，具有較寬大的調色面積。長形的種類，當初是為了適用於油畫箱（藝術家能夠將顏料排列在調色板上，並攜帶至戶外）而設計的，但對室內的作畫，它們依然是非常有用。用後即丟式的調色板，比較差強人意，因為它不能給予一種擁有自己心儀調色板的喜悅：同時，當這些表層黏附油性顏料的紙張，在垃圾桶中累積至一定程度時，即具有引燃的風險性。

調色板的顏色

調色盤本身的顏色對於調和色彩具有提升效率的重要性，但卻常被忽略。理想的調色盤應該具有原本材質的色相及均勻的色調，就像畫布的底色一樣的勻稱。假若你在具中間色調的灰色底上作畫，並使用淺白色的調色板做罩染的調色，將會是最佳的選擇。此種作法可能讓我們採取一種方式，將灰色顏料塗敷在木質的調色板上，接著再塗敷數層的凡尼斯，在每次塗敷之間都需打磨，完成之後，即能得到一個非常平滑的灰色表面。至於透明的玻璃，在它下面放置一張光滑的紙，其作用就和塗佈一層底色的用意是相同的。

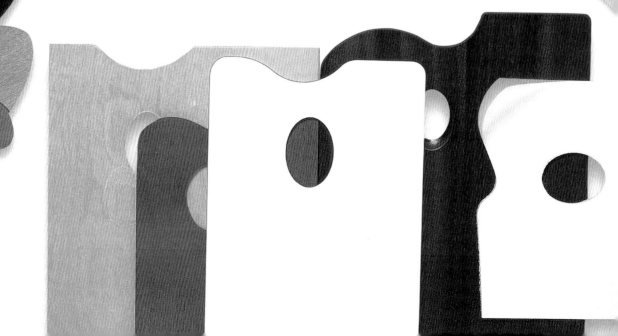

調色板的保養

在每次作畫結束後，清潔調色板的作法，並非是唯一讓它保持最佳狀態的方式。但它能讓你斟酌顏料的配置與混合方法，在每天的開始作畫之時。要如何保存混合後的顏料，以方便每次的作畫，可以將混合好的顏料儲存在玻璃瓶中，並密封好。假若調色板被已乾的顏料覆蓋，最好的方法是用水性的顏料剝離劑，去除掉這些乾涸的顏料層，接下來，可以將清除後的調色板上油或者塗敷一層顏料，最後再塗上凡尼斯，即可得到一個嶄新的調色板。

其他實用的工具

1 調色刀 主要用來調合混色，塗敷及刮除顏料。各種尺寸與形狀的調色刀都具有實用性，它們具有良好堅實的刀刃，雖然薄，卻深具彈力，與握柄結合得很確實。一支好品質的調色刀，比大部份的畫筆更耐久，是一項不錯的投資工具。

2 畫刀 總是成曲柄狀，帶有一狹窄的握柄，前端連結一葉片狀、泥刀狀或菱形造形的刀刃。當初是針對厚塗技法而設計的。但由於它們的造形，使運用在調合逐漸轉變的色調技法上，更具理想，尤其是尺寸較小的畫刀。

3 布拭法 意指時常握著布團，在畫筆、調色板和畫面三者之間，做整理、調和之用。理想的作法是使用丟棄的、具吸收性的材料，譬如軟繃帶麻布、老舊的棉布衫等。因為這些材質的纖維不會殘留在畫面上。布在繪畫的階段中，是極重要的擦拭工具，它能抹掉上層的顏料，讓底下的顏色顯露出來。

4 托腕杖 作用在於當手腕需離開畫面時，給予手腕保持穩定的狀態，尤其在描繪細節或者週圍塗佈新的顏料時。無需刻意去購買托腕杖；簡易地在一根棍子一端，繫緊一綑布料，即成可用的托腕杖。請記住，托腕杖應該要放在畫面的邊緣，勿靠放在畫布的表面。經過練習之後，單獨一隻手就能夠熟練地操作托腕杖、調色板、畫筆與擦拭布。

油盅

油盅或盂狀淺盤，可附著在調色板的邊緣，提供一種取用調和劑和溶劑更便利的方法。無論是金屬製品或者是耐腐蝕的塑膠製品都可使用。具有鑢帽的油盅，特別適合戶外作畫之用。油盅的大小必須與調色板和畫筆相配，具有小開口的油盅能防止稀釋劑的蒸發，並且它所在位置須離開調色板主要的混色區域。為了避免混淆，可將已調配好亞麻仁油和松節油比率的畫用油注入油盅1，並僅用它來稀釋顏料；此外，將溶劑如石油酒精注入油盅2，.只限用清潔畫筆上的顏料。如此清楚明白，自然就能避免常因混淆的緣故，需將油盅拔除、清理的困擾。

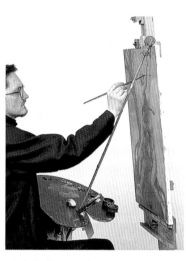

繪畫的位置與姿態
上圖所示，畫家憑靠著眼前的畫架，來縮小視覺的焦點，將托腕杖斜放在畫面邊緣，以方便細部的描繪。一般而言，使用畫筆最好的方式，是握住筆桿尾端，在畫家和畫面之間保持最佳的距離。

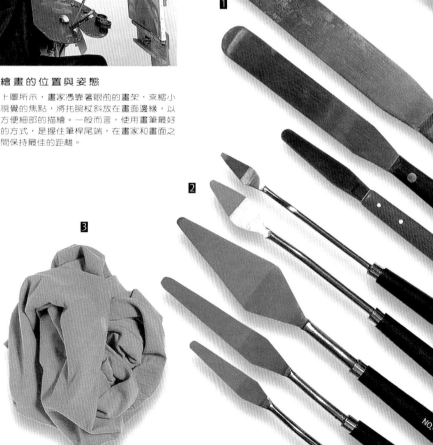

吉佛尼 III
保羅 · 肯尼
油畫，畫布，1998
34 × 28英吋(86 × 71cm)

繪畫形式與色彩

　　此章概略地敘述許多學習繪畫的形式與色彩的傳統方法，同時涵蓋表現性與構成方法的論題。在十九世紀後期與二十世紀初現代藝術運動之前，繪畫形式是首先被探究的，它極可能是最重要的造形元素。此外，傳統的學習油畫學生，在開始研究色彩之前，他們需先從單色的練習中，瞭解對顏料的掌握與形態的描寫。這種描寫的方式，直接關係到先前練習的素描或速寫的把握。

　　色彩能將生命注入畫面中，並立即打動我們的感覺與情緒，本節內容將介紹給讀者關於色彩的三要素－色相、明度、彩度－並說明三者之間的關連性。對於如何在調色板上混合調色與安排陳列，都有相當實際的建議。

　　此節討論關於構成方法與目地，在於提供一些描摹的方式，幫助你在籌劃的階段中，如何安排主題，以營構出最好的視覺效果。藉由探討偉大藝術家的工作方式，激勵自己開始發展屬於自我的繪畫風格。

錯覺法

繪畫形式與色彩1

假若有種繪畫形式，試圖在平坦的表面呈現出具有現實空間的色調與深度，我們稱此法為錯覺法。這種界於真實與描繪之間的形式，主要來自對光所產生不同色調的觀察和描寫。為了便於在二度平面營造出具三度空間的真實世界，藝術家會先用光照射主體，留心主體表面所產生的明、暗變化。雷奧納多‧達文西與同時代的藝術家已經由作品証實並確定這項法則。此種創見，不僅讓藝術家能經濟而準確地再現真實世界，更能只憑著想像力創造光與影的真實性。只要我們意圖描繪一個真實的主體，自然就會面對這些法則，如蘋果、肖像、平凡的雲彩等。由此可知，所有能感受到的，皆來自物體表面所顯現光影的效果。

光在單一形體表面的變化

當光照射在一個物體上時，如下圖所示，在畫面中會形成光影明暗變化的效果。

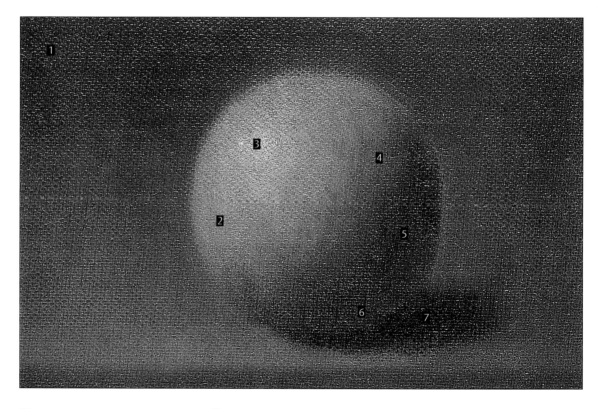

1 光源 投射在物體的光，可能來自單個或者數個光源，它或是明亮、昏暗、散光或聚光的。在一個畫面中，光是絕對必要的。至於光源的位置與強度，是影響對象物的呈現最重要的關鍵。

2 明亮部位 是指一個物體直接受到光源照射的部份。依據物體與光的角度和距離等因素，明亮部位會形成細微的明暗變化。

3 高光 是指物體表面受光後，位在明亮區間間最明亮的部位。它是光源的反射現象，傳達它的擴散效果與位置：同時，也能顯現出對象物表面的肌理。

4 中間調的陰影「漸層」 當光源投射在一個彎曲的物體表面時，光的明亮度會由亮的部位逐次轉移至陰影部位，此時光的明亮度也會隨之變化越來越暗。這個中間調的變化寬容度，源自物體表面的彎曲的比率變化。

5 陰影部位 是指物體背光的部位，絕不會直接被光所照射。

6 反光 是指由於鄰近表面的光，反射至物體的陰影部位的微弱光。反光能增加物體的圓形體感，並促成畫面所帶來的感官和諧性。

7 陰影的投射 能凸顯出在桌面上的物體。在油畫中，陰影的投射使物體更具清晰度，並能烘托出物體的重量感。

光源的方向

藝術發展的過程之所以能夠被辨別，是根據藝術家的主觀意識或自我風格的呈現。而它們又根源於對光和造形的變化的巧妙運用。改變光源的位置能影響主體，營造出截然不同的情境。

明暗對照法

這個名詞是在描述一種藉由強烈的明亮部位與更晦暗、概括性的陰影部位，所營造出來激烈的光影效果。中間色調的變化很分明，反光則顯得非常微弱。此種類型的光線常令人聯想到卡拉瓦喬的作品風格與十七世紀初期義大利巴洛克時期的作品。卡拉瓦喬引入一種更為世人所薦與更集中的光源：照射著場景的光線，無論來自側面或者畫面之中，它們都用來強調畫面造形所營造的戲劇性與臨場感。

傳統的照射（四分之三）

這是一種單一散漫的光源，它來自主體的正上方或者側面的方位。應用柔和的光量，營造出某種具有敘述性的中間色調與微妙變化的陰影。在文藝復興時期，此種光線一直被意謂為聖光的顯現。

正面光

當一個人物或者物體被光線從前方照射時，被照射的形體會顯得平面化；左圖顯示出觀看者本身據有明亮的寬闊面積，四週則被逐漸後退且隱沒至陰影部位的中間色調所包圍。安格爾運用正面光源來強調具有抒情特質的輪廓，這正是他的構圖的精華所在；馬奈也發展這種被光線正面照射的人物畫像，並賦予一種類似攝影閃光效果，予人印象鮮明的近代寫實性格。

逆面光

一個主體可能被光線從背後照射或者剛好依靠著明亮的背景。此種光源的運用，會使主體造形平面化與表現出鮮明立判的輪廓線。在維美爾的許多作品中，可看到這種改變色階的方法，用來強調實際的造形與畫內空間的深度。而在德拉克洛瓦與傑利柯的作品中，也提供這種在複雜鉅構中，對光線變化的選擇計劃。

繪畫形式與色彩2 # 造形・線條・色彩

畫家們總想開發關於線條與色彩特質的可能性，他們依循著運用錯覺法的研究方法。但是在十九世紀晚期，攝影術的發展刺激著畫家們必須去思考兩者之間的關係。油畫不再是唯一能真實地模仿現實世界的媒材，隨之而來的是更多研究造形的新發展。線條和色彩兩者，都是可以區別各形式之間差異性的重要元素，同時有效的刺激、發展繪畫語言的可能性。

錯覺法
蘋果的圖像，是以具寫實的形式和色彩的傳統性錯覺法繪製而成。留意沿著微妙變化的輪廓線，絲毫不帶任何粗糙或過度表現的筆觸。

線性的造形

在下面的圖示中，油畫畫面中的分割，都帶著線條的影響－似線狀的構成，暗示著物體的邊緣運動和彼此之間的關連。的確，由於油畫的可塑性與可移除性，使它更適合這種作畫的程序。例如竇加、塞尚、梵谷和畢卡索都盡情發展線性的描繪，在他們的創作過程中，這個範疇的探討，比對物體的輪廓和形狀的描繪來的更重要。此類型作品的造形常具有平面化或簡化的效果；有時，它顯示出誇張、無結構性或再成形的特點。雖然物體不能保有完美的色調濃淡變化，但經對線性邊緣的掌握，可顯示一個堅實和獨特的造形。

藝術家運用正面光源的方法，增強主體本身的線條性質。此外，如高光和中間色調，這些賦予造形的靈敏效果，常被圖案式與裝飾性風格所取代。

線性的造形
輪廓線、畫內物體的表面和陰影，是最能深刻地描述造形與形式的關鍵。

印象形式的造形

例如提香與泰納，他們理解到一項事實，現實世界不僅涵蓋三度空間的物體，而且也包涵著大氣、空間以及色彩所具有的情感。當油畫展現出它形塑物體質感的特有能力與全面性時，對於要捕捉住感官的知覺而言，它是最理想的媒介。

印象派畫家藉由獨特的使用顏料的方式和混色技巧，強調物體外觀的視覺感受。透過這種繪畫形式將他們的理念具體化。造形的邊緣和周圍之間逐漸地融合，企圖捕捉住某種可見的時間的本質。這樣的意圖，使藝術家放棄了永久性、客觀性的描寫方法。運用色彩的強度和大氣氛圍，描述較不具明確外形的物體，如水紋、花或風景。現今的畫家已能夠與這種由莫內、畢沙羅所奠定下的繪畫風格相共鳴。

印象形式的造形
在印象派的繪畫中，色彩反映出各種物體表面之間的對比與連結關係。

抽象形式的造形

抽象繪畫是一種從主體中解放的藝術形式－描繪的表現與對色彩感受的探究，兩者都是可被追尋的，因為它們就是主體。在這個實例中引用原創力－如各式符號、形狀、主題與藝術家的特質。二十世紀抽象藝術的發展，傳達出各種形式主義的元素，諸如線條、姿態、構成色彩和色調，都能加以表現，並且不需任何敘述。

抽象藝術對許多想接受它的人們來說，似乎有種困難之感，但藉由將不久之前才欣賞的靜物畫或風景畫倒過來看時，你將發現作品具有的抽象性。

抽象形式的造形
在畫面中主要的造形具有某種特質，隱約地可聯想到現實中蘋果的形狀與表面，造形本身即是重要的主題，乃此畫的真正用意。

傳統性的光線
韭菜、甘藍與燉鍋
布萊恩‧高斯特
油畫，畫布，1993
24 × 16 英吋
(64 × 41cm)

照射這幅靜物畫中的蔬
菜的光線，來自於上方
側面的窗戶。由於也位
在藝術家的背後，所以
在畫作進行的同時，靜
物與畫作兩者都籠罩在
相同的光線中。傳統性
的光線投射，產生一種
客觀且確定的色調變
化，並具備準確的輪廓
線和形狀的描寫性。

逆光
電話中，保羅‧巴透特
油畫，紙，1990，17 × 24 英吋(43 × 61cm)

一個背對著光源的人物，具有非常強烈
的剪影效果，創造一個別具特色的側面
輪廓。留心圍繞在頭部邊緣的細微變化
以及肩膀的表現方式，使構圖的簡化得
到合理性。

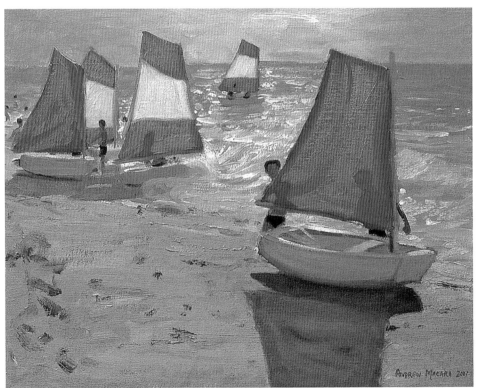

色彩形式
粉紅色帆船，安德魯‧馬卡拉
油畫，畫布，2001，18 × 14 英吋(46 × 36cm)

畫中明亮且大區域的色彩捕捉住午後陽光燦爛的
效果，沙灘的顏色令人感覺如同置身於熾熱的烤
爐之中。帆布逐漸白熱，好似太陽光已融透了它
們，透過波光瀲瀲的閃耀，將水紋具體化。

半抽象形式的造形
無題
貝利·富利曼
油畫，紙，2003
23 1/2 × 16 1/2 英吋(60 × 42cm)

山腰坡地的硬邊形狀，被轉化為具平面與
幾近抽象的造形，這種強而有力的效果，
是藉由筆觸與調色刀的運用而獲得的。

線性的造形
水仙花與水瓶
提亞·蘭伯特
油畫，畫布，1990
34 × 40 英吋(86 × 102cm)

雖然這張靜物習作，僅僅
有數筆的輪廓線與平塗式
的色塊，卻賦予圖像精心
繪製的強度。藝術家採用
正面的聚光投射，來強調
並營造出此種效果。

印象派的形式
黃昏中的人群
(泰羅馬匹義賣會的習作)
亞瑟·麥德生
油畫，木板，2002
21×19 英吋(54×48cm)

這幅熱鬧的街景，正籠罩
在昏暗的光線中，隱約表
達出馬路的濕滑；它完全
不用任何明確的輪廓線來
描寫物體的形狀和光線的
變化，正是一張運用色彩
魅力的實際範例。

色彩的三要素

繪畫形式與色彩 3

色彩能夠傳達我們眼睛所接受到的光的本質。可見光是一種在狹長範圍內的電磁光譜，不同的物體或顏色會放射出不同的光波。任何我們看得見並試著描繪的物體都擁有色彩，色彩本身也總是具有三種要素：明度、色相、彩度。瞭解光的三要素，以及它們之間不可解的關係，是畫家職能需求最重要的部分。

明度

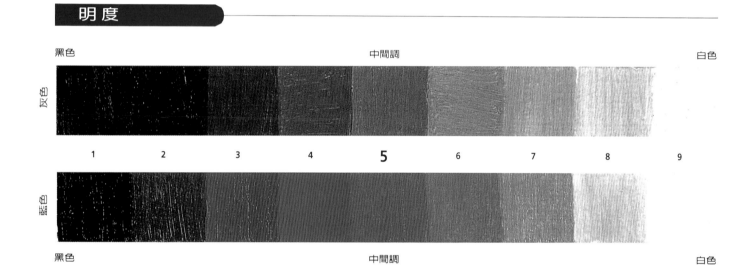

灰色　黑色　　　　　　　　　　　　中間調　　　　　　　　　　　　白色

1　　2　　3　　4　　**5**　　6　　7　　8　　9

藍色　黑色　　　　　　　　　　　　中間調　　　　　　　　　　　　白色

　　一個顏色的明度或調子，精確地說是指顏色的暗或亮的程度。這種明、暗的變化涉及光波的強度與完全的反射的狀態。明亮的範圍，是指從黑至白逐漸變化的各種色階區域。法蘭茲·克萊因的作品，時常以白與黑兩個區塊來表現；另外，據說法國藝術家安格爾曾要求他的學生調和出從黑至白，超過200種可辨視出的不同調子。

　　色調是指具有高明度或明亮的顏色（通常藉由將基本色與白色混合所得），陰影是指具低明度或暗的顏色（通常藉由將基本色與黑色相混合而獲得）。

　　色調與陰影的部位與最飽滿的色彩比較，它們表現出較弱的強度，並偏向中間色調。明度相近的不同顏色，彼此之間有著緊密的關係，藉由此種特性，能產生愉悅與和諧的美感。

　　黑與白，分別位於明度表的兩端，同時出現在畫面中時，具有極度顯注與分隔的效果。一個黑色的區域能區隔並分離圍繞在它四調的其他顏色；而白色則能減少顏色的敏感度。當黑或白被處理成無濃淡變化的色塊，能便於強調其他顏色的情緒或象徵性質，如同蒙德里安的幾何抽象繪畫或者是霍爾班所繪製的法官的肖像。

　　雖然油畫與水彩、蛋彩或多數的描繪媒材（不像壓克力顏料能在乾燥過程中，保持永久不變的明度）相較，它擁有更豐富的調子。但在調色板上的明度範圍，並不能與在真實世界中所見的顏色吻合。從自然界中得到的明度範圍，常因藝術家所需要的獨特效果的緣故，被縮減或調整。

　　舉例來說，印象派畫家們縮小色調的區域，以便強調色彩之間的關係；相反地，卡拉瓦喬則減少色彩的多樣性，而營造出具戲劇性的調子變化。在林布蘭的肖像畫中，當他要展現臉部明亮區域的時候，常採取將廣闊背景合理化或者賦予背景簡化的暗色調的方法。

色相

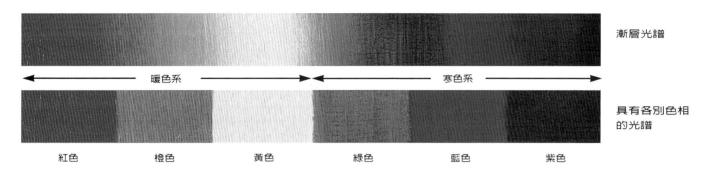

漸層光譜

具有各別色相的光譜

| 紅色 | 橙色 | 黃色 | 綠色 | 藍色 | 紫色 |

精確地說，色相關係到光波的長度，它的範圍從紅色、橙色、黃色、綠色、藍色到紫色。這個色相範圍可以延伸至更遠的紫外線與紅外線區，但是對於人類的眼睛而言，只能看見這六種顏色組成的光譜。

強調自然界中所有的色彩都能被表現出來是很重要的事，如六個色相中的一個（R、O、Y、G、B、V）或增加彼此之間的混合色（RO、YO、YG、BG、BV、RV）。粉紅色是屬於紅色系，深藍是藍色系，棕色與桃色兩者屬於橙色系；

栗色變成紫紅色。所有的灰色，理論上都傾向於黑色或者白色。

當我們在調色板上混合顏色時，瞭解所有顏色實際的真正色相，是極為重要的。它能夠讓我們決定要調和或增強顏色時，能獲得更好的效果。

單色畫，是指使用一種顏色，運用明、暗色階的變化，使畫面產生豐富的色調的一種繪畫。一組光譜色或全彩的顏料，能藉由混合方式，獲得其中絕大多數具有各種不同色調的顏色。成功的作品通常在色相的使用上，都能達到色彩的互相

平衡與克制，以及和緩的對照與和諧的共鳴的結合。

色相能傳達顏色本身的溫度，例如紅或橙色，予人溫暖的感覺；藍或綠色，令人感到寒冷；黃與紫色則寒、暖兼具。色溫是具相對性、主觀性的，也可說是一種文化特定的現象。當具暖色調的顏色，被更溫暖色調的顏色包圍時，前者反而會呈現寒冷的視覺感受；當把許多顏色聚集起來，在整體的視覺上，也會形成或寒或暖的現象。

彩度

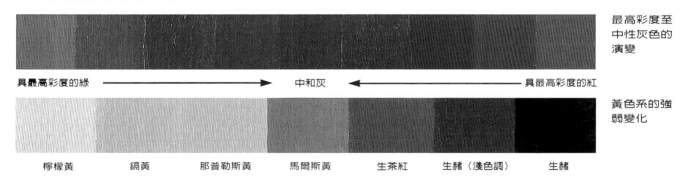

最高彩度至中性灰色的演變

具最高彩度的綠 ——→ 中和灰 ←—— 具最高彩度的紅

黃色系的強弱變化

| 檸檬黃 | 鎘黃 | 那普勒斯黃 | 馬爾斯黃 | 生茶紅 | 生赭（淺色調） | 生赭 |

彩度（也引伸為飽和度）是指一個顏色的純度和強度。這個由最高彩度的顏色轉變到假設性的灰色的範圍。純粹高彩度的顏色，容易擄獲觀者的眼睛，就像清澈晶瑩的音符，吸引著雙耳的傾聽。而令人感到低沉、緩和的顏色，被稱為大地的色彩。

顏色的彩度範疇，在十九世紀期間，由於化學合成顏料的發展，持續擴展中。今日我們稱為日光色彩的顏料將若干顏色

的彩度推至更寬廣的領域。

彩度影響顏色的顯現和彼此的關係。假若兩種明度和色相相同的顏色並列，彩度比較強烈的顏色在視覺上會產生向前移動的感覺。假如赭黃和深鎘黃都具有相同的明度和色相，但前者顯得中性與淡薄。

雖然顏色在趨向黑色或白色時，會顯得越不強烈，但每一種顏色在不同的明度階，依然擁有自身最飽和的彩度。舉例而言，具有高明度的強烈黃色，它的中間色

調，依然比最強烈的紫色更明亮。藝術家需要學習如何去感覺顏色的彩度變化，特別在與白色顏料混合的技術中，它變得非常重要。

觀察整個畫面的彩度的級數，是非常要緊的事。如同顏色之間細微調和的變化，是一種創造空間深度的方法。強烈的色彩能強調並促使畫面物體向前，底色永遠比覆蓋的顏色層的色調更弱、更淡。

繪畫形式與色彩4 色相環

色相環是極重要的色相圖表，是用來佐証色彩理論的設計圖。它將原本呈直線式的可見光譜，彎曲成為圓形，並增加紅、紫兩色，成為十二種顏色的色環。色相環具有各種不同的用途，雖然六種顏色的順序是不變的，若干色相在某些色彩系統中扮演更重要的角色，但在其他的系統中則不然。心理學家認為，人們心理上能將色彩化分為黃、綠、紅、藍等四種原色；科學家研究光線，並用光學儀器將色相環總歸為紅、綠、藍等三原色。孟賽爾工業色彩分類系統，則將原有的原色擴至紅、黃、綠、藍、紫等五種原色。廣為商業媒體採用的四色印刷系統，採用的是藍綠（深藍）、洋紅（作品紅）、黃色及黑色等四色。後來因四色印刷的俗例，就成為大多數畫家對色彩關係的基本概念。畫家將紅、黃、藍歸類為原色，因為三原色不能由其他的顏色混合而得之；相反的，所有的色彩都能夠藉由三原色的相互調混而產生。相鄰的原色互相混合，可以獲得橙、綠、紫三色，稱為第二次色。將第二次色與原色相混合而成的顏色，稱為第三次色。

色彩的關連性

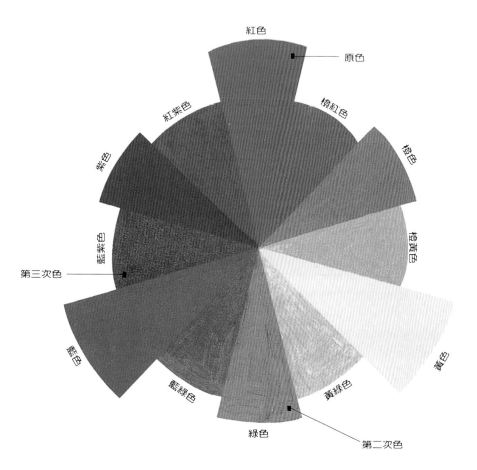

紅色
原色
橙紅色
紅紫色
橙色
紫色
橙黃色
藍紫色
第三次色
藍色
黃色
藍綠色
黃綠色
綠色
第二次色

原色、第二次色及第三次色

色相環清楚告訴我們顏色之間的關係，同時幫助藝術家創作出具和諧的或對比色彩效果的作品。下列有幾組不同類型的色彩關係圖表，每一種都展現出不同的心靈感受。

補色是指在色相環上位於相對位置的兩種顏色。當它們並置在一塊時，色彩具有共鳴的效果；例如，紅配綠時，紅色更顯活潑、鮮明；黃配紫或藍配橙的效果亦然。效果的強度與否，端賴顏色本身的明度和飽和度，例如紅色與綠色，有著非常明顯的互補效果，但是非常明亮的黃色，卻凌駕在紫色之上，絲毫不具合鳴的作用。

一組完全飽和的互補顏色，在大多數藝術家配色習慣中或在構成關係中，令人覺得有些粗略或過於簡單的感覺。當藝術家使用一組有限的顏色時，補色系列是非常實用的，它們能讓藝術家利用色彩之間的關係，獲致最大的配色效果。

同樣，在靜物畫和肖像畫中，補色的使用，也是常見的；塗佈一層與主體顏色互補的、潤飾過的背景色，利用色彩對照的關係，背景色會促使主體向前，更靠近觀者。

　「同時對比」意指在主要形體的暗面塗敷與亮面顏色互補的顏色（替代中性的灰色）；如此一來，在視覺上色彩可形成連結，而且賦予暗面一種生氣。舉例而言，一個色彩強烈的形體，例如一片浸染在金黃色光線裡的雪地，在雪地的暗面部份，常常會顯現藍紫色；就像人物臉孔的陰影部位，會帶著一抹輕淡的藍綠色（這種對比的效果，會影響畫面的色彩選擇）。

紅色　　　　　　藍綠色

間隔互補　是指真正互補顏色的鄰近色，它們表現出更愉悅、和諧的組合。

綠色　　　　　　紫色

三原色　在色相環上，從任何一個指定色相開始，與中間分隔三格的另一顏色的色彩組合。這組顏色比互補色呈現更弱的情感對照，能形成一組均衡色彩的基礎用色。

黃色　　　　　　黃綠色

類比關係是指色相環上相鄰兩種顏色的對照關係，具有原色共同的影響。類比色在繪畫時，經常被使用，藉由有限色彩的對比，營造出繁多的裝飾性效果。類比關係的色彩常給單一色彩的物體帶來多樣感受，如衣服或葉飾圖案。

色相環的應用

　畫家的色相環，通常呈顯最飽和的顏色：包含從最亮的黃色至最深的紫色。無論如何，色相環能表現出在同一明度範圍內彩度最飽和的所有顏色；或者是所有顏色具有不同的色調強度。一個實用的色相環能顯示出顏色的寬容度是非常有趣且令人愉悅的。當藝術家提出自己的色相環計劃時，會學習到混合出具正確明度、色相及彩度的重要技巧。

具相同色調的飽和色

在這個明度階中，紅色與藍色顯得非常強烈；在互相比較下，黃色則不具強烈的色彩感受，反而顯現出貧乏的視覺感受。

添加白色顏料的色調

添加白色顏料的黃色調，依然保持強烈的高明度及寒色調。值得注意的是六種顏色相配合的適宜感受。

彩度和明度的變化

這個色相環連結的每一個色相，都具有三個等級的彩度：最外圍的光譜色，當它與相對位置的顏色混合時，會形成內圍的顏色。這些內圍顏色開始顯露褐色的面貌。

不同明度的有限顏色

土褐色系的顏色，在明度和彩度的關係中，彼此都傾向互相靠近。所以整個色相環的顏色搭配會非常和諧。

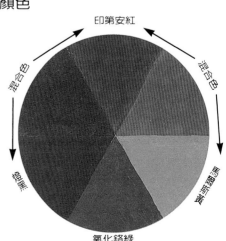

印第安紅

混合色

混合色

橙黑

黃赭色

氧化鉻綠

繪畫形式與色彩5

色彩的混合

當光線照射在畫面時，每一種顏色會吸引或反射不同的光譜色相。每一種飽合度高的色彩，會反射本身具有的色相，也包含著不同數量的鄰近色，而且會吸收位於色相環相對位置的色光。黑色幾乎吸收所有的色光，而白色則反射所有光譜裡的色光。

當兩種顏色混合時，顏色的吸光特性，會形成一種名為減色混合的作用。為了產生新的色彩而混合多種顏料，是會使色彩愈趨於變灰的。

綠色反射綠色光，吸取其他的色光　　　黑色吸收所有的色光　　　白光反射所有的色光

混合色的效果

當三原色中，（紅、黃、藍）每兩種互相混合，就能產生強烈的第二次色，此色位於色相環中兩個原色的中間。若將三原色相混合，其結果會得到一個近似黑色或中性的灰色。每一個混合色的色相、明度、彩度值，是依據混合前的顏色而定；這個原理適用於任何明度階的原有色相。

當第二次色，例如鎘橙紅色、青綠色、二氧化紫各自成雙互配，亦能產生令人滿意的第三次的原有色。所有的第三次原有色，都能藉由六種原色或第二次原有色調和而得之。

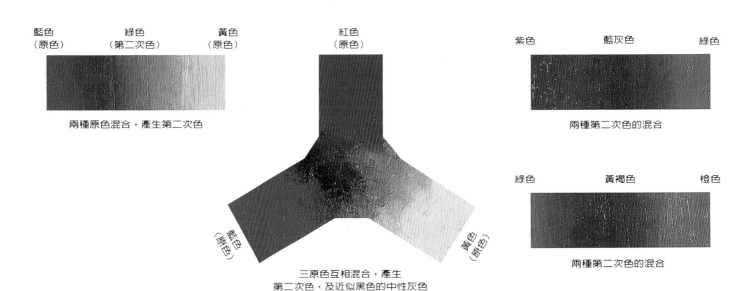

藍色　　　　　　綠色　　　　　　黃色　　　　　　紅色
（原色）　　（第二次色）　　（原色）　　　　　（原色）

紫色　　　　　　藍灰色　　　　　綠色

兩種原色混合，產生第二次色　　　　　　　　　　兩種第二次色的混合

綠色　　　　　　黃褐色　　　　　橙色

三原色互相混合，產生
第二次色，及近似黑色的中性灰色

兩種第二次色的混合

在色相環，每一個相對位置的色彩（對比色）彼此混合後，會中和成灰色。這個效果成為一種極經濟又有效率的混色基礎。對比色混合方式能減弱色彩的強度，而代替灰色系；一個暗的對比色能減低與它相對立色彩的明度；同時在色彩的強度方面，此法也比與黑色混合的影響來得小。

在色彩混色方面，的確有某種程度的困難；經由試驗與失敗的過程，色彩理論總會使色彩得到良好的調和。所有的色彩都有不同的彩度與明度，也有不同的表現。舉例而言，混合純正的紅和藍色而想獲得純正的紫色，這是困難的；而理論上橙色應該會使藍色中性化，但實際上，其混合後卻又傾向為綠色。

| 100%紅色 | 90%紅色與10%綠色 | 70%紅色與30%綠色 | 50%紅色與50%綠色 | 30%紅色與70%綠色 | 10%紅色與90%綠色 | 100%綠色 |

兩種顏色以不同的百分比相混合（混合一些白色顏料，以便維持混合色的明度）

混合顏色的方法

在作畫過程中的不同階段，會應用不同的混色方法：如在作畫前或作畫時，在調色板或玻璃板上混色；或是在畫面上，直接透過顏料的混合方式；不然就是藉由透明畫法來獲得；以及藉由視覺混頻的理論，讓混合的程序在視覺感官裡進行（詳閱分光主義，第70頁）。色彩能夠完全或部份的混合，以及透明畫法亦能施予厚塗或淺薄的顏料層。

在油畫的發展歷史中，藝術家以自己的直覺判斷和具創造性的開發能力，持續運用這些混色方法。油畫大師盧本斯的作品一向以豐富且透明的暗色層次與充滿肉慾、沉厚筆觸所形成的明亮部位的視覺效果而聞名。這些效果混合高光與冷色調的漸層變化，而其繪製過程都直接在畫面上進行。法國的新古典畫派，偏愛一組極具組織性的顏色表，其中包含十二種預先調和的土褐色系色調，再以精確的筆觸將不透明顏料塗佈在畫面上。要記住，只要畫面的混色效果得宜，雖需經過錯誤與嘗試，畫家仍應企圖開展自己的解決之道。

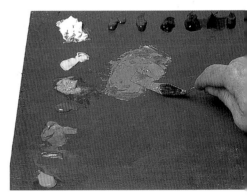

使用調色刀調色　比用畫筆來得整潔、省時，而且可保持畫用油的清潔。

顏色混合的絕佳秘方

- 儘可能先以少量的顏料作混色。
- 儘可能以調色刀調合顏料，以保持筆畫與稀釋液的乾淨和使用期限。
- 使用對比色與三原色的混色，比添加黑色顏料更能獲得靈敏且富趣味的暗色調。
- 使用各別的畫筆，分別處理亮部與暗部的區塊，以避免產生混濁的顏色。
- 使用顏料與混合物時，注意顏料的表層色調、底層色調及添加白色顏料的色調，及顏料名稱與製造商廠牌。

繁花中的對比
羅依·史帕克斯
油畫，畫布，1990
30 × 36 英吋
(76 × 91cm)

圖中主要的綠色區域，是用多種的顏色，以顯融畫法繪製而成；最後再以單一筆觸結合厚塗法，明顯表現花瓣的生動樣態。

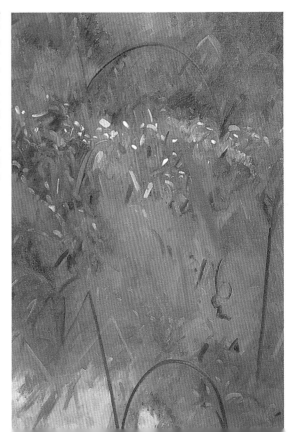

繪畫形式與色彩6 # 調色板上的色彩

藝術家對每一張畫所作的色彩選擇，我們稱為一組色表。所謂有限顏料的調色法，是指應用比對象物本身的色彩更少、更弱、更少對比的顏色來組成色表的調色方法。另一方面，此法能延伸為「光譜」色系的色彩運用，增添更強烈的色彩效果。用一組顏色來描繪整體的畫面，或是僅用於描繪單一形體。

調色板顏色的選定，需要考慮到幾個因素，例如主題的材質、基底材表面的底色以及下次繪畫所能允許的時間。高品質的飽和色料或許也是你考慮的因素，但經由各種不同描繪對象的實驗後，你會學到那些顏色是經常需要補充、那些顏色是不常用的，而漸漸調整調色板上的顏色。

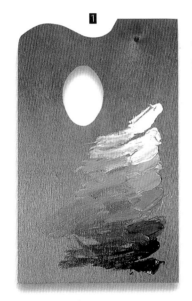

色調調色法

畫面中具真實量感與深度的表現，是藉由模仿光影效果及運用不同色調的表面處理而創造出來（詳閱錯覺法，第28頁）。在此情況下，以不同明、暗方式來排列調色板顏色的方法，比講究色彩關係的顏色排法是更有用的。

1 灰階法 一組不同灰色階的色表，能營造出一幅灰色調的單色畫。有時，它具有訓練的功用，讓藝術家拓展混色技巧以及培養對色調的敏銳度。

2 單色法 運用單一色彩的明暗色調的方法。此種方法是由一種顏色，調和黑色與白色，混合出一組具不同明度變化的單一色相的畫法。也能以兩種以上色相類似、但不同明度的顏色取代。油畫的繪畫底色（詳見53頁），一般而言，都使用這種畫法。天然褐土、焦褚色、土綠色或焦茶色等，是時常被使用的顏色。

3 單一物體調色法 調色板時常會舖展一組顏色，以描繪一個物體本身的固有色（意指物體表面的原有色彩，不包含反光與週遭環境的色彩），此種方法經常被使用在壁畫或巨大的畫面上；它的顏色排列與單色法中對單一色彩的色調與調子的配置，非常相似。

4 肉色系調色法 傳統上，肉色系應用在不同的階段；這組調色法將黃、紅、灰三色，各自排列成具有色調變化的行列。讓畫家運用變化調子的方法作畫，隨時調整色相與色彩強度的需要，以描繪出人體膚色的極細微的色差。

土褐色系列的調色

　　土褐色系列的調色方法，是一種前現代主義時代的傳統性繪畫調色法，使用的顏色多淬取自礦物質，鮮少合成顏料。

5 有限的土褐色系調色法　阿貝爾斯，古代最偉大的畫家。他僅使用一組包括黃色、紅色、白色與黑色的顏料，就創造出令人驚訝的寫實畫面。藉由一組赭黃、氧化紅、燈黑與白色，能調合出具和諧、一致的第二次色。例如，委拉茲貴斯和林布蘭，他們使用種類極少的色粉，藉由仔細區分出暖色系與寒色系的繪畫程序，畫面色彩計劃獲致了和諧的效果。此類調色法具有簡化和協調的特性，對未受過訓練的畫家而言，是一種更容易獲得好效果且極為有用的調色方法。

6 完整土褐色系調法　擴展有限的土褐色系調色法中的顏色，以期獲得更寬闊多樣的色彩與彩度。譬如，風景畫家會再增加綠色系或其他的深褐色系顏料；肖像畫家則需要純的紅色、紫色或藍色來因應繪畫的需要。值得注意的是，所有增添的顏色，不能讓整體的色彩強度變得太過明亮。

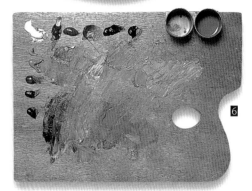

光譜色系的調色法

　　綜觀歷史的發展，藝術家持續增添更明亮的色彩至原來的色表中，這也反映出光譜色系所帶來的影響。

7 三原色調色法　這是最簡單的光譜色系調色法，使用最飽和的紅、黃、藍三色，就能夠調和出豐富的顏色。野獸派和早期的抽象畫家，如康丁斯基、蒙德里安都偏愛這種令人印像深刻的簡化調色法。鎘黃色系與鎘紅色系，這兩色系與錳藍色系混合，能調和出具有飽滿度的第二次色。法國群青色、茜草紅和青綠等，則用來增加色調的深度與透明性。類似四色印刷的技法，對於明亮的底而言，三原色調色法的選擇，是最具效果的。

8 完整色系調色法　具有使用各色系顏色的空間：通常，會將三原色、第二次色及透明暗色等區分為暖色調和寒色調，並不只使用一種白色顏料。此種調色法適合色彩畫家，諸如秀拉、雷諾瓦與許多的二十世紀現代畫家。大多數完整色系調色法的顏料取自於管裝顏料，絕少使用罐裝顏料，並使用調色刀來混合色彩；要留意的是禁止黑色顏色的使用。

9 透明色系調色法　這是完全由最飽和的透明顏色構成的調色法（有時是更明亮的土褐色系顏料）。這一組顏色本身的明度，屬於高明度，假若完全沒有混合白色顏料，經由透明畫法的運用，能清楚看到釉彩般的色彩飽和度。

調色板上色彩的配置

　　所有的藝術家都會依據各人的偏好，將顏料舖展在調色板上。在此，提供幾則有關顏料配置原則的建議。

光譜色系的順序排列法　是最常見的色彩排列方式：通常此方法不與褐色系、灰色系和黑色合用。在印象派或分色畫法中，此種排列順序更能增加調色時的敏感度。

，白色顏料位於中間，充當軸心構成一組色彩計劃。此方法的關鍵在於兩組暖、寒顏色互為補色，可以平衡色溫，並輕易辨別彼此之間的微妙差異。

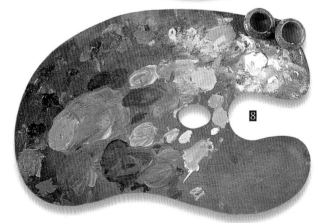

10 暖／寒色系　有關完整色系調色或偏向土褐色系調色的另一種色彩管理法，是將紅、橙、黃與褐色舖展於一排，藍、綠、紫等色則展列於另一

11 透明性／不透明性　將兩種不同特性的顏料，分別排列在兩側。此法對於想探究透明與不透明顏料用法的畫家來說，是非常有用的方法。

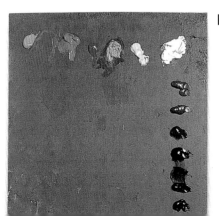

繪畫形式與色彩 7

表現方式

　　所有的畫家都以不同的創作觀點，表達所面對的主題，藉由作品展現各人特有的情感特質。油畫提供更寬廣多樣的應用方法，有助於展現畫家的個人特質。的確，二十世紀經由機械性的超現實繪畫作品的展現，引領我們至一種「行動繪畫」的藝術型態。

　　具表現性的作品，可能在呈現一種構成的順序或是完成作品的準確性。經由畫家的筆法與對造形和色彩的運用，作品將凸顯出本身的獨特性；這都是深思熟慮與直覺判斷的最佳結果。

筆法

　　筆法是畫家書寫的姿態，也是所有表現方式中，最能流露出自然本質。不同尺寸、類型的畫筆及筆桿的長度，繪畫表面的肌理與畫家是採取站立或是坐姿，都會在筆法上產生很明顯的影響。

　　畫面尺寸大小與時間的多寡，也會在作品的完成表面留下深刻的影響。許多畫家，例如：哈爾斯，德拉克洛瓦，沙金特等人，都以他們自在奔放的筆法，為人所稱讚。抽象表現畫家，則以自由隨意的作風和使用大膽的藝術語彙，闡釋他們的理念和立場。因此藝術家發現，能夠在一種輕鬆的狀態中，運用及伸展手臂與使用更大的畫筆來作畫，更能獲致釋放的情境。

　　其他的藝術家採用融合、梳理濕顏料，直到產生一個平滑、完整的區塊。此種效果會凸顯形體的表面變化，並有助於強調畫面的平坦。

　　因此凡艾克、安格爾、史特伯斯，他們藉由創造平坦的畫面與使用軟毛畫筆，讓作品產生極高度的完成感。記住，在畫中所給予人的寫實感受，並非只依靠精煉筆法而已；從委拉茲貴斯到弗洛依德的許多畫家，都是藉由大膽的筆法與適當薄塗法的正確塗佈，而達到一種真實的感受。

向日葵與天使菊
金·威廉斯
油畫，畫布，1993
26 × 32 英吋(66 × 82cm)

自在隨意筆法的示範－靈活的筆法表現出繁密的花瓣－對於具組織性、形態多變的物體而言，這是最佳的描繪方法。磚牆的理性表現手法與前景對照，更能造成後退的視覺效果。

造形的判斷力

造形的判斷是心手合一的結果，能呈現出藝術家觀察造形的研究手法。畫面中的物體形狀或造形，是開放性或閉鎖性的空間，端賴物體的外在邊緣或輪廓線據有多少的色彩強度與面積而定。在繪製抽象性的作品時，造形的判斷具有同等的旨趣和特徵。

一張具閉鎖方式風格的作品，通常都事先備有仔細描繪的有色素描底稿，底稿上清晰的邊緣常是辨別作品出自於何人的關鍵。如同霍爾班、普桑與英國畫家史賓塞，他們的作品就具有閉鎖式的意圖，以及對事先描繪的輪廓線的極度依賴。

開放式風格的作品，不夠清晰的邊緣線，常留下更多修正的痕跡與繪製過程，這種斷續的筆調讓觀察者有著自我詮釋的空間。因為形體邊緣的開放，讓視覺在光線、色彩和明暗色調的變化上能更自在的游走。在林布蘭作品中，形體的堅實感，顯示了一個開放式風格的畫家，是以本能的直覺在觀察與描繪所面對的物體，其表面明暗的區塊變化。

金‧威廉斯的肖像
布萊恩‧高斯特
油畫，木板，1995
10 × 16 英吋(25 × 41cm)

透過這張閉鎖式風格的例圖，物體形狀由清晰、琢磨過的邊緣線構成，絲毫不見任何間斷的輪廓線自在的筆法或者是印象主義式的色彩運用。

誇張的表現

物體的形狀或色彩，都以誇張化的方式傳達出表現性與情緒化的效果。有時，這種處理方式，能使形體更融入一個和諧的構圖中。在拉斐爾的作品中，誇張的手法常被運用在表達人類處在激烈衝突中的情緒狀態。有趣的是，它帶給油畫以及現代漫畫和諷刺畫更自由的表現形式。自從光譜七彩的理論被提出後，藝術家在色彩的運用上，更趨於大膽、誇張；此種情形屢見不鮮，由眾所周知的印象派或抽象性風格的作品，即可見一般了。一個被誇張的色彩本身更具有知覺上的衝激；但重要的是，藉著改變形體本身原有的色彩，畫家更可以引起不尋常、令人驚異的情緒反應。作品中的誇張方式是可以被接受的，如果它能維持主觀的邏輯性和原則。舉例而言，席勒的作品以那些飽受折磨且扭曲的軀體而聞名，但人體依舊保持適當的骨骼結構。而達利創造的怪異、超現實的風景形式，同樣也具有荒誕卻又恰當的誇張手法。

傳統上，藝術家需要擁有準確應用各種表現方式的能力。但在許多偉大藝術家，諸如提香、委拉茲貴斯、哥雅、竇加等人的作品上（基於自信的理由或者不依靠視覺感官），可觀察到筆法的運用逐漸放鬆，以更自由隨意，不具準確邊緣的方式，呈現一個更開放式的繪畫形式。

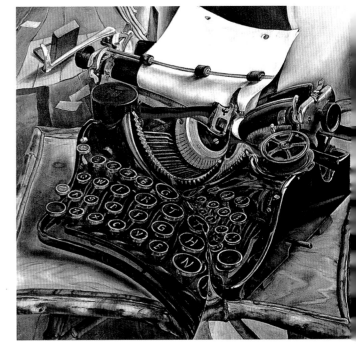

打字機
麥克‧泰勒
油畫，畫布，1995
28 × 26 英吋(66 × 71cm)

縱然畫面整體的色彩具有相當的忠實性，敘述的手法與簡潔的處理也恰到好處，但藉由將主體作奇妙的變形，就能得到似夢、具表現性的繪畫特質。

構成要素

繪畫形式與色彩 8

研究構成畫面的諸多元素，就如同廚師添加香料至菜餚中，以烘托出主要食物的美味的道理一樣。畫家運用兩種不同特質元素的對立關係，例如色彩的和諧與對比性、長形畫框的靜止特質與畫內動態節奏以及粗略的塊面與纖細的局部之間的對比關係等，營造出令人印象深刻的畫面構成。

對稱
石榴，傑生・萊
油畫，畫布，2000
12×10英吋(30×25cm)

這張對稱的構圖確實大膽。主題很快的就擄取住觀者的目光。石榴的合理造形與其投射的影子所形成的不均襯，是作品成功的原因。

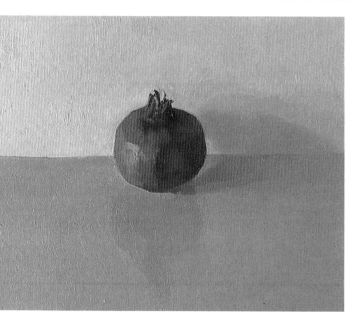

構圖的規劃

瞭解畫面構成中許多不同元素的特性，以及各元素之間如何凝聚成為畫面整體的效果，是一種非常實用的學習。縱然最後的選擇是依靠一種直覺的美感判斷。

規格 畫布或是其他基底材的框形是具有決定性的；不論是風景畫、肖像畫或是市集廣場畫，寬和長的比例比畫幅的尺寸更為重要。非常長或寬的畫布規格，在構造上會產生壓迫感。眾所週知，方形規格對構圖而言，是較具難度的，但它本身卻擁有一種完美的特質。而圓形、橢圓形、八角形及長方形，都在圖形的上方形成似拱的造形；以及複數的構成，例如雙連屏（兩個畫面）和三折畫（三個畫面），如此能重新賦予長方形規格畫幅，給人耳目一新的感受。

畫面邊緣 與畫中事物的造形和形狀的距離，會影響畫中事物空間之深度的察覺。有時，邊緣會令人引起望著窗外景緻的聯想。任何的物體的邊緣和畫框的邊緣相接，但沒有超越框像，此時，物體會產生好似座落在畫的表面的視覺感

受。這種運用手法在錯覺法或抽象繪畫中，具有很好的效果。

對稱 在西方傳統繪畫裡，絕大部份的作品，都是不對稱性的構圖。似乎是對稱性的構圖太密切的呼應畫面邊框，反而會失去確切的態勢。對稱的構圖有時會用來喚起圖象上或精神上的質樸的連想。

幾何 有時藝術家意圖構築一種依循一系列形式化的形狀、線條、均衡等元素的畫面構成。對於擁有一雙準確、直覺眼睛的藝術家而言，藉由幾何形式尋找畫面平衡與和諧位置或比例關係，通常能獲得完美的成果。

構成中的節奏

當我們注視一個畫面時，無法即時窺見全貌；然而，眼睛會引導我們從這一位置游移至另一處。藝術家就具有這種掌握能力，能決定它如何發生。

垂直線
穿越樹林
布萊恩・高斯特
油畫，畫布，2001
16×12英吋(41×20cm)

意圖捕捉松樹林內所具有的催眠性效果，小心地改變樹與樹之間的間隔，並維持細微的傾斜差異，及避免過度的簡化。

似線條的邊緣 如同畫中的線條，形狀的邊緣引導觀者的眼睛從這一點移動至另一點。形狀藉由巧妙的處理，會具有非常好的線性效果。

水平線與垂直線 畫面中要營造相對方向最簡單的方法。例如：一張風景畫中有一條軸線（不在中央位置），分隔開主要水平線，兩者都具有回應畫框的邊緣的特性；相對的，也限制了（有時不適宜）彼此的關係。有時，這兩種線會輕微地傾斜，但絕少彼此靠得很近，以避免造成平行的線條。

焦點 注視畫面時，觀者的眼睛會停留在畫面中的某一焦點，這種情況，基於許多因素，具有特殊的意義。在具象繪畫中，可能是一隻手、一張臉及其它特徵等，它們意味著某種涵意或某種敘述。

抽象繪畫中，運用具有高或低明度值以及強烈色彩的小區域的對比，反而比一大片色彩相同的區域能獲得更多的注視。它可能是引人注目的形狀，例如點狀、黑洞、或尖銳的點等。

對角線　大膽、恰當的對角線構圖，能抵消長形畫框具有的靜止特性，賦予畫面更有活力的強度。不論對角線是潛藏在構圖中或是逐漸的顯露，此種線性都能引領眼睛在畫面的游移方向。在畫面右下角的位置，時常是視覺游移趣味停滯之處，所以在構圖上小心使用了曲線的造形。

曲線　曲線和描繪手臂的姿勢有著緊密的關係。在傳統具像畫的主題中，肢體的彎曲姿態是常見的構圖方式。彎曲的弧線能呈現出不同的形式，寬廣的、概括的、蜿蜒的或斷續的。任何的曲線造形，都與畫面直線的邊緣，形成強烈的對照。它們的造形也常喚起我們對某些自然事物形狀的聯想，如蜿蜒的河流、阿拉伯的藤蔓圖案或具螺旋形的各種事物。

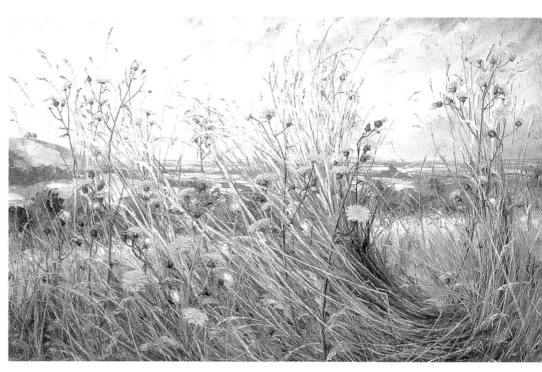

曲線與對角線
薊與野草地，布萊恩·高斯特
油畫，畫布，2001
30 × 31 英吋(76 × 46cm)

眼睛跟隨著似數字『8』的游移方向的引導，緩和進入畫面底部的彎曲，然後向上達到野薊的最上端。

色彩的運用

　　不論是否要描繪一張可辨識世界的圖像，或者不是再現實世界的作品，色彩的配置都是影響作品成功與否的關鍵。

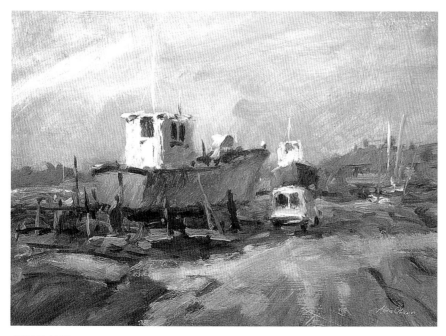

色彩的共鳴
船塢，亞蘭·歐里弗
油畫，畫布，1999
15 × 11 英吋(38 × 28cm)

在這張充滿色彩表現的畫面中，藉著色彩的共鳴特性，讓眼睛上下游移；沙地的黃色調，也隱約出現在雲層裡。紅色的建築物與綠色的船身形成一種視覺方向的呼應。

明度　分佈在畫面中的色調，藉由彼此間平衡與和諧的運用，能產生不可思議的潛意識印象。兩個高、低明度色塊相互比較的醒目與否，其所佔面積的大小及位置是重要的因素。因此，具強烈的高或低明度的小區塊，能與佔據畫面大半面積的中調色調，達到平衡的狀態。

畫面的色相　多數的畫面都具有整體性的色相，它可能衍生於畫面單一、強烈的顏色或者許多構成色彩的總合印象，這的確能夠讓尚未完成的作品，在顏色的選擇上，有了可對照的元素。（單卡索著名的藍色和粉紅色時期的作品，分別強調暖色系與寒色系的細微色彩發展）。

顏色的面積比　這是一種整體色彩區塊的彩度或大小比較的關係。色塊憑藉佔有面積的多少，能主導畫面的效果。所以對顏色的配置必須仔細規劃。注意不同的色相，有不同的視覺效果。舉例而言，相同數量的黃色塊與紫色塊，前者在畫面中具有更優勢的表現（黃、紫色為互補色）。

前進感　一般而言，寒色具後退感，暖色則予人前進感，這種色彩特性能影響畫面空間的構成。譬如風景畫中，前景事物的色調就比遠景的山丘的色調來得溫暖。同樣道理，平坦、不透明的顏色會比具相同色調的透明色，更具有向前的視覺效果。

色彩的共鳴　當相同的色彩分配在畫面中不同的位置，顏色會引導眼睛從某一點移動至另一點，這種視覺活動能夠將畫面的各部份連結起來。這種視覺的躍動類似詩的節奏。

繪畫形式與色彩9 # 構成練習

油畫是一個絕佳的速寫媒材，某些畫家在設計完整的畫面構成時，直接以油畫顏料作畫。讓繪畫的意念得以自在的釋放於畫面，不再受技巧和程序方面的限制。

要獲得完善的畫面構成的關鍵，在於對諸多造形元素的選擇與安排，及藉由簡化或合理化作畫的程序的方法來達成。我們建議先在較小尺幅的畫布上先作速寫，減少複雜的色彩、明暗和色調強度的變化；保持作畫節奏的流動性，並避免細節的描繪等原則。

實現構想的計劃

習作 是對畫面中，較困難的形體所作的不斷練習。通常它涵蓋對生活事物表面色調的變化和顏色的觀察與純熟的運用。面對難度高的題材，如臉龐、樹木、衣服皺摺等，皆可以透過平常的練習或特定的描摹，獲得更具流暢的繪畫語彙。

速寫 時常具有不完整，非事前準備的特性，但在將想法付諸實現的過程中極具價值。速寫能讓你更輕易掌握具困難度或不熟悉的題材。在十九世紀初期的法國，畫家們常在從事巨幅古典油畫創作前，先作小尺幅的油畫速寫練習，這是非常普遍的現象。速寫流露出的自在隨意的筆觸與放鬆的細節表現性也常影響到某些畫家的表現手法，如德拉克洛瓦及印象派畫家們。

複製和參考資料的使用 極少數的藝術家會避免去引用或參考前輩畫家的作品風格。然而複製是一種拓展繪畫技法與品味的最有效率的方法之一。在名為四季的底稿（右圖）中，沉睡的冬季之神的形體，即是取自米開朗基羅在西斯汀大教堂天穹中所繪的先知圖像。

初稿 當製作大幅作品或壁畫時，底稿的準備非常具有實用性。繪製一張原尺寸的初步習作稿，然後將此稿轉移到畫面上，即可得到一明確的圖像。在文藝復興時期，此種方法主要運用在壁畫與錦織畫的製作。它也具有另一種作用，在繪畫的過程中，可以再次確定一些已模糊的輪廓線。

透視平面法 時常出現在錯覺法的運用中，特別是在描繪建築內部或城市風景的題材中，仔細地運用透視平面法的原則－水平線、消失點、透視線等，就能呈視一個複雜的空間。

素 描 底 稿 的 材 料

1 **白粉筆** 通常使用在一個暗色底的表面，與炭筆的功能相同；在乾燥的油畫表面作底稿時，它是極具有價值的素描材料。

2 **壓克力顏料、水彩或稀釋的油畫顏料** 偶爾會在適當的基底材的表面上，利用這些材料從事輪廓線與色調的描繪，以利隨後油畫顏料的塗繪覆蓋。

3 **炭筆** 是絕佳的素描底稿的使用材料。它能提供清楚的線條，便於轉移至巨大畫面上，並容易被清除。同時，炭

筆線條幾乎不會刮傷畫面或留下痕跡，與油畫顏料的結合性也不錯。

4 **繪圖鉛筆** 並不適合於素描底稿的繪製。它的成份不能完全與油畫顏料結合，而且所繪的線條會透過顏料層，再度顯露出來。鉛筆的硬度常會在畫板上留下不必要的刮痕，徒增困擾。

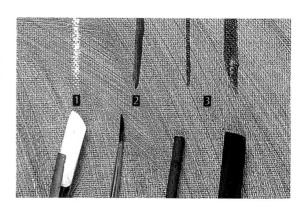

轉 移 素 描 底 稿 的 方 法

描摹 是最簡單的方法；將製作在薄紙上的初稿的背面，塗附上炭筆或粉筆，然後堅牢確實地固定在已打底的乾燥表面上，按照初

稿上的線條再描摹，將初稿的輪廓線轉印在畫面上。當進行這項程序時，勿需太用力，避免導致留下刻痕，影響日後畫面的修正。

投影法 運用幻燈機或投影機，將素描底稿投射至畫面。然後；使用炭筆或粉筆重覆描摹投射至畫面的輪廓線。這種方法讓你能完全掌握構圖；並且能在構成中，結合攝影術的媒材。在操作中，幻燈機和畫布須固定不動，光源需和畫面中心點成垂直關係，避免投射時線條扭曲，以期獲得最好的效果。

方格紙 是轉移素描底稿的最快方法。將底稿和畫布都量上相同，均等的方格（細節部份需要更小的方格）。在第二次描摹的線條需和第一次的原稿一樣靈敏準確；在描摹期間，也是很好的修正時機。

印花墨法 是種傳統的方法；沿著底稿上的輪廓線，以針扎成無數小孔後，將它平整地與畫面貼合。輕敲擊炭筆粉末袋，粉末會透過小孔，在畫面留下糊模，小點組成的輪廓線。當使用此法在一淺色的底面時，效果很好，而且細微的粉末很輕易就能清除。但是在過程中，原稿會遭受到些許的損傷。

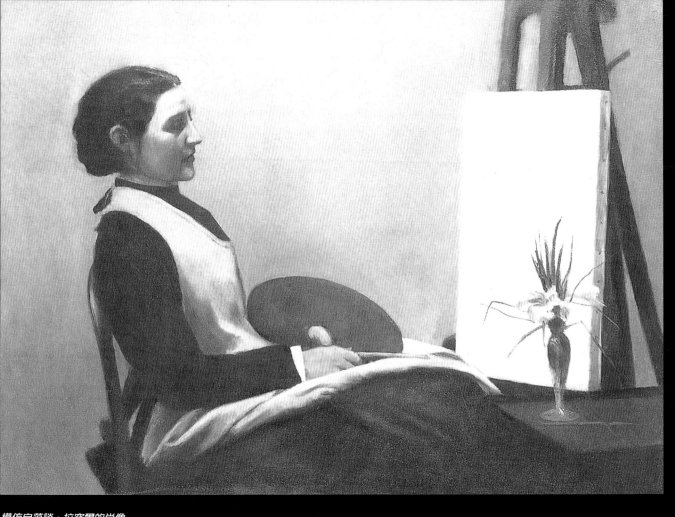

模仿自范談‧拉突爾的肖像
布萊恩‧高斯特
油畫，畫布，1998

油畫技法

這一章的重點在詳細說明，各種塗敷顏料的技法，以及如何經由繪畫的程序展現在畫面上；其次，當面對特別的主題時，正確的繪畫技巧能收事半功倍的效果。透過逐步的分解圖例示範，學習專業藝術家也要面對的重要課題，就是關於美的判斷的洞察力；這一點與技術上的專業知識，有同等的重要性。

關於各種繪畫技法的探索與運用，絕少會出現分離的狀態：藝術家在同一作品中，會直覺地使用所有他熟知的繪畫技法，並純熟地連結起來，不著一絲痕跡。在泰納的作品中，時常將厚塗法與透明畫法合併使用；印象派畫家作品中所運用的視覺混頻效果，也是使用直接畫法的成果。經由不斷的練習，基本的繪畫技法會轉化為直覺的活動，讓你的創作過程更自由及充滿自信。

當你正處於養成階段或是正要成為畫家的時刻，都應該瞭解一個重點，儘可能地嘗試許多不同的油畫風格與繪畫方法；而後，就如音樂家最終會被某一獨特樂器吸引，你也會尋找一種值得你傾力以赴的繪畫方法。

技法 1　顏料塗敷的方法

　　現今，塗敷顏料在基底材表面的許多方法，已能滿足我們選擇的期望。人們擁有充份表現的自由，易接受各種不同風格的作品。二十世紀之前，在油畫家發展的繪畫技法上，已存有明顯的差異性。傳統上，藝術家像學徒一般，從大師或同儕身上汲取繪畫的技術和方法。像凡戴克、安格爾及偉大的達文西等，都是從在大師作品中的一小部份描繪開始他們的藝術生涯（分別是魯本斯、大衛、維洛及歐）。在一個適當的學習中，個人獨特的風格會逐漸發展。

　　在畫廊中，仔細觀察畫作如何完成？底色是何種顏色呢？究竟塗佈了多少顏色層？到底使用何種色彩組合？都是非常有效的方法。（從那些追隨者或次要大師的作品中，更能清楚瞭解他們使用的繪畫方法）。效法或摹仿其他畫家的作品是非常值得的方式；在過去，這也是極為普遍的學習方法：舉例而言，魯本斯仿效提香的作品；之後，魯本斯亦成為德拉克洛瓦的學習對象。

　　在此將許多不同且巧妙的塗佈方法，簡化成三種方式：透明畫法，不透明畫法，併用法。

透明畫法

　　透明畫法能追溯至十五世紀，當時法蘭德斯的前輩畫家，使用飽含油脂的透明性罩染法，覆蓋在淺色底或先以蛋彩完成的繪畫底稿上。藉由淺色底反射光線，光線穿透這些透明的色層，而產生燦爛光澤的色調，獲致類似陽光穿透彩繪玻璃的色彩效果。此外，與水彩也有相似之處，表面的色彩是由逐次的色層——建構而成。值得注意的是，任何調整的痕跡都會清楚地保留下來，因此，儘量一開始就要準確地描繪。

　　在這種方式中，色彩的混合是由一層色膜覆蓋在另一層乾燥的色膜而獲得的。表面色層會創造出讓人著迷且明亮的色澤，是其他繪畫方法與媒材難以達到的。泰納將這種技法，發揮得淋漓盡致，在前拉斐爾派畫家的作品中，成為一種理想的繪畫方法。

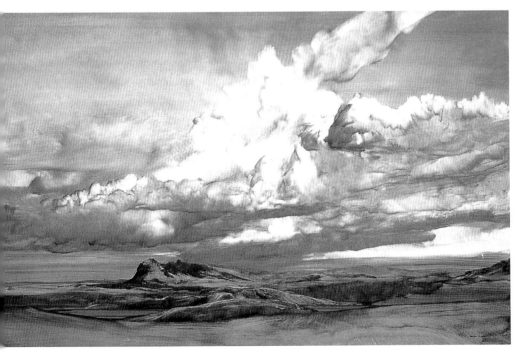

蘇爾凡和雲的投影
詹姆斯·莫里生
油畫，畫板，2002
60×40英吋(152×102cm)

這張作品中，未曾使用白色顏料，只使用透明性及半透明性的顏料（畫在一張完全不具吸收性的白色畫板上），營造出一種大氣圍繞的結果。

不透明顏料的塗佈法

　　許多現代繪畫的技法，都使用不透明的顏色，運用物質上或視覺上的混合方法，營造出一個具有實體肌理與即時性繪畫表面。無論如何，這種純粹使用不透明的畫法，能回溯到十七世紀的巴洛克時期。少數藝術家，奮力地想從暗色調的底色逐次堆疊出具戲劇性的明亮色調；他們所依賴的就是藉由不透明顏色層的塗疊，而獲得光線的效果。其它的作法，則在由中間色調至白色調皆可的底上，首先塗佈暗色，然後逐次地將顏色層加亮。

　　假若你是一個毫無經驗的油畫家，使用不透明顏料的塗佈方法，能夠達到單色，統一色調的畫面。因為顏料是不透明的，允許畫家作修正或重新的塗佈。一張以厚稠顏料完成的作品，意謂著筆法傾向於粗獷的表現。厚塗方法或強烈的筆法，在此更能有顯注的發揮。當你變得更有經驗，並想要營造出具高明度的畫面色調時，會察覺到只使用不透明顏料的塗佈法所完成的作品，將缺乏明亮的光澤色調。

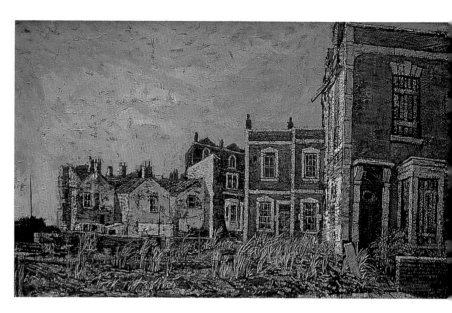

高台街的盡頭
傑哈·該隱斯
油畫，畫布，1977
36×24英吋(91×61cm)

沉重的厚塗法與扎實的不透明顏料的塗佈，讓畫面產生一種堅固實體與可觸及的真實景象的聯想。

連結法

　　在實際情況中，多數的畫家都會以不著痕跡的方式，結合透明與不透明畫法的特性，來描繪作品。在十五世紀晚期和十六世紀初期的高度文藝復興時期，一個不透明的繪畫底稿，會被許多色澤飽和的顏色層覆蓋。一個世紀之後，魯本斯及同輩畫家則在一層透明的底色上，藉由不透明顏料的堆疊構築出實體感（詳閱繪畫底稿，第53頁）。而這種結合深層透明的暗面與不透明亮面實體的方法，在十九世紀末期，成為人體畫的基本畫法。在不透明與透明顏料的混合中，對色調的改變的判斷以及掌握兩者之間的進展關係，都是較困難的。因此，在同一畫面中，要不著痕跡的結合這兩種繪畫技法，需要嫻熟的技術與豐富的經驗。

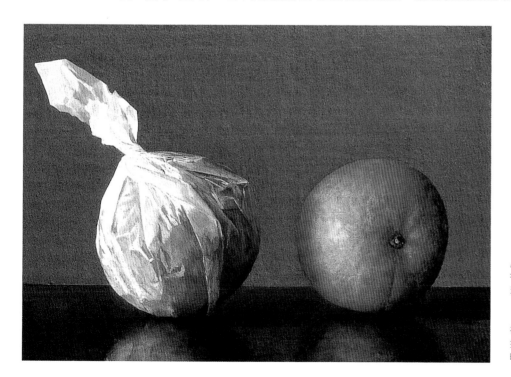

兩粒橘子
布萊恩·高斯特
油畫，畫布板，1993
10×8英吋(25×20cm)

被包裹的橘子是以不透明色調，一次直接完成的。另一個橘子，則塗染數次透明的黃色與紅色顏料，以罩染法完成。

技法 2 # 有底色

在油畫中，有色底的運用，就像畫水彩需要白色的紙張一樣具普遍性。有色底能夠調和具對比性、透明淺薄的覆蓋色層，或者以粗獷筆法塗佈顏料時，烘托出更生動豐富的色調。有色底能維持畫面顯而易見的統合感，同時在獲得一個正確的明暗色調上，能更節省投注的時間及努力。

傳統上，有色底能產生一種適當的色彩色值和明暗度。這全憑藉低成本和具穩定性的土色系色粉。下列的顏料表是一些常使用在製作有色底的顏色。

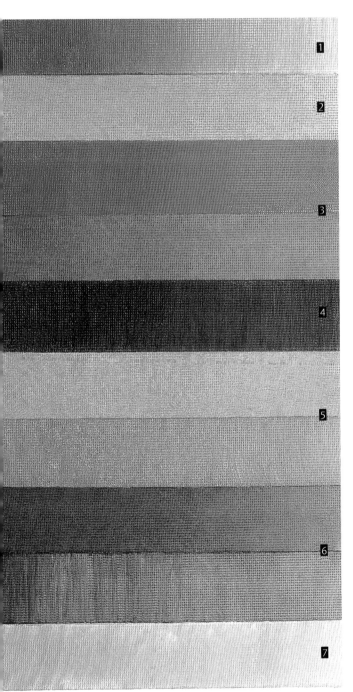

1 灰色底 主要功能是減低原有白色底的耀眼效果。一個比較明亮的灰色調，是一種具有多功能的底色，它適合所有的畫類。當想自在地依照色彩計劃塗佈顏料時，灰色是非常有用的。從中間色調到暗色調的灰色底，對透明畫法而言顯得太暗，但相對的，它較合適不透明的應用方法。

2 綠土色底 在十三、十四世紀的聖像畫中，常使用此種顏色當作肉色部份的底色。可以調和臉部和身體膚色的中間調。是一種極為複雜的底色的使用法，容許一組暖調的紅、黃、白的顏色的塗敷。當整個畫面完全覆蓋綠色底時，它能擁有更大的效果。

3 土紅／焦茶紅色底 土紅的底色具有更寬廣的包容度，在風景畫中能讓綠色系的色彩變得更生動。也能添加靈敏的淺紫色在天空和雲霞的上端。紅棕色的底，在肖像畫或人體畫中，有助於呈現具暖調的暗面。此種底色的運用，從普桑到竇加等畫家，所形成的法國具像畫的傳統中，是極為普遍的。

4 深棕色或 "紅色玄武土" 色底 深棕色的底，通常是由不透明的土紅或馬爾斯紅，與黑及少量的赭黃混合而成。此種底色，常為卡拉瓦喬、委拉茲貴斯所使用，它有助於在明、暗對照法中，創造一種戲劇性的光線。在畫面中，明亮的光線效果，是由不透明顏料堆砌而成；而人體上的暗面形體，僅由深棕色的底所構成。此類的作法，至今仍有一些肖像及人體畫家在使用，一般以白或灰色的粉筆在底色上構圖。

5 赭黃／生茶紅色底 這種土黃色系的色彩，提供具有暖調，飽和的底色，並且保有明亮的調子。它非常適合人像或風景畫的描繪：在具有紅色系與綠色系的主題中，赭黃色的底有益於創作出帶有溫暖，金黃色的底層色調。在一張魯本斯的木板畫習作，呈現如何營造出具有金黃色色調的作法，賦予一種引人注目，卻和諧的視覺效果，它可以和焦赭色混合，得到較深的色調。

6 焦赭／生赭色底 這兩種顏色都非常有用，且乾燥迅速，半透明性。它們適合在白色的底上塗敷，形成淺薄的淡色或者一層基本底色。

7 非白色的其它底色底 寒色調、明亮的綠色系，藍色系及溫暖色調的粉紅色系、奶油色系等，都是良好的底色，並能結合各種塗佈的方法（詳閱第51頁）。對於描繪天空，水和大氣等對象，藉由透明畫法或不透明薄塗法的運用，很快就能表現出來。這些具高明度的底色，有時更為直接畫法的畫家所喜愛。

8 白色底 對於透明畫法而言，樸素的白色底就是最明亮的底。它的缺點是讓所有不透明顏料在底色的對比下，顯得更暗沉，那將會使畫家過度補償，而產生貧乏無趣的色彩構成。白色底是由許多早期的現代畫家開始使用，從喬治·秀拉與安德烈·德安，至早期抽象派畫家蒙德里安，他們都偏愛一種清晰、直接與明亮的色彩。

技法 3

繪畫底稿

　　繪畫底稿是傳統油畫諸多神秘面貌中的其中一種繪畫方式。主要的目地，是讓藝術家在賦于色彩與描繪細節之前，解決畫面的明暗色調的方法。在巨大畫幅和複雜構圖的畫面中，因為比較難以保持統合的狀態或掌握整體的構成，因此在這種情況下繪畫底稿顯得非常有用的。當你需要在有限時間內完成畫作，或者描繪的主題必須具備正確的精準性時，例如肖像畫，繪畫底稿將會讓你覺得它是極具價值的。

　　繪畫底稿是一系列初步素描的最後階段（詳閱第46頁），或者是繪畫理念的成形與構圖的最後底定。下面有一組關於製作繪畫底稿的技法分析。

高明度階的繪畫底稿

通常此方法適用於透明畫法的塗敷。時常以黑、白及中間調以上的淺灰色來完成（或者是以一個迅速乾燥的暗色來替代黑色）。在此階般，所有的細節都會被描寫完成，以便於隨後透明顏料的罩染，營造出一豐富飽和的色調。

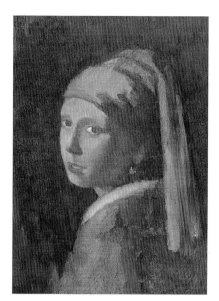

透明的基本底色

將生赭色或是其他半透明的土色系顏料，將顏料濃密的塗佈在白色的底上，然後再擦拭掉以顯露一個模糊具有色調的素描底稿。基本底色是使用在半不透明性顏料的繪畫方法之前，讓原先明亮的白色底給予畫面暗色調一種豐富的色澤。

不透明、具色調的繪畫底稿

不透明、具色調的繪畫底稿，是由單獨一種顏色與白色混合而成。它能夠呈現出從亮至暗，完整的明、暗色階。隨後再塗敷上一組具備完整色彩的顏色層。對於缺乏豐富經驗的畫家而言，這是最簡單有效的方法。

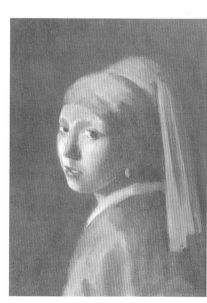

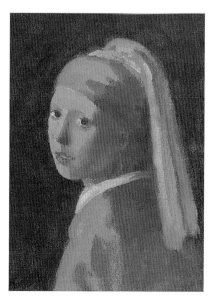

一組有限色彩的初步底稿

在此方法中，整張構圖是以少數幾種顏料，稀釋塗繪而成。這個初步的底稿，具有處定及判斷光線效果和色彩安排是否得宜的作用，以利於後繪厚稠顏料的塗佈與修飾的階段的進行。它時常也被稱為「決定性的色彩」。

技法 4 始以淡彩・終於油彩（厚在薄之上）

這個專有名詞「始以淡彩、終於油彩」，意思是顏料中的黏結劑在稀釋劑中的比例，要在每一次覆蓋乾燥顏色層時持續增加之意。要完全瞭解其中的道理，及瞭解諸多影響的因素，需要靠持續不斷的練習。

油畫顏料乾燥的過程，是一種化學的變化。經由氧化作用，在數小時之後，顏料的外表逐漸形成膠著狀態，但內部仍處於流動狀態的。在一或數日之後，顏料表層才會變成可觸摸的薄膜，並允許隨後顏料的繼續塗佈。但須注意，不能過度磨擦或塗抹具溶解性的媒劑，以免造成表面的損壞。

六個月或更久的乾燥時間之後，顏料層將硬化為堅固的色層薄膜。在這些塗佈顏料層的程序中，顏料層會產生微妙的膨脹與收縮。因此，若在乾燥時間較長，含油脂高的顏料層上，塗佈一層乾燥時間較快，含油脂量少的色層，那麼含油脂少的色層會在下層顏料尚未乾燥之前，已經形成乾燥，堅硬的薄膜，在此情況下，日後將會在這層含油脂少的薄膜產生龜裂的現象。

影響始以淡彩 終於油彩的原因

底色的吸收性

當濕的顏料塗佈在畫布表面時，顏料中的部份油脂會被底色吸收，這很自然能夠產生一個確實的色層聯結。但是一旦底色吸收過多的油脂，會讓上層的顏料變得灰暗、無光澤，色粉也缺乏確實的黏著作用。此處提供一些解決之道（詳閱「常見問題的解決之道」，第76頁）。一般而言，這些方式意味著要使用含油脂量更多的媒劑。

色粉

油的含量能將具有不同性質的色粉轉變為顏料，並影響顏料的含油量。富含油脂的色粉，如茜草紅，焦赭，鎘橙，青綠，象牙白及燈黑等；含油脂少的色粉，包括赭黃，氧化鉻色系，鎘紅，鎘黃，雪花白與鈦白等，以及多數以氧化鐵為元素，提煉出來的紅棕色。在高品質的顏料中，含油量的區別標示非常清楚，而像學生級的顏料，常飽含油脂，在使用時，無須調和黏結劑。

調和油

假若仔細觀察在調和油中的含油量，會發現石油酒精用來清理畫筆時，它的實用性；但若把它添混在顏料中，將會產生一層稀薄，不確實的色層。相反地，在油畫較長的發展階段裡，松節油能緩慢的乾燥蒸發，留下一層富含油脂的色層。你可以從油畫表面有無光澤，判定顏料的含油量，假若表面光澤顯得過於顯眼，表示含過多的油脂，會讓隨後的覆蓋色層不能充份的附著，而表面若顯

得灰暗，模糊或色粉易被刷除，顯示含油量過少（詳「閱常見問題的解決之道」，第76頁）

實踐程序

始以淡彩 終於油彩與「厚在薄之上」的原則是油畫技法的最佳拍擋。淺薄的色層會比厚塗的色層乾得更快。畫面底色要以稀薄的顏料，用鬃毫畫筆謹慎的塗佈出平坦的畫面色層。隨後覆蓋層，是由富含較多油脂的顏料組成，並使用筆毛較柔軟的畫筆塗敷而成。因此，底層的顏料始終會比上層顏料乾的快。儘可能保持色層的薄，藉由拍打或擦拭方式形成薄的色層，不要過度依賴稀釋劑的使用，因為那將會形成脆弱的色層薄膜。

富含油脂與油脂量少的色粉

質重的色粉
赭黃

富含油脂的色粉
茜草紅

富含油脂與厚稠的顏料的濃度

含油脂少與稀釋顏料的濃度

顏料的移除

技法 5

藉由油畫本質上的差異性，從畫面移除濕顏料是可行的，至今許多偉大的畫家能有系統性的，移除畫面中的全部或某一部份的顏料。有時為了實際原因，舉例而言，為便於始以淡彩終於油彩的理由，減低顏料層的厚度－有時則基於藝術性的原因。因此，你應該勇於將不適宜的色層擦拭掉，以免造成日後的困擾。

布拭法

在作畫時，保持一團布在手邊，它有助於在作畫過程中，移除或混和過度塗抹的部份。藉由輕彈布團的方式，例如畫家賓加輕緩梳理將線性的痕跡混合成量塊。布拭法常用在大畫幅的構圖中。同時，應該禁止使用手來移除過量顏料和溶解劑（詳閱「健康狀況與安全性」，第123頁）。

拍打法

此方法直接以英國畫家亨利・湯克斯的名字命名。這個方法是以吸墨紙覆蓋在濕顏料上，或者以報紙及其他平滑的紙張完全或局部遮蓋住濕顏料，確實並輕鬆地揉擦，多餘的顏料會黏附到紙上。如此一來，就能形成薄的色層膜。或者藉由畫筆的筆端不斷的掃除顏料層，會將底下色層或底色顯露出來，顯示分色技法的效果。

刮痕法

以調色刀或筆桿的尾端刮除顏料，能產生線性的痕跡，它具有裝飾性和實用性的效果。藉由刮除法，產生具優美、流暢的線條，創造出風景畫裡樹枝的意像，或者肖像畫中的髮絲，或是即時性的高光效果。這種線性，能讓我們聯想到希臘花瓶上的裝飾性線條及畢卡索在許多作品中使用的大膽線條。

刮除法

塗佈較厚的顏料，能以調色刀刮除，或回復至底下的色層。刮除法能讓顏料層變得更平滑，或能呈現無法臆測的分色效果。有時，你可用剃刀的刀身或美工刀移除已乾燥的顏料斑點、筆毛等，或者融在顏料層中的絨毛。

技法 6 直接畫法

照字面解釋，直接畫法是指「原始想法的創造表現」。本質上，直接畫法是指：在單一的作畫階段，直接下筆描寫物體的表現技法。

這個專有名詞也論及關於以直覺，無拘束和熟練手法來經營畫面的方式。例如畫家委拉茲貴斯、哈爾斯等大師，在他們的作品中，結合了直接畫法的表現。至於像康斯塔伯與印象派畫家的作品，皆以一氣呵成之勢而聞名；畫面充滿了磅礴氣勢，能顯露出經過謹慎思考的單純和樸實感受。

材料

多數以直接畫法完成的作品，尺幅都比較小，而且具有底色；這樣在初期階段，使能夠減少時間和不必要的塗佈。使用一組限定的常用顏色，是非常有效的方法。直接畫法不需要上層的覆蓋色。飽和黏稠的調和油（慢乾罌粟油）和乾燥時間較緩慢的顏色，更有助於畫面實際的操作。

畫筆的選擇

起初，使用一支大的鬃毫畫筆，有助於快速塗佈整個畫面。靈巧運用畫筆的形式，能營造出物體的不同質感。鬃毫畫筆同樣適用在初期階段，與鬃毫畫筆一樣具有良好彈性的尼龍畫筆，也是一種不錯的選擇，尼龍繪圖筆在花與瓶的局部描繪，是極具有實用性的工具。

顏色組合

這組顏色被限定在偏向寒色調的範圍，主要是配合表面色彩具有冷調特質的物體和背景，同時增加作畫速度和流暢感。

1 鈦白 用來描繪瓶子的高光部份和花瓣的鮮明效果。

2 雪花白 在整個畫面中，扮演混合顏色的運用角色。

3 那普勒斯黃 是在與添加白色顏料的混合色中，一個比較具有暖色調的色彩選擇，例如在花瓶的描繪。

4 鎘黃 在描繪花卉時，是最常見的顏色。也常用來調配出綠色。

5 檸檬黃 是一種更冷調的黃色，用來描繪外圍的花瓣。

6 鮮鎘紅 能賦予花瓣一種由內部透發出來的飽和色澤。

7 鎘紅 是為了平衡色系而被選用，但平時絕少使用。

8 印第安紅 對於調和花梗、莖蒔綠色系色彩，是非常有效的。

9 焦赭 與其它顏色混合，能獲得暗色調的顏色，並用來描繪桌緣。

10 青綠 在描繪花梗、莖等部份時，是主要的顏色。

11 法國群青 可與黃色系，綠色系顏色混合，並能添加至具暗色調的顏料中。

12 天藍 是背景色的基本顏色。

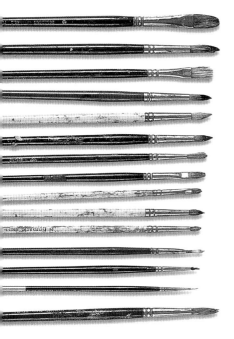

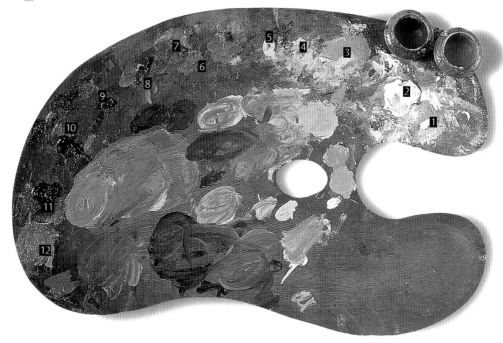

繪製圖例示範

使用直接畫法，需全神貫注地投注專心與自信－好像這是你的最後一張畫。用炭筆或稀釋的油畫顏料粗略地完成底色，營造一種更自在、開放的畫面氛圍。在描繪之初，你應該察覺到焦點何在，思考被描繪形體之特性，能如何簡化或刪除，並確定最亮與最暗的部位在畫面的那個位置。若你採用濕融畫法並透過油畫程序的指引，有助於逐漸達到目標。

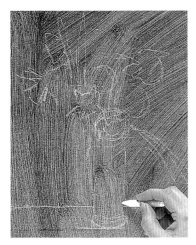

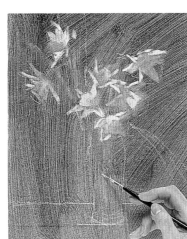

1 在以土赭色為底的畫面上，用白色粉筆完成構圖；然後，掃除多餘的粉筆粉末。

2 物體的基本色調和焦點區域，塗佈上黃色系與雪花白。再以稀釋的黃色顏料描繪出花梗的所在位置。

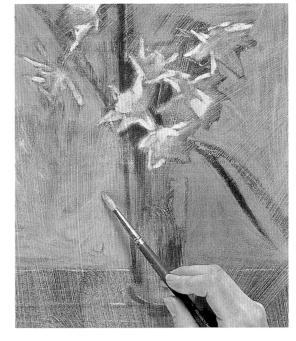

3 將隱藏在花卉後面的梗、莖的暗色調描繪出來之後，使用鬃毫畫筆，謹慎地塗佈一層概括的背景色。

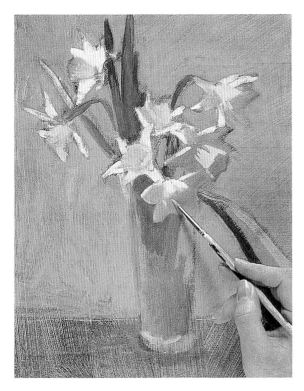

4 使用厚稠且飽和的顏料，局部地描繪花朵內部。

5 以紙張輕貼畫面、拍打，拭掉花朵上多餘的顏料。這個擦拭動作，有助於隨後顏色的覆蓋和混合。

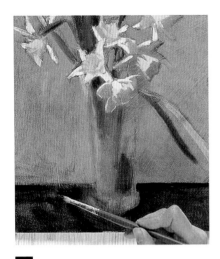

6 這個暗色調的桌面，能讓藝術家在整體構圖和明暗區域的安排上，作出更正確的判斷。

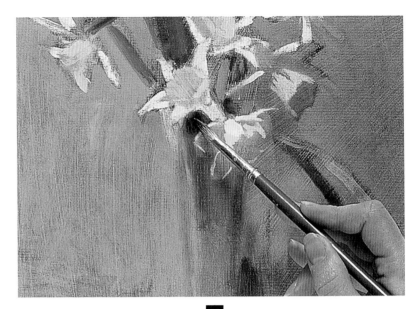

7 使用較深色調的顏色，在花卉周圍，做局部的細節描繪。將玻璃瓶中淹沒在水中的綠色花梗逐一描寫出來。

8 以鈦白點染出花瓶上的高光。藉由花瓶上的半透明光線，引導出瓶子的外形。

名作解析

艾彌爾・左拉的畫像(局部)
愛杜瓦・馬奈
油畫，畫布，
1867-68
$57\frac{1}{2} \times 44\frac{1}{2}$ 英吋
(146 × 114cm)

這個局部清楚的告訴我們，馬奈如何藉由許多不透明顏色—有時摻混白色，以直接簡潔的筆法從事創作，這是單一顏色層塗佈的最佳範例。

9 位於畫面焦點中心的花瓣上，更全神貫注地作更精確的細節描繪。

10 在此階段，藝術家延續直接畫法的精神，他降低桌面的高度，調整至與花瓶底部的透視線齊一的位置。這需要以布擦拭掉原先桌面的棕色顏料，再補上背景的顏色。接著，沾染暗綠色，以濕融畫法表現出在花瓶中的花梗、莖部份。

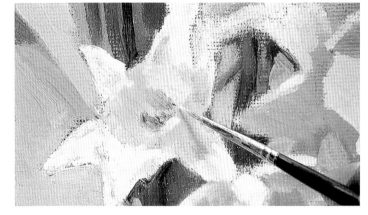

11 使用合成纖維畫筆，將花卉的細節小心地整理出來。此刻，托腕杖是非常有幫助的。

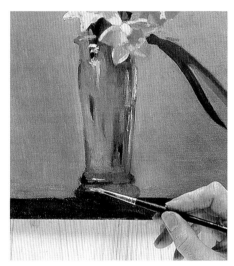

12 用繪圖筆沾滿厚稠的鈦白，再次點染花瓶上的高光部位。

13 長條葉子的不同方向之構成（引導視覺移動至畫面的上端或旁邊）。整張畫大約費時四小時完成，可將它視為一張完成作品，或者是為往後更多細節構圖的預先習作。

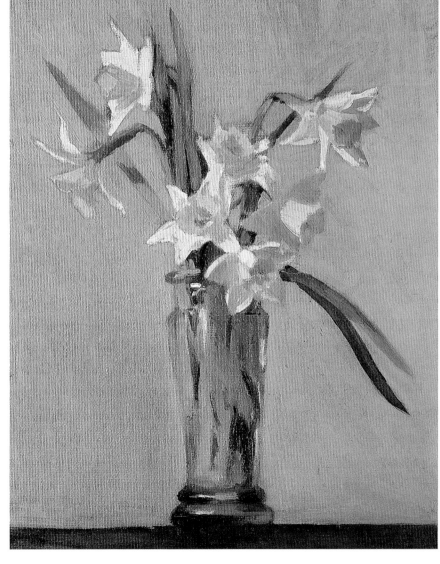

技法 7 **溼融畫法**

能善用油畫顏料本身特有之濕黏、延展特性，就掌握到了溼融畫法的核心本質。這項特質也讓油畫在過去五百年的歲月中，廣為藝術家所採用。這種將兩種色域相融合、或是描繪臉孔使其具有豐富色調的能力，在過去一世紀期間，隨著色彩範圍及強度的開發，變得越來越簡便。

材料的選擇

在使用濕融畫法的調和油中，摻混一些更黏稠的畫用油，像熟油或凡尼斯松節油等，可增進顏料的融合性。此外，表面光滑的基底材料，例如畫板，強化纖維板，或金屬板等，都有助於發揮濕融畫法。

畫筆的種類

兩支柔軟的鬃毫畫筆，有助於快速地大面積的塗佈。圓筆同樣適用此種技法，並且不會殘留畫筆明顯的痕跡。貂毛筆則在最後階段作修飾之用，尖頭貂毛筆用於梗、莖之類細長事物的描寫。扇形筆則能「乾刷」濕的顏料，形成非常細微的色調變化。

顏色組合

從觀察主題的固有色，獲得一組兼具暖／寒色的中間色調的顏色。在此綠色系與暖色的黃色系，紅色系或棕色系比較，不是顯得互補就是太貧乏了。

1 雪花白 很敏感的白色，少量地使用。

2 鈦白 能獲得一種柔和明亮效果。

3 那普勒斯黃 在明亮部份的色彩表現，是具有較溫暖色調的選擇。

4 鎘綠 在這組顏色中，是一個關鍵的顏色：在明亮部位和中間調的運用上，具有很好的混合能力。

5 樹汁綠 （耐光性色料）是透明、溫暖的顏色。在明亮部位和陰暗部位的交接處的使用上，有非常好的效果。

6 鈷藍 是一種優良、半透明的顏色，它能讓暗面和中間調呈現稍冷的調性。

7 酞花青綠 （黃色色度），能增進暗面的深度，與焦赭色混合效果住。

8 酞花青綠 （黃色色度）能增進暗面的深度，與焦赭色混合效果佳。

9 灰色 是一種使用在背景和畫板表面的不透明基本色。

10 鎘黃 可促進鎘綠的溫暖色調之烘染效果。

11 赭黃 具抑止強烈顏色的作用，利於顏色層與底色的關聯。

12 肉色赭 是具不透明性的氧化鐵，能調和梨子的綠及確立桌面的顏色。

13 焦赭 與所有綠色系顏色混合，能獲得更深及暖性的色調。它也是所有暗色系顏色的基本色。

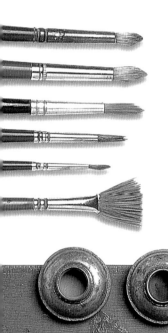

繪製圖例示範

　　濕融畫法和直接畫法兩者的方式，都是指在一次就完成畫作：畫面呈現單一、均質的顏色層。表現形體的筆法傾向自然主義形式，而且較無細膩的修飾。藝術家以無比的自信，迅速揮灑畫筆，在畫面中營造出變化多端的筆觸和色澤豐富的塗佈－如在背景的部份，以平塗，不透明顏料處理；至於水果本身，施以點彩與分色法。對於一個熟悉的主題或是經歷過更嚴格的技法訓練的藝術家而言，濕融畫法是一種很理想的油畫表現技法。選擇濃稠的調和油，能形成經得起時間考驗、保持豐富光澤的安穩、確定之繪畫表面。

1　　水果位置的擺設、光線的營造和週遭的氛圍等構成的安排，大約花了一個鐘頭。再以炭筆將形體的輪廓概略地描繪下來。在此階般，強調水果的形體，可防止隨後顏料的覆蓋並減弱其清晰度。

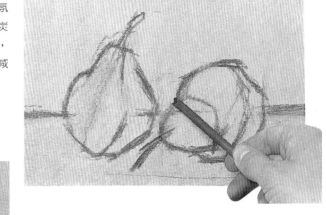

2　拂去多餘的炭粉之後，保留下隱約可見的線條。明亮部份以沾滿顏料的鬃毫畫筆繪製。（在此並不需要稀釋的底色，因為上層顏色會完全覆蓋）。

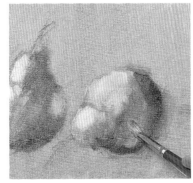

4　　背景區域先概略描繪，使畫面呈現粗略的整體感，以便隨後整體的修改。

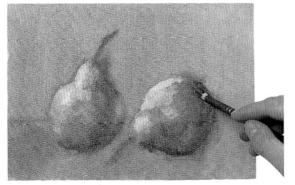

3　　選擇另一支乾淨的畫筆，以相同的方式完成暗面的部份。特別注意形體本身的描繪，如中間色調和明暗調之間的轉變，是用同樣的畫筆沾染不同的顏色，以輕緩的筆調，調和出明暗交界處的微妙漸層變化，藉以表現出一個堅實的形體。

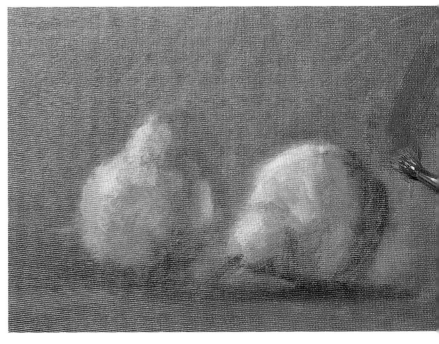

5 拿一張紙貼附畫面並輕拍，可拭掉多餘的顏料。將整個背景再描繪一次。同時加深桌面後緣的顏色，兩顆梨子的距離，也修改得更靠近。至此，整體的安排與用色已經確定，所有形體邊緣用較大的貂毛筆作更清楚的描繪。梨子的輪廓與表面質感，逐漸地被修飾與精煉；但色彩的鮮明與色調的強度依然不變。

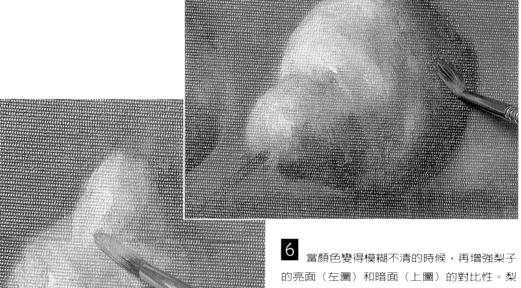

6 當顏色變得模糊不清的時候，再增強梨子的亮面（左圖）和暗面（上圖）的對比性。梨子下方的陰影則在先前的顏色層上再次地塗佈一層新的顏料。

7 背景的用色，須先在調色板上以調色刀混合（顏料數量需足以作再次的混合）。以大筆塗佈，再用扇形筆掃平筆觸，形成平滑的畫面。

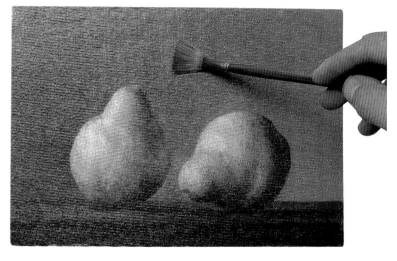

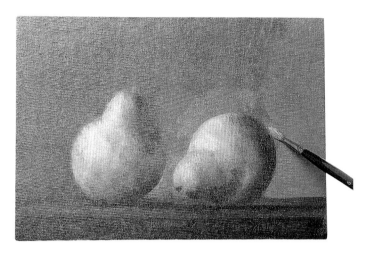

8 最後再修飾水果的形體，桌面也以同樣的技法整理。

9 梨子的梗，以單一筆法仔細描繪，整張作品絲毫沒有鬆懈的筆調出現。若梨子的邊緣顯得太過銳利，可用扇形筆乾刷，讓邊緣變得較柔和。

10 在完成的作品中，顯示出在一個簡潔的塗敷過程裡，底色的明亮度與色彩，讓上面的顏色層展現出更豐富生動的色彩變化。

在這個例子中，明亮的底更能襯托水果內部的淺白果肉與半透明的果皮。同時使畫面色彩更具統合感。

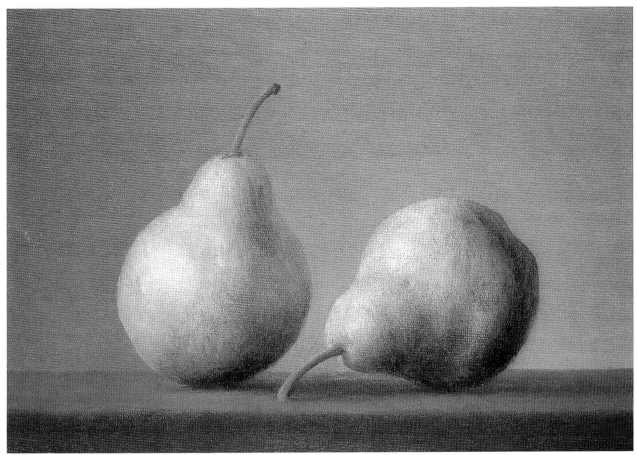

技法 8 **分色法**

分色法是指一種視覺混頻的效果，藉由塗佈顏料時，並不完全覆蓋住底色，藉由視覺將上下層的顏色互相混合。分色法是一種直覺性的繪畫方式，可回溯至提香，也是印象派油畫技法的核心。與點描畫法比較，它顯得自在，無條理。薄塗法（在乾燥的色層上拖敷不透明的顏料，或是在粗糙紋理的底色上）是最能獲得此種效果的繪畫技法。也能藉著塗佈單一顏色，以濕融方法輕拍顏料，造成分色的效果。

薄塗法在描繪如：磚、土地、海洋和葉叢等肌理時，極具實用性。例如畫家路西安·弗洛依德的人體畫，就是成功地運用薄塗法的例子。薄塗法與分色法的不拘束筆法與顏料的黏稠特性，配合得相當好；常讓人聯想到抽象表現主義的繪畫，重要的是它具有偶發性的隨機色彩統合的能力。

材料

具有粗糙質地的畫布，更有助於薄塗法的表現。有時候，未經修飾的舊畫布表面，亦能有效地呈現薄塗法的魅力。假若想用調色刀刮除顏料，使下層顏色顯露出來，具備堅實性的基底材，如畫板，木板等，是不錯的選擇。畫布底色能讓施以分色法的顏色顯得比較強烈以及調和色彩之間的關係，顏料因需求量高，為維持一致的濃稠度，少量的畫用油是需要的。

畫筆

鬃毫畫筆的堅勒筆毛，非常適合用在粗糙紋理的底上作薄塗的繪製。老舊或情況欠佳的畫筆，能增添意想不到的筆法痕跡。從大面積的塗佈，到細節的描繪，各種尺寸的榛樹畫筆與平筆，都能派上用場。

色彩

這組顏色帶著適度的寒色調與有限的光譜色系

1 鈦白 是一種具有寒冷，不透明的白色，在施以薄塗法或與其它顏色混合時，依然能保持它雪白的明亮性。

2 鎘黃 只與白色顏料混合使用。

3 生茶紅 只使用在與其他顏料的混合，能營造遠處的氛圍效果。

4 焦茶紅與群青的混合色 常用於底色與樹幹的描繪。

5 茜草紅 不常使用，儘可能只與紫色混合使用。

6 法國群青 是暗色調中，黑色的另一個選擇，常與焦茶紅混合使用。

7 天藍 是白色之外，最耀眼的顏色。用於表現光影的投射。

8 青綠 用來增添雪地的帶綠色邊緣及草地的暗色調處理。

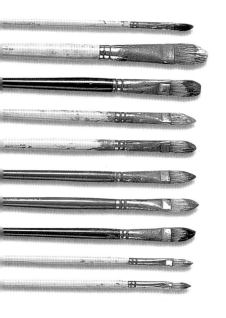

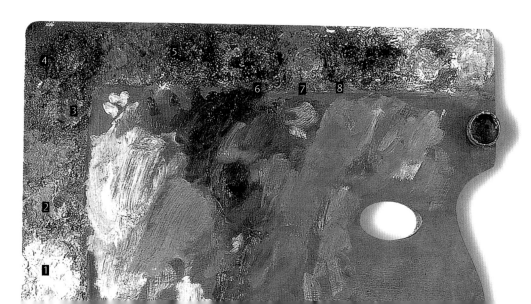

繪製圖例示範

一支易操控有堅硬筆毛的鬃毫筆,能輕易地化開顏料,製造多重筆觸的肌理,讓底色看起來色澤豐富。如同使用炭筆在一張粗糙的紙面作畫一樣,保持畫筆側身傾斜的方式,能更有效率獲得薄塗的效果。明亮、不透明的顏料,像鎘色系,及其與白色混合後的色彩,在被塗佈之後,依舊能保有原有色彩的色調。

1 畫布板表面,塗佈一層焦赭色的底色,用稀釋的暗色調顏料描繪雪景的構圖,清除過多的顏料。

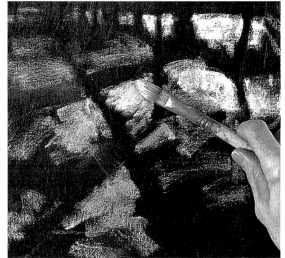

2 首先用白色顏料表現雪地光線的效果,將筆身傾斜拖拉顏料,以凸顯出畫布肌理的質感,並表現出雪地的景象。

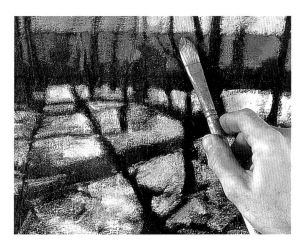

3 鎘黃與白色顏料的混合色,有助於捕捉晨曦光線中絢和的印像;在樹叢間的背景,安排一片中性的灰綠,讓視野向後延伸。

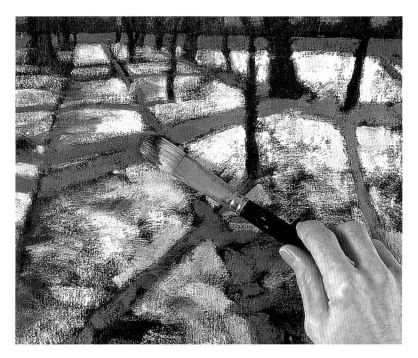

4 條紋似的樹影,則以具寒冷不透明的中間藍色調繪製完成,大型平筆能輕鬆創造出平坦及明確的邊緣筆觸。

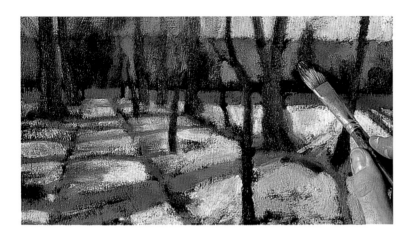

5 　遠處的樹幹身影，使用相近的藍色和淺綠色調，用較小的畫筆描繪而成。

6 　前景樹木的枝枒的深色調，在較明亮的天空中，顯得格外分明；是利用榛樹畫筆筆毛的靈敏特性勾勒而成。在描繪如樹木等具組織結構的題材時，細心地觀察技巧與經驗是很重要的。

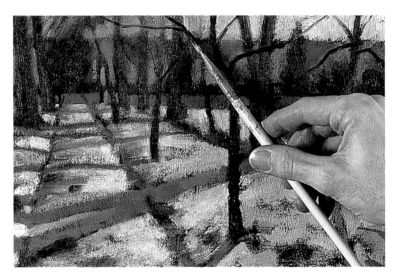

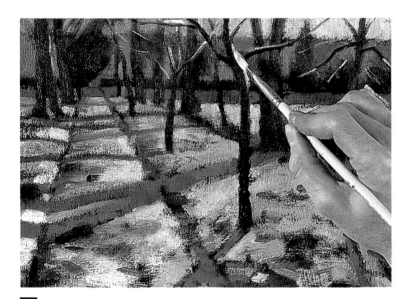

7 　樹枝上的殘雪，是用沾了乾淨且多量顏料的畫筆，仔細描繪完成的。要注意不能與未乾顏料混合弄髒。同時殘雪的白色調具有不同的變化，能有助於表現出遠近不同樹枝的空間。

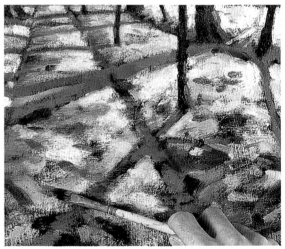

8 　暖棕色的斑點，以薄塗的方法，隨意地在雪地和枝枒之間塗佈。景色裡細微的色調變化，是在每一次作畫期間精心琢磨的展現，同時也表達雪地景致的寒冷感。在一些小區域也添加了一點綠色。

9 環形的筆觸，直接在濕顏料上塗佈，製造出半混合性的顏料塗佈效果。它讓觀者的視覺在畫面中流轉。

作品解析

10 遠方背景中的小筆觸，營造出結構般的興味，細節上的曖昧處理，有助於整體光線的營造效果。

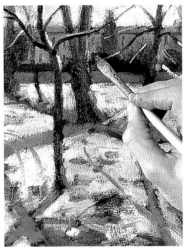

耶誕夜（牛的祝福）（局部）
保羅·高更
油畫，畫布，1896
$38^{1/2} \times 28$ 英吋(98 × 71cm)

高更在早期的印象派作品中，使用極為粗糙質地的畫布，藉由造成斷續的筆觸，明顯造成視覺混頻的色彩關係。

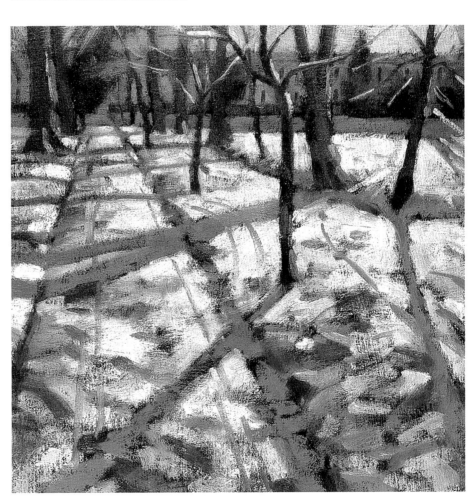

11 這張作品是直接畫法的範例，在戶外實地完成。捕捉一個物體表面隨時在改變的短暫性，是作者的企圖。畫中雪地與樹枝等繁多的筆法，其實就是充份運用薄塗法和畫布肌理的最佳實例。

技法 9

透明畫法

當我們把一個明亮的白色底，施敷一層透明的顏色層，其結果是能夠獲得一個比不透明顏色層更飽和與無比魅力的色澤。同時，這層似釉的透明薄膜能歷久彌新。

透明畫法可以應用在全部的畫面，或者是畫面中某一特定的區域。在同一次施以透明畫法時，可允許擁有不同的濃淡變化，或者是利用多層的顏色薄膜，相互交織反射得到的色彩，來描繪物體表面的固有色。我們可以選擇一組色彩的聯結與塗敷，獲得生動豐富的色澤效果。在一張運用不透明畫法作品的最後階段，施以透明技法來罩染，也能得到意想不到的色彩效果，透明畫法也能調整某一特定區塊的色相與明度，讓畫面擁有更和諧的整體感。

材料

所有透明畫法使用的顏色，至少具備半透明性。三原色能夠適用此技法，白色顏料則不適合。一般而言，土褐色系的顏料，都具有相當透明的特性；相反的，以酉太花和口奎口丫酮為基礎的色粉，比較不能產生微妙的透明薄膜。透明畫法使用的調和油，必須比一般的畫用油更濃稠，並具備良好的附著性和平坦性，如：威尼斯松節油、亞麻仁油。調和油提供一種更快乾燥的透明性媒劑，假若白色底或底色是乾燥的或者油的寬容度夠大（詳閱畫用媒介劑，第16-17頁）。使用淺白的調色板，更容易清楚地判斷顏色的透明性度。織紋粗糙的畫布，並不適合透明畫法的應用，因為顏料容易聚集在紋理之中，造成畫面的不當的痕跡。

畫筆

貂毛筆與優良的尼龍筆能產生出平坦的顏色薄層。在大量敷塗的情況下，一支長筆桿的尼龍畫筆是非常有用的。對於細節的描繪，繪圖筆和尖頭貂毛筆具有不可或缺的實用性。調色用畫筆能增進繪畫表面顏料的光澤。

罩染過程

透明畫法應該施敷在一層精準的和淺白的素描底稿之上。此技法有幾種應用方式：使用薄塗法，推磨顏料，使其散佈且覆蓋整個表面，達到色澤飽和的效果。使用一些繃帶麻布或乾淨的畫筆，擦拭透明性顏料，這是一種快速達到透明畫法的方式。雖然你能夠在同（單）一色層裡，營造出許多混合色彩和色調的變化，但是由二層顏色薄膜形成的豐富色調，絕對比僅有一層顏色薄膜的效果更確實可靠；這是油畫的不變定理。無論如何，要遵照始於淡彩，終於油彩的定律（詳閱第54頁），以及在覆蓋第二層的透明色層之前，第一層的色層至少要有一星期的乾燥時間。與水彩畫和印刷的過程類似，明亮顏色和黃色傾向於首先被塗佈，隨後再覆蓋暗色和藍色／紫色系。

色彩組合

對整張單色的主題而言，少數的顏色就足以勝任：紅色與藍色的混合過程中，橙色被謹慎安排。

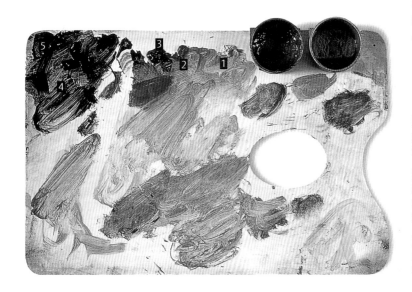

1 檸檬黃 主要使用在明亮的部位，能產生一種微妙的偏冷黃色。

2 二萘嵌紅 一種色澤極飽和的紅，類似深鎘紅，更具透明性，是理想的透明畫用顏色。

3 茜草紅 通常使用在陰影部位，可增加其深度和飽和度。

4 焦赭 一種偏橙紅的褐色，使用在陰影部位和背景，效果很好。

5 法國群青 僅使用在背景顏色，可與焦赭預先混合。

1 仔細地在一張與畫布尺寸相同的薄紙上描摹構圖，物體的輪廓線和陰影部分以針札成連續的小孔，再以印花墨法將炭粉透過小孔，附著在畫布表面。多餘的炭粉，以筆掃除，留下模糊的輪廓線，防止日後輪廓線會浮透出來。接下來，整個表面塗佈一層黃色底色，讓主題醞釀在暖色調之中。（這階段，在已經打上壓克力底劑的棉布上，塗佈一層檸檬黃的壓克力顏料作底色；數小時之後，即可以繼續作畫。）

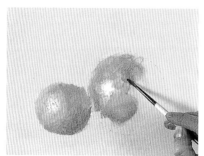

2 紅色和黃色顏料的透明畫法，可單獨分開處理，也能以混合的方式進行。較暗沉的顏色，使用在陰影部份。

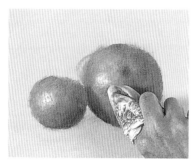

3 顏料未乾燥之前，在明亮部份的某些區域，可用布圍擦拭，藉此產生具有明亮透澈的薄膜。

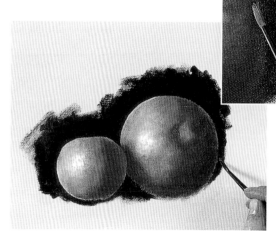

4 乾燥約一週之後，接下來以茜草紅與焦赭色烘托橙色的較深調子。值得注意的是，使用透明畫法需均勻流暢的筆法，不能過度塗拭，以免造成下層透明色膜受損。背景部份施以橙色系色彩，以便於判斷與影子的深度關係。小心處理形體的邊緣，並巧妙地將邊緣融合至背景中，藉由這樣的處理能獲得視覺上深度的錯覺。

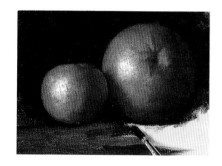

5 桌面以直接畫法處理，物體反射的部份，施以顏料，並用調合筆加以混合。

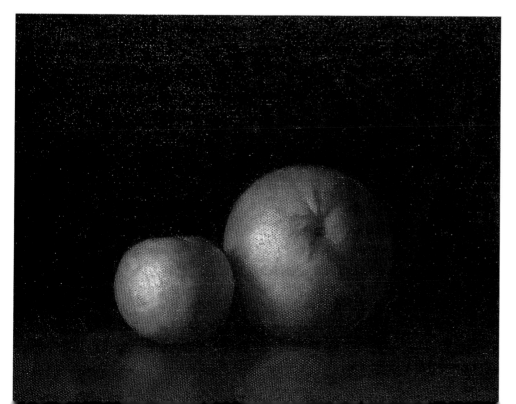

6 當整個背景完成後，橘子成為畫面的焦點。

技法10 點描畫法

　　就學理而言，點描畫法或者「分光主義」二者，都是一種塑造繪畫色彩語彙的方法。藉由細心的分佈具飽和強度的色點，讓它們彼此靠近卻不混合，經由眼睛的視覺混頻作用，將色點連結成可見的色塊或圖像。這個專門名詞也泛指使用的色點，組構成符號均等的裝飾性圖像的繪畫技法，類似馬賽克鑲嵌畫或織錦畫的效果，可以增添畫面的生氣活力。

　　後期印象派畫家喬治‧秀拉，是一位有名的點描派創始畫家；關於他的作品中，所呈現極嚴謹的點描風格，與古典式的構圖，透露出藝術家需具有分析式的思維，才能發揮點描畫法的獨特性。雖然許多畫家是以較鬆散印象式的方法運用此種畫法。

材料

　　縱然傳統上在一張白色的畫布上作畫，能夠清楚地呈現描繪的形體。但在一張底色是與描繪主體色彩相對立的畫布上執行點描畫法，將會減少許多時間。假若你願意，使用一組與畫面相似的顏色。此外，在長時間的作畫過程中，托腕杖能增加手部的穩定性。在示範作品中，使用麗可調合油，方便隔日能馬上再塗繪。

畫筆

　　對於點描繪畫技法，需要大約六支短筆桿的畫筆；尺寸型式要相似，便於做出大小相近的色點。筆毛以尼龍毛、貂毛或者合成毛混合者為佳。圓筆和小方筆能營造細微不同的色點。偶爾也會使用尖頭貂毛筆，此種筆能點出非常細膩的色點，並具有良好的負載顏料的能力。

繪製圖示範

　　塗佈溼色點在已乾燥的色點之上，使用少量的調合油。確保所有相鄰，不同顏色的色點都具有類似的明度、色調。色點會溢出形體的邊緣，這是自然的現象；所以不要混合或合併色點，那會減低色彩效果。色點的大小端賴畫面的尺寸，以及在某一特定距離依然可見的情況而定。重要的是要佈滿整張畫面。此外，畫筆的清理工作會比平時更費時。

顏色組合

　　顏料以寒、暖色調分別排列在兩側，每一種顏色的混合色都預先調合好，如此可獲得一組兩行全彩的顏色。

1 檸檬黃　在混合色中，是具冷調的黃色；在暗色系顏色中，是一種半透明的黃色。

2 鎘黃　是一種溫暖的黃色。能以原色或經過混合過的顏色使用在畫面，特別在綠色系部分。

3 鎘紅　是一種暖調、結實的紅色，在與底色對比中，具有顯著的色彩效果。

4 二萘嵌苯紅　的透明度，在棕色混合色中，尤其是頭髮，特別有用。在綠色系中，具有靈敏的中和作用。

5 茜草紅　與白色混合，表現出較明亮的色調。它原有的飽和色，適合頭髮的暗色調。

6 鈷紫　僅偶爾使用。著色於中間調的綠色外套。

7 法國群青　使用在不同明度的混色中與綠色外套的第一層著色。

8 鈷藍　除了使用在某些綠色的混合色之外，僅少量的使用。

9 永固綠　是一種萃取自酉太花青植物的顏料。在綠色的外套顏色點描上，具有省時的優點。

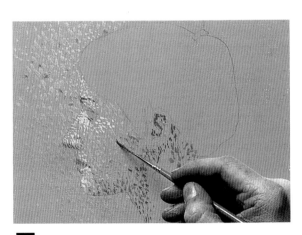

1　藍綠色的底層，能與橘紅色的臉龐形成強烈的互補效果。人像的輪廓，是從一張測量過的素描稿轉移至畫面。色點由畫面焦點區域開始塗佈，然後迅速擴展至整個畫面。

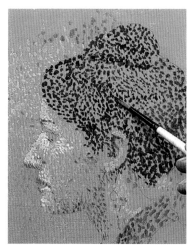

2 所有的顏色，都依照應有的明度值，塗佈在畫面所有的區域，以便於確立畫面的色彩的位置，同時減緩底色的強度。

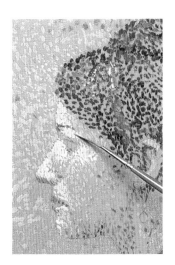

3 黃色開始點描在先前臉部的粉紅色上，藉由視覺的混頻，能產生橙色的殘像，也由於底色的中和特性，在視覺上形成皮膚肉色。（可藉由兩種類似顏色併排方式，創造出在色相環上，兩種顏色之間的顏色。詳閱第36-37頁）。

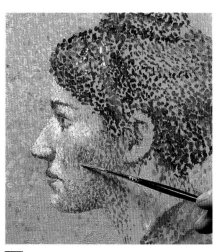

4 藉由調整色點的明度值，獲取臉部的中間色調的變化。至於眼睛、嘴唇等細節，則點描上更細微的色點。綠色的外套開始著以鮮麗的藍點。

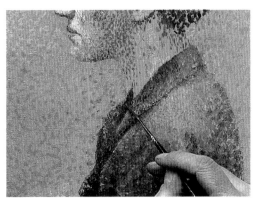

5 背景開始覆蓋第二次色點。綠色外套部份，分別點描上黃、藍、綠及紅色點，這些色點在明亮的部位，會部分的地混合，同時在往畫框邊緣移動時逐漸變大，並且產生隨機的配置。

6 底色逐漸被圖像的顏色覆蓋。用描繪臉龐和頭髮的方式來處理頸部，以一系列的暗色斑點來描繪這個部份。明亮的背景在脖子的暗色調的對比下，顯出後退感。

7 淺藍色點描到背景中，以達到調和整個背景的色彩。雖然淺藍色是一種混合色，違反了「分光主義」的理論，但在要讓形體明顯從背景浮現時，採用這種方式是必需的。

8 在些微的調整與細節的增修之後，這張作品完成了。點描畫法意謂著，這張肖像在不同的觀看距離中，色點會呈現分離，或接近或合併為一整體，而表現出不同的視覺特質。

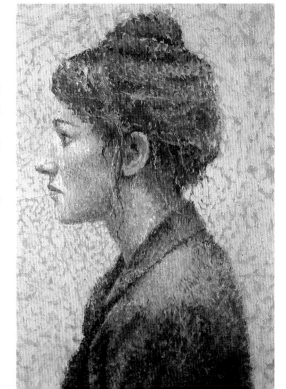

技法11 厚塗法

厚塗法是指在畫面上用相當厚稠的顏料互相重疊，直到創造出超乎色彩本身的粗糙、厚稠的畫面效果。在許多方面，厚塗法與錯覺法的運用原則是正好相反（詳閱第28頁）的，但卻符合現代主義畫家形塑畫面的表現手法。畫面上沉厚堆疊的顏料，形成一種可觸及的物質感受，引領著觀者的注視。我們能從德庫寧的作品中所散發的表現特性，或法蘭克·歐爾巴克作品中那種沉重濃稠的筆法裡，可清楚地瞭解到厚塗法的特質。

然而，還有更微妙的厚塗技巧。例如梵谷，他使用一致、沉重的描繪筆法，引領眼睛游移和融入到畫面中，讓心靈當下產生某種寫實的感受。厚塗法也能營造出類似薄塗法所產生的視覺混頻的效果，例如：莫內的盧昂大教堂系列。至於比較傳統的做法，在林布蘭的自畫像與范談·拉圖爾的花卉作品中，則以半不透明的顏料或鉛白營造出一種視覺上的亮感。

材料與繪製過程

廣義而言，厚塗法具有一種直覺的、未經事先安排的表現特質。藉由運用某些原則，提高獲得確實效果的可能性。油畫顏料具有平坦的特性，藉由添加內容物，如蜂蠟，膠質，砂或碎屑等，能形成多種色彩堆疊的效果。麗可調合劑能賦予顏料一種體積感，但不會延長乾燥時間。不同樣式的畫筆，因使用方法的改變，能營造出變化多端的厚塗效果。運用畫刀將顏料重覆堆疊，則能產生一種堅實，平坦的色塊。藉著便宜顏料的實際操作，你將會獲得寶貴的經驗。快速乾燥的醇酸樹脂顏料，在濃稠顏料的塗佈上，是一種更有效率的選擇。

顏色的組合

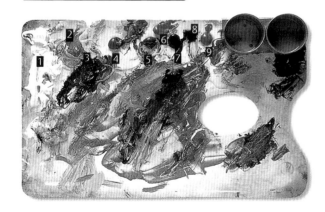

對此次主題而言，需要一組明亮的不透明顏料。另外，部份顏料則是暫時備用。

7 象牙黑 與黏稠的混合色調配時，能迅速調和出各種不同的灰色階與暗色。

8 土赭 與藍色相混合的彩色，相當適合遠方山上的描繪。與其他混合色搭配所得色系，適合馬匹的固有色系。

9 鎘紅 被用來點綴騎馬者的衣服、馬匹的毛色以及畫面下方的草地。

1 鈦白 形成堅實的肌理，並呈現出強烈的色調。

2 永久性的淺綠色 淬取自染色植物的顏料，具明亮以及良好混合的特性。

3 鎘檸檬黃 用來調合其他顏色，及畫中遠方的旗幟。

4 鈷藍 能夠與許多混合色一起搭配使用，可藉由紫色和綠色的混合得到此色。

5 酉太花青綠（偏黃色調）是一種偏暗色調的黃綠色。

6 調製的粉紅 用於臉部膚色的調合色彩，及騎馬師的衣服。

畫筆的種類

為了營造畫面裡，許多不同筆法和筆觸的變化效果，榛樹畫筆與平筆是合適的選擇。在繪製過程中，顏料多半由畫刀塗佈在畫面上：這樣的方式更能達到所希望的厚塗效果，若要移除或刮掉表面顏料，畫刀是一種便利的工具。

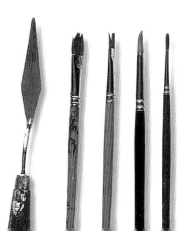

1 在一張中灰色的畫布表面，直接憑手執筆構圖。遠方的風景則用畫筆打稿，此處將是整張畫面顏色最薄的區域，有助於造成視覺上的後退感。

2 灰色底很快地被顏色層所覆蓋，草地的部份亦同，便於讓畫家能夠判定整體的構圖效果。

3 馬匹的顏色，以畫刀塗佈，再以畫筆修整。素描底稿的線條已經模糊不清，因此，畫家在馬腳部份作了些微的修整。

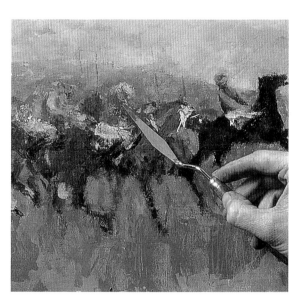

4 騎師的衣服，以鮮明的色彩表現。這個階段，畫家嘗試不同色彩的連結關係，消磨畫刀在操作時留下的痕跡。這個繪製過程與抽象畫家的繪製程序有著共通之處，由於無需細節的描繪，更能表現出處於迅速移動狀態中的主題。

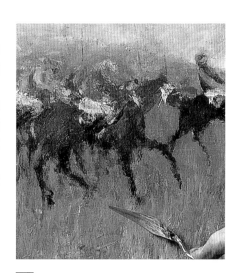

5 藉由二或三種顏料的半混合色，直接以畫刀自在的塗佈出草地。使用畫刀的另一個重點，是前景中能增添似刮痕的質地感。細微的紅斑點，則為單調的草地帶來驚豔的樂趣。

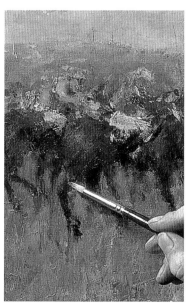

6 諸如馬匹的腳，騎師的臉龐，都以畫筆大略帶過。在畫面右邊，飄揚在天空中的黃旗，成為注目的焦點。

7 完成的作品表面，呈現出適度的厚塗效果，營造出一種運動中的氛圍與興奮的狀態；凸顯出馬匹和競賽場地與天空遠山的空間感；所有細節的描寫都來自一種直覺性的判斷。

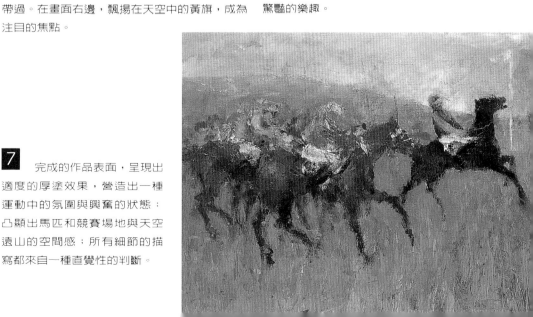

技法12 # 複合媒材

油畫具有呈現物質世界的特性，它能與某一範圍的其它媒材，作很好的結合，但有時候卻完全相反。例如基弗和胡利安‧亞那伯兩位藝術家的作品中，基於美學的、象徵的，或者是諷刺的視覺效果，他們將許多有機或無機性的材料傾注在大型油畫布面上。至於其他藝術家們的較小作品表面，也能看到使用沙、木條、細繩，或者其它的材料，藉此改變畫布原有的性質，延伸作品的表面到另外的事物表面，例如畫框；或是由外轉變一種類似淺浮雕或表面凸起的效果。

材料與繪製過程

與油畫顏料完成的平滑表面相比較，各種不同的媒材能改變光線從油畫表面反射的效果。除了畫筆所形成的筆觸肌理外，複合媒材更能直接運用材料在畫面上。如紙板、木板等材料，是最好的選擇：底層部份，比較粗糙性質的媒材，有砂、葉、木條、皮革或者報紙等；利用油畫顏料附著的特性，能將前述的媒材作混合與塗佈的運用，並讓乾燥的表面平坦。其他的材料還包括印第安墨水，水彩素描底稿，及以蛋彩或壓克力塗佈的繪畫底色。油畫筆是最近才發展出來的繪畫材料，能夠在濕或乾燥的色層上，作直接的塗繪。這些油性底的描繪工具擁有多樣的顏色，並且與油畫顏料的特性相當一致。

顏色的組合

這張作品表現一個傳統的立體派主題，使用一組簡單的土褐色系顏料。

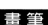

1 **鎘紅** 少量的使用在棕色顏料中，使其具有暖色調。

2 **焦赭** 用來混合出明亮的與暗淡的棕色。運用顏色的透明性在報紙與裙擺部份染色。

3 **象牙黑** 具有能中和與調合各種不同的灰色調，並區隔各種形狀的輪廓。

4 **天藍** 摻和在灰色調與桌布之中。

5 **雪花白** 使用在與所有的顏料的混合，及桌布的表現。

6 **生茶紅** 賦予這組顏色，黃色的調子，需要與白色和其他顏色混合。

畫筆

使用不種型式、尺寸的畫筆，調色刀用於各種媒材的塗佈。裙擺、綿麻織品及報紙則利用壓克力媒介劑，使其附著在畫布表面。

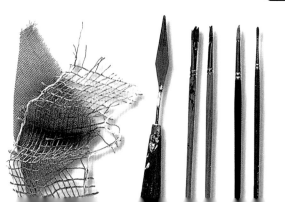

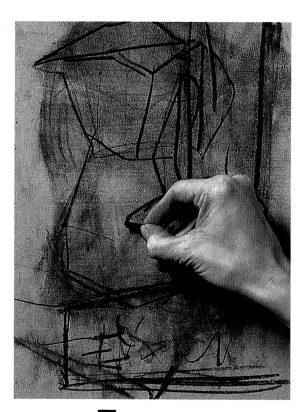

1 手執炭筆直接在一層灰色的壓克力底的畫布上構圖。

2 　將壓克力顏料厚稠地塗佈至畫面上。綿麻織布被黏貼至適當的位置。（熱蜜臘與純松節油的混合物，能替代壓克力媒介劑）。

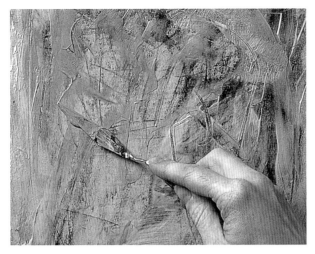

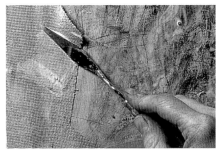

3 　報紙與裙擺嵌入濕的顏料中，並用調色刀撫平。放置數小時，使其表面完全乾燥。

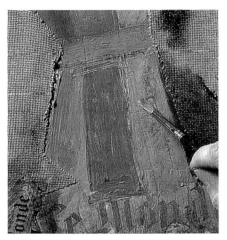

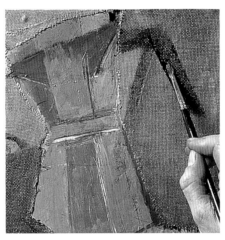

4 　畫面中概略的造形與其他材料，都已大致處理完成，整合各元素之間的關係，獲得一個更確定的構圖。

5 　用顏料的塗抹來做構圖上的調整，讓事物形狀變得更加明顯。

6 　桌布與新月形狀的運用，帶給畫面一種多樣性和豐富的色感。

7 　修整形狀的邊緣，至於寬闊區域，如背景部份，使其平坦。

8 　這是一張簡潔、虛構的靜物畫。將立體派的風格與現代複合媒材的製作過程結合起來。

技法13

常見問題的解決之道

油畫常被視為是一種操作難度高的繪畫媒材。但分析學生們所遭遇到的許多問題都具類似的情形來看，我們將所有問題歸納成下列數點，並說明導致問題的原因並提出有效的解決方法。

乾燥時間過長

奶油蛋捲（局部）
尚·西梅翁·夏爾丹
油畫，畫布，1763
22×18¹/2英吋
(56×47cm)

畫面上散佈均勻的裂痕，說明這是顏色層之間活動的自然現象。若是遭到壓擠，會產生類似用心圓的裂痕。

假若一張畫所使用的媒介劑包含過多的油質，或者顏料塗佈太厚，這些情況都會導致乾燥時間比一層稀釋或淺薄的顏色層所花的時間更久（詳閱「始以淡彩終於油彩」，第54頁）。在金屬材質的表面或是完全不具吸收性的底材上，從事塗繪，也會延長顏料乾燥的時間。假若空氣太冷或潮溼，或畫面被完全覆蓋、包封，也會讓顏料表面乾燥的氧化過程趨緩。千萬不能添加提煉自鈷元素的乾燥作用劑，它可能會增加日後表面龜裂的機率。作畫的初期階段，麗可調和劑具有相當有效的乾燥作用。可靠製造商生產的專家級顏料中，添加乾燥作用劑依照一定的標準（詳閱「製造商專屬的資訊和標示」）。或在稀釋劑中摻混乾燥迅速的色粉與顏料，以及在具吸收性的表面塗佈淺薄的色層等，例如在木板上塗佈砂質的壓克力底劑，都能獲至不錯的乾燥效果。

乾燥時間過短

在尚未充份修整畫面之前，畫布上或調色板上的顏料就已經乾涸。這種情況在戶外作畫，尤其是晴朗的天氣，是最常見的困擾。添加少量的油（例如罌粟油、紅花油或葵黃油等）在顏料中，將會減緩乾燥的時間，將作品貯藏在清爽、微濕的地方，或者覆蓋在塑膠製的蓋子內，都能維持顏料的鮮明性。直到隔天，在調色板上的一份顏料中，添入極少量的丁香油，顏料即能保持數日之久。

畫面乾燥不均勻

不同種類的色粉，乾燥時間並不一致，因是調合油組合分子結構的改變，這都是導致顏色層各部位乾燥速度不一的原因。假若整個畫面的乾燥現象呈現不均勻的狀況，極有可能是在塗膠層或打底色及繪畫底色之時，塗佈得不一致、不均勻，致使空氣中的濕氣吸附在畫面上。無論如何，一定要確定膠層的比例均勻一致，白色底足夠的平滑，而且兩者都塗佈得很均勻，並仔細檢查畫布框的平整性和白色底的品質。

暗淡、無生氣的繪畫表面

乾燥時顏料表面變得晦暗的現象，是最常見的困擾。通常是由於最後的顏色層中含油量過少，或是底色層的吸收性過強，稀釋劑過度使用。此種情況，可藉著給畫面上油，獲得改善；在作畫之前，在將要上色的部份，謹慎塗抹上亞麻仁油，使其恢復原有的色澤即可。丹瑪樹脂，石油酒精與補筆凡尼斯都能適度的使用，如比例50:50的石油酒精與熟油的調和油。現代的壓克力鈦白底劑，可能比傳統的油性底更會吸收顏料中的油質，而且過去的藝術家，會在畫面擦抹一層似絲質般的釉彩，使畫面充滿生氣與光澤。

給畫面上油 會讓晦暗的顏色，再度恢復光澤。並且賦予表面覆蓋色相近的準確顏色。

罩染後畫面過於油膩

自十五世紀開始，這個問題一直困擾著畫家。多半是由於在畫面上留存過多的油質所導致。為了消除此種現象，可以細心使用面紙吸收掉過多的油，勿需修改顏色層（可能在這之前，已經乾燥）。添加樹脂或熟油至調和油中，使其變得更黏稠，或使用稀薄的透明畫法，都能預防此種現象的產生。

顏料無法穩定附著在繪畫表面

在調和油中增添過多的油和凡尼斯，會妨礙顏料附著畫面的能力。畫面及空氣中存有濕氣或水氣，也會導致相同的情形。若畫面已乾，可用品質優良的玻璃紙，輕柔搓磨表面，使其恢復原有的吸收性。或者塗佈一層稀薄的補筆凡尼斯，也能促進隨後顏色層的附著力。不過，最簡便的解決之道還是在開始初期，塗佈經稀釋、淺薄的顏色層。

顏色層過厚

過稠的顏料與毫無章法的塗佈手法，是導致顏料層過厚的原因，會讓畫面變得沉重與無法處理。簡單的改善方法，就是維持顏色層的薄度，在不損及顏色層的強度及彈性的情況下，可藉由輕拍紙張吸附顏料的辦法（詳閱移除濕顏料，第55頁），減少其厚稠度。你可以嘗試在調合油中添增少量的稀釋劑，或試著在更粗糙與吸收性強的底上作畫，可以獲至不錯的效果。若想要塗佈厚稠顏料，選用更大的畫布會有所助益。

混濁與晦澀的顏色

這是油畫初學者共有的抱怨。原因在於調和板上顏色過度調合，或在畫布上塗佈的顏色時過度混合。此外，這也是畫家過於沉浸在處理肌理的一個警訊。謹記在調色板調色時，每種顏色的獲得都不超過二至三種顏料的混合，或偶爾塗佈未經混合的顏料在畫面上。如此，將能獲得顏色鮮明的畫面。

不能迅速獲得正確的混合色

無法迅速地混合出準確的顏色，的確讓人失望，同時造成顏料的浪費與不流暢的作畫程序。這也許是因為對基本色彩理論的認識不足（詳閱第34-39頁），或使用一組過於複雜，不適當的顏色。利用一組有限的三原色（紅、黃、藍）的練習，你可以達到全面瞭解色彩混合之間的關鍵；此外，它可以提供更豐富寬廣的色彩連結法。學生能透過繪製自己的色相環的過程，更瞭解色彩的種種特性。

無法調配出與事實相近的顏色

對於初學者而言，這是具有共通性與能理解的問題；或許我們對於油畫這個媒材，有過多的期望。事實上，真實事物的固有色比準確描繪的圖像，會顯得更強烈和明亮。因此繪畫需要建立本身畫內空間的明度與色彩範圍，這是我們必須接受的實際情況。

當作品的色彩已能充分展現時，就無須再與實物作比較了。時常觀摩美術館裡大師的作品，如何運用洗煉過的明度與色彩飽和度，除了訓練你的眼睛之外，更有益於改善這方面的困擾。

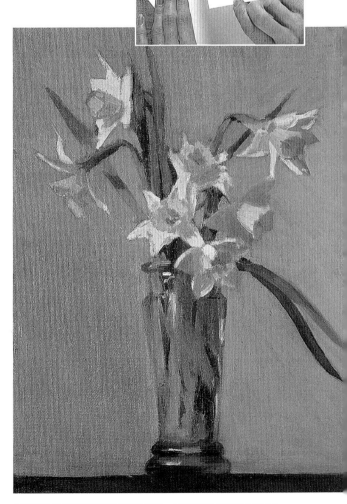

藝術家應用厚稠顏料的塗敷方法，藉由選擇性的拍打方法，保持畫面顏料不會過於厚重。

題材的探索

　　油畫出現的時期，正是繪畫題材及主題的決定權掌握在宗教、城市或贊助者個人手裡的時代。當時，畫家必須善用個人的特質、靈敏的判斷力和謹言慎行等方式來獲得表現的機會。如今，藝術家在選擇題材時可以有完全的自主性，能輕易獲得許多的圖像複製品和參考資料，也幾乎可以遊歷世界的任何一個地方；而且不用限制自己只能去觀察或描繪現實性的事物，夢一般的構成、超現實的排列和抽象的形式都可以變成令人興奮的探索模式，油畫具備的可再修正性正適合這類模式的追求。

　　此章將探討一系列不同的主題：從靜物畫、風景畫到肖像畫、抽象畫以及完全藉由想像力發展而來的作品。這樣的探討能刺激不同作品類型之間的變換，讓類似的技法和風格應用在每一個主題上。雖然畫家有時會同時在一些不同主題上工作，並經常從一個主題逐漸轉移到另一個主題上，這乃是回應他們藝術的動力。從達文西到畢卡索，這些偉大的藝術家們的作品中，我們看到其繪畫的靈感來自歷史的、觀察的和想像的世界等多方面；在他們卓越的藝術成就上，歷經著許多不同題材和主題。這個章節提供廣泛主題的深入探討，希望激勵你更勇於嘗試不同類型的繪畫主題，並且以不預先設想的方式創作。

主題 1 # 靜物畫

　　靜物畫在四百年的歷史裡，並非是贊助人、收藏者或者公眾之間最流行的繪畫種類。但是它卻吸引了許多藝術大師去做創造性的努力。這也許是因為畫家在主題上有絕對的控制權，可以大膽或更進一步的探索與研究。

　　通常藝術家們會偏愛稀有的主題，特別是一個光源直接照亮處於自然狀態下的主題物。有時靜物會有其象徵性的意義，也許是透露一個敘事體的表情；平常靜物主題是位於室內的場景，暗示著在畫面邊框的那邊有著人類的存在。

　　靜物畫適用所有的方法和技巧，從極度精細的傳統荷蘭巴洛克風格到布拉克和畢卡索的立體派貼紙技法的構成。創作靜物畫不需要考量工作室空間大小、材料的豐富性，也無須視天氣的狀況。此外，審慎地說，靜物畫擁有一個不變的原則，它具有流通性，所以在藝術市場上一直保有其地位。

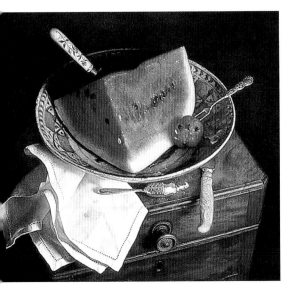

盛於藍色俄式盤中的西瓜
黛博拉‧蒂克樂
油畫，畫布，1993
12 × 13.5 英吋(30 × 34cm)

白桃和梅子酒
黛博拉‧蒂克樂
油畫，畫布，1997
9.5 × 10.5 英吋(24 × 27cm)

一隻停歇的昆蟲、濕潤的水果和豐富質地的描繪；這些對靜物畫所有面向的觀察，都是跟鮮明的荷蘭巴洛克式風格的傳統有關。在此，藝術家選擇了一個更能直接感受的較高視角，在這兩幅畫中，使用了繪畫底色、濕融畫法和透明顏色罩染的技術，來達成一個極為自然的效果。

秩序與無秩序是作品的基本主題。傾斜的藤條和溢出的糖是一個很好的例子，在這幅作品中，這麼小的意外插曲竟可以提升它的平凡性。在這兩幅畫中，刀子的握柄很謹慎的擺置在突伸至觀眾的位置。

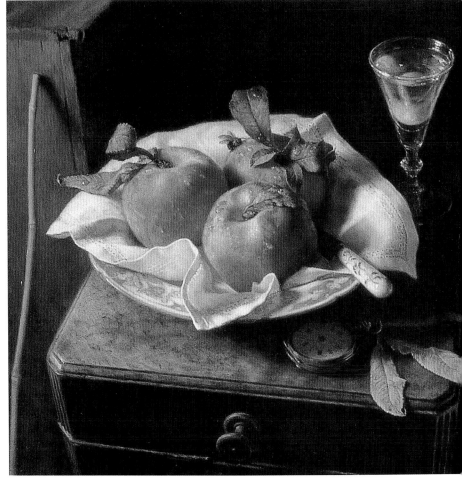

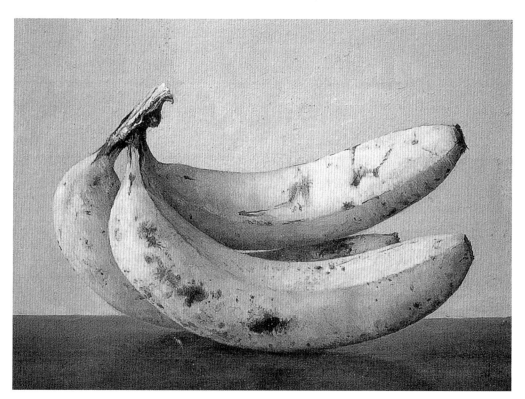

三根香蕉
布萊恩·高斯特
油畫，畫布，1995
10×8英吋(25×20cm)

規律和混亂是構成這幅畫的基礎。香蕉傳統的平衡擺置及本身的彎曲弧線與它斑點的短暫性、有抓痕的表面形成對比。這幅畫的繪製是採取直接畫法，視覺的真實感是運用隨意筆法的功力及不透明顏色形塑出來的表面質感所營造出來的。

這幅作品大部分都包含了些許雪花白，並賦予香蕉主體顏色的明亮感，而紅赭色則是理想的基本深色顏色。

土耳其壺
理查·波依克
油畫，畫布，1998
26×20英吋(66×51cm)

這幅畫充滿了「空氣」（意思是一個圍繞物體四周的可觸及的空間，它利用豐富的色調變化和柔和形體的邊緣來達成這樣的效果）。油畫顏料的稠密度賦予背景深沉的色調和水果本身飽和濃豔的色彩。佔據比較大部份的橙色區塊跟具有較小的、不強烈的橙色區域相互平衡。向上彎曲的柳橙果皮與朝下彎曲的壺嘴，形成美妙的共鳴。為了要避免不必要的水平線的出現，桌子的邊緣被柔化，而且被安排成一條幾乎察覺不出來的斜線。

主題 2

花卉畫

花卉誘人的魔力，來自它們豐富多樣的顏色、形狀和比例，使它們成為藝術家極為偏愛的繪畫主題。荷蘭畫家在十七世紀建立了花卉畫的傳統，強調其豐富性和細部的觀察。這些豐饒和非常精緻完美的畫作，通常都由致力於此的專家所畫出，因為這需要非常出色的繪畫及構成技巧，當然也包含對主題的廣博見聞。

其他畫家採用花卉為主題時，當作是繪畫技法的訓練及經濟上的來源。在十九世紀范談·拉突爾的精采、壯麗的寫實花卉作品，則在這個領域中樹立了另一規範。而莫内使用直接畫法突顯出這個主題所具有的短暫的生命時刻。梵谷以向日葵為題材，並且給予它極具真實和燦爛的個性。喬治亞·歐基芙則是使用放大且單獨的花的圖像來喚起謎樣般的感覺。

花朵是非常容易凋謝的。為了要克服這個難題，只有在你工作的過程中不斷的補充花朵，讓它們一直保持盛開的狀態。否則在一開始時，就需使用快速和具彈性的方式來作畫。在花朵後面的背景通常都較具難度，因為主題的輪廓通常是很複雜且不規則。要解決這個問題就是使用相同的、不明顯而且不透明的背景顏色；或在不同的繪畫階段，單獨描繪花朵的本身。

白玫瑰
金·威廉斯
油畫，木板，1998
20.5 × 19英吋(52 × 48cm)

有經驗的的園藝者都知道，花朵的魅力依靠的不只是它們的顏色，還包括它本身優雅的形體和鮮豔度。在此藝術家使用一組有限的灰色、棕色和土綠色。底稿是用炭筆描繪在一個明亮的紅棕色底色上，經過連續幾天的構圖後，逐步完成。在花瓣之中畫上陰影，先等待一個晚上讓它乾後，再畫上比較明亮的花瓣。榛樹畫筆與圓形畫筆對於處理重複的新月形花瓣形狀很有幫助。

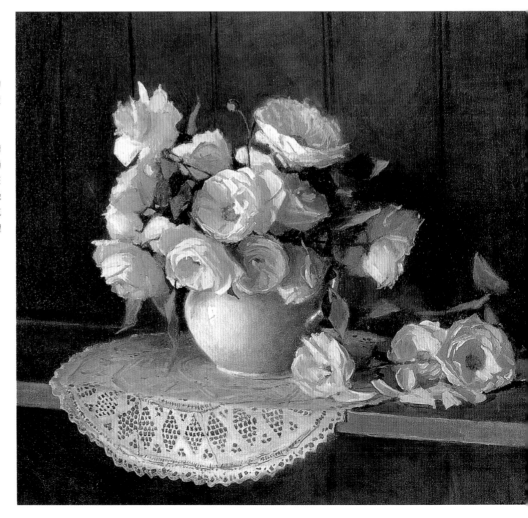

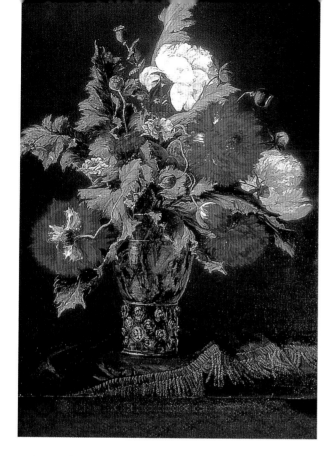

罌粟花
喬‧安娜‧阿內特
油畫，畫布，1933
16 × 20英吋(41 × 51cm)

這個構圖是用直接畫法畫成，呈現出自然隨意的筆法。在使用厚塗法的區域，還是會特別留意紅色和白色的花朵與綠色葉子的分離，不會讓顏色互相混雜。這造成了強烈的色彩效果，以及一種對花卉真實性的感覺，它們就像來自畫家自己的花園裡。背景是暗色調的，但並不是全黑，它比桌巾的後緣還要亮，這種對色調變化的掌握是很重要的，像是黑色的運用能平衡主題物的鮮麗顏色，而且把主題後面的深度感單純化。

名作解析

向日葵
文生‧梵谷
油畫，畫布，1889
29 × 39英吋(74 × 99cm)

梵谷畫了很多花卉的作品，對太陽花的描寫更是情有獨鍾。梵谷的作品絲毫不帶有對色彩或色調的分析運用。他用厚塗畫法和自由奔放的顏色來表現花朵的感情和動力。畫面中沒有陰影，背景和桌子被平面化處理，成為襯托主體的裝飾性配角。黃色的背景明顯的類似於主題物，但是它的冷淡卻強調了向日葵的熱情，同時給予了整個畫面一個象徵陽光照射的光輝。

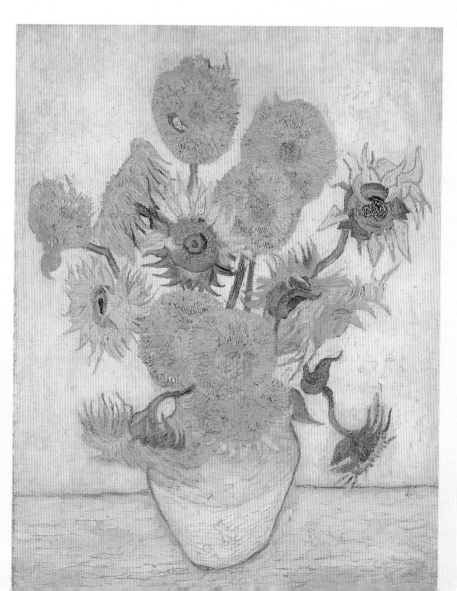

主題 3 # 風景畫

　　在風景畫類型中，主題常有極大的變動。從森林地帶邊緣，充滿田園牧歌式的鄉村景緻，逐漸延展至一片激烈翻騰雲霧繚繞的海景。我們發現在這張遼闊的風景畫中，油畫證明它本身就是最能夠掌握這種具有極不同的色調對比，與表現繁多事物表面質地的創作媒材。

　　在描繪風景時，主題與畫者之間常存著一段遙遠的距離，因而必須在畫布上構出似實景的縮小版本。所以，描繪風景是一種將實景作一概括量化、運用較釋放筆法的描繪方式。嚴格而言，風景畫並非地形學的記載，它本身即具有陳述的特質。在形式表現上，風景畫也逐漸演變的具抽象性形式。

　　四季的更迭，讓風景的描繪充滿源源不絕的挑戰性。低彩度的棕色系，最能表現秋季自然景色和諧的色彩關連性。冬天時節常顯現戲劇性的色調變化，與在荒涼背景的陪襯下，烘托出景物輪廓的特有景緻。春天則是獲取短暫花朵綻放和一片黃綠色系最佳時機。夏日的炎熱陽光，有時讓自然景物的顏色亦發燦爛，但過於強烈的光線，卻也會減弱色彩本身的魅力。雖然陽光扮演著促進與防礙兩種角色，但一般而言，夏天依然是呈現色調對照強烈，最華麗璀璨的季節。

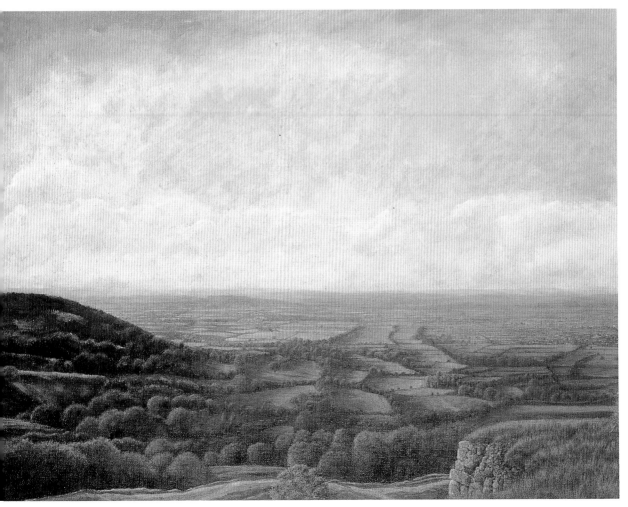

漫步於雷克漢普頓丘陵
尼可・傑生
油畫，畫布板，1996
24 × 17 英吋
(61 × 43cm)

風景的速寫稿或者以直接畫法的習作，常給予觀者一種短暫，即時的景色印象。此畫的作者致力於營造一張色調豐富，結構完整，細膩描繪的佳作。作品是結合許多練習後心得的具體總結，藉由從繪畫底色緩慢，逐次的塗敷堆疊顏色層，最後再巧妙融合分色和透明技法的特性，烘染出畫面特有的大氣氛圍。至於遠、近的配置，遙遠的景物與近景的部份的比較，色彩顯得較為寒冷，色調趨於平緩，也沒有細節的修飾。

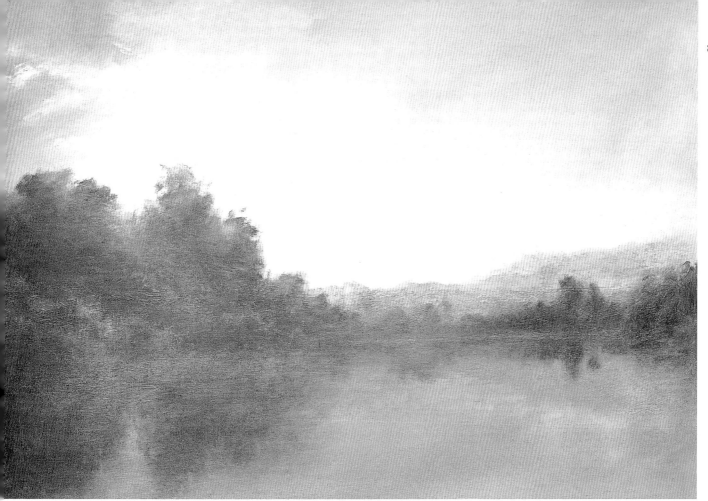

楓丹白露的林中之湖
保羅·肯尼
油畫，畫布，1998
60×42英吋(152×107cm)

這張風景習作，使用極少量的棕褐色，簡約地塗佈在一淺白、暖調的底色上。藉由綿密的融合技法以及變化多端的筆法，細膩表達出天空，森林與湖水等不同質地的差異。（森林樹叢頂的短促筆法與湖邊所形成的水平線，形成強烈的對照關係）。此幅作品最獨特之處，在於它建立起具收斂性的紅棕底色與若隱若現的綠色之間的互補關係。背後的微黃色山丘和偌大的藍天，則帶來了寬廣無限的色彩感受。

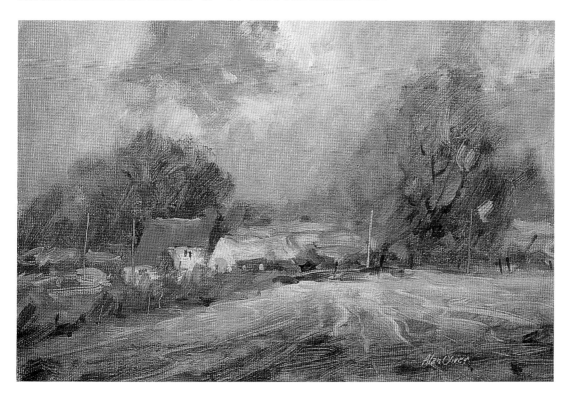

沙福克郡的農莊
亞蘭·歐里弗
油畫，畫布，2001
11×9英吋(28×23cm)

此張生動活潑的作品，正顯示出戶外作畫的即興特質，包涵著簡潔的筆調、簡化的色彩以及充滿自發、鮮明的繪製手法。特殊的筆法佈滿整個畫面，是由沾滿稀釋顏料的鬃毫畫筆迅速飛舞所形塑而成。運用刮除法，迅速處理出農地的紋理與分居四處的支柱。用布團擦拭，造成土地的明亮色調。這是在一日之內所完成的多張習作中的其一作品，它可能是一張無與倫比的作品，也可能只是一張畫室作品的參考習作。

林間的落葉紅
布萊恩‧高斯特
油畫,畫布,2001
20 × 30英吋 (51 × 76cm)

這個小練習作品是在戶外花費三個小時完成的。嘗試捕捉一個暴風雨後的場景。畫裡的顏色,展現本身最大的活力。在顏料不會互相混雜和抹煞色彩的情況之下,使用分色法和點描畫法是這張作品最大挑戰之處。

這幅畫中前景的落葉比起遠處的落葉要更大、更趨暖色。並且使用很多的淺鎘綠色,來獲至青苔覆蓋樹幹的效果。

入海口
布萊恩‧貝內特
油畫,畫布,1996
20 × 30英吋 (51 × 76 cm)

布萊恩‧貝內特在此幅作品中表現洪水過後那種充滿空虛和憂鬱的景象。雖然這幅畫是用畫刀畫出的,但是畫刀造成的質地並未形成畫面關注的焦點。這是一個具深度感的作品,可以看到遠處小城鎮的燈火正閃爍著。風景畫中一再被運用的一種手法,是在水平線大概 2/3 之處放置一個最高點,就如同畫中的教堂和塔樓。

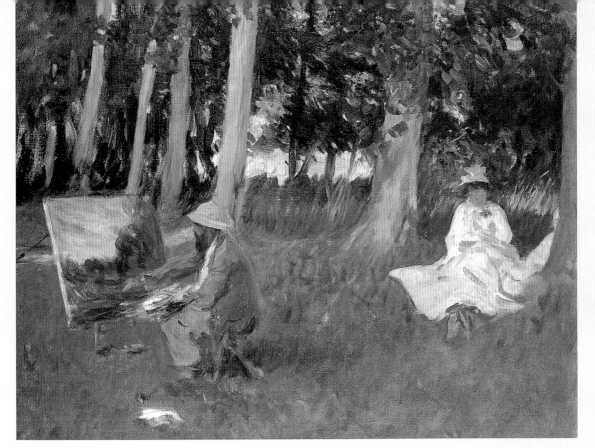

名作解析

在樹林邊作畫的莫內
約翰・莘格・沙金特
油畫，畫布，1885
28 3/4×38英吋(73×97cm)

在沙金特的這幅作品的主題與風格中，可以看到戶外作畫的活力與豐富性。畫布中充滿著動感，而且沙金特愉快的運用莫內慣用的顏色，在此畫中作最強烈和栩栩如生的色彩描述一也許在此可以看出對於他聲譽的評論，他是善於運用色彩的偉大畫家之一。注意圍繞在藝術家周圍的一些隨身物品，包括調色板、畫筆、畫布及簡便的畫架布，和一頂擋住莫內眼睛的遮陽帽。

在戶外作畫的技巧

有些風景畫家會在完全開放的戶外作畫，然而有一些畫家卻只是在當場畫些草圖，然後在工作室中將草圖繪製成更複雜的構圖。（顏色的使用可以先用字來代替，就像下面這張經過註釋過的草圖）。

如果你要在戶外作畫，這種方式比攜帶畫布、畫板或是寫生素描簿是更為有效率的。尤其在夏天時，光線通常會有戲劇化的改變。

一些明顯的水平線、垂直測量法或是長形觀景框，都可以幫忙克服一般遠距離觀看時，透視被壓縮的問題。

使用有限的色彩和在一個具有底色的畫布上作畫是有效使用時間的方法（降低一組你需要的確定顏色及數量），而且運用大多數在戶外時使用的直接畫法（詳見第56頁）。

有遮簷的帽子可抵擋陽光直接照射眼睛，也建議無論任何季節都要攜帶保暖的衣服。

主題 4

城鎮風景畫

　　從卡那雷托所描繪的精緻的威尼斯遠景到美國藝術家愛德華‧哈伯的具有啓示性的人性的描寫，城鎮風景給了畫家一個非常不同於自然景緻與田園風景的主題。對於許多畫家來說，城鎮是他們最熟悉的環境，充滿著重複性和規律性。然而，關於主題的涉獵，應該透過相機觀看景色並適當地把它們架構出來。藝術家可以發現城鎮風景中，具有的動能，罕有的顏色組合和富有情節的故事形式的潛在可能性。

　　建築物的架構特性，時常是垂直的。而此特性應該被謹慎配置以避免喧賓奪主。水平線和對角線的存在與畫家的位置有相當的關聯性。透視圖法的使用通常一開始都會讓人怯步，伸直臂膀並手持一隻保持水平狀態的畫筆，是觀察一般對角線斜度和縮小邊緣線的一個簡單方法。一個帶著精細線條的準確素描底稿，可以防止以後的錯誤。

　　城鎮風景中的顏色，涵蓋了從單色到螢光色的範圍，並且總是面對具有各種各樣材質的事物表面。薄塗畫法和回刮法能夠產生像磚塊般真實的表面，濕融畫法最能表現出雨天潮濕的街道和描寫玻璃表面迷濛濕氣的效果。在現場畫圖有助於幫助畫家身歷其境　（你所帶的耳機將有助於隔絕干擾，包括不時出自於好意詢問的過路人）。記得要在安全的位置架設你的畫架，而且要意識到一天光線的轉變會戲劇性的改變建築物的外觀。

市議會的地產
派翠克‧史密斯
油畫，畫布，1991
24 × 33 英吋
(61 × 84cm)

在這裡，藝術家將記憶中熟悉的環境透過繪畫來表現，將一個世俗的題材轉變成迷人美麗的圖像。這幅簡化的圖畫憑靠著並非十分水平與垂直的線性之間的對立而產生的美感，使每一扇窗戶都明顯的不同。整張畫面充滿藍綠色及大量且多樣化的飽和色調及明度。為了要強調事物表面質感的不同，用來描寫天空、建築物和地面的筆觸具有各樣的運筆方法。

正午
布里·克萊格
油畫，畫布，2003
48 × 48英吋(122 × 122cm)

這是4幅一系列描繪一天之中，光線在不同
時間照耀社區街景畫作中的其中一張。作者
使用乾淨俐落的陰影和強烈的顏色，喚起當
下的真實景象。有著蓬狀柔軟樹葉叢頂的樹
幹，微妙傾斜著，緩和了建築物的垂直性。
在陰暗處的人物和懸掛在樹上的旗子微露出
來，形成這整張圖上次要的關注焦點。作者
使用繪畫底稿來建立複雜的透視畫法，然後
再結合不透明和半透明的顏色的塗佈技巧。

濱河區
華爾特·卡弗
油畫，馬索納特纖維板，2003
34 × 24英吋(86 × 61cm)

在城市風景內，特別在工業化的區域，通常能發掘到運
用大小比例的構圖方式的可能性。在這幅畫中，船在垂
直高聳的大樓旁顯得矮小，而在航道牆上的小輪胎加深
這樣的印象。畫家使用了加長的肖像畫畫框格式和一個
低目視的水平產生一個垂直感覺的滿意效果。雖然這個
圖像表面呈現一致的特質，但它實際上周密的結合了包
含漤融畫法、薄塗畫法和層次的應用。

主題 5　# 肖像畫

　　肖像畫對於油畫家來說是最受限制的主題，因為它是絕對的單一主題。然而在歷史上，肖像畫是多數大師最好的練習目標，由於它型式的特定性，能鍛鍊藝術家更精確、敏銳的判斷出偉大和平凡作品之間的差別。

　　群體肖像畫提供一個畫面構成訓練的機會，而處理這類型主題時，由於關係到畫面中各元素之間配置的協調問題，例如不對稱或重複性等，可能會讓藝術家感到經營畫面構成的困難。（詳見構成的練習，第46頁）。自畫像，在杜勒·亞勒伯列希特及芙烈達·卡蘿的作品中，經常是一個精心策劃、充滿複雜性和表現手法的繪畫空間；並且也是一種可以助長個人畫像技巧的很好方法。

　　依照慣例，完成的油畫肖像通常是以階段性的程序來完成，通常包含慎重測量過的素描底繪、一組色調或是簡化的繪畫底色和完整色彩的最後塗佈方能完成。臉和手習慣上是在繪製衣服和背景前先獨立繪製，而眼睛經常是第一個被描畫出來的臉部特徵。

　　被委託的肖像需要表現出相當確定的職業精神，包含對於自己內心所見事物的自信，還有可以變成畫家們最有利可圖的途徑。

頭部練習，約翰·艾略特
油畫，畫布，1998，24×20英吋(61×51cm)

充滿自信、快速的描繪正好適合這個主題，這個作品是利用直接畫法完成的肖像畫練習的最好例子。它被當作是之後複雜構圖的預先素描，在畫像的右邊，是塗佈好的第一次顏色層，它展現一種自發性筆法的圖像。畫家使用單純的色彩畫在白色底上，並且運用他現有的顏色，在臉頰部分獲得一個寒、暖色調互相交替的多樣色彩配置。

艾格尼斯
布萊恩·高斯特
油畫，畫布，1995
19×12.5英吋(48×32cm)

當肖像畫的主題能回應到觀眾的凝視上時，就可以達到一種迷人的效果，就如這幅十二歲女孩的畫像。臉孔的部分，是在淡綠色的底色上，經過數次顏色層的繪製而獲得。頭髮和衣服的處理與眼睛和嘴唇的微妙變化，相較下顯得鬆散和不完整；模特兒所穿的英式橄欖球襯衫把人物表達得非常純真，蒼白灰色的背景則讓模特兒更突顯出來，就好像她非常靠近於畫面的邊緣。

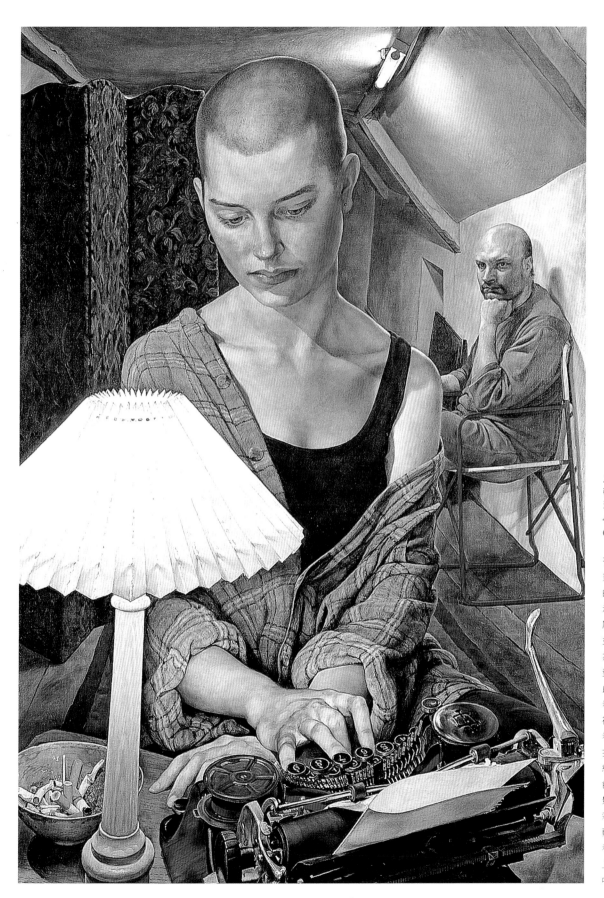

艾麗絲和克里夫
麥可‧泰勒
油畫，畫布，1999
42×38英吋
(107×97cm)

在這張複雜的雙人
畫像裡，兩個形體
的距離遠到足以顯
示主要及次要的從
屬角色。然而畫家
並不像攝影師，因
為他可以保持兩個
型體都在焦距上。
此畫是畫在一個溫
和的底色上，膚色
被微弱的紫咖啡色
和乳白色所圍繞，
打字機色帶的強烈
紅色和紅色椅子的
色調，幫助連接前
景和背景（詳見色
彩的共鳴，第45
頁）。特別是在手
和臉部膚色的顏色
上作了十分微妙的
中和調整。

麥可馬克的肖像
布萊恩 · 高斯特
油畫，畫布板，1997
20 × 16 英吋(51 × 41cm)

這張肖像使用了橄欖綠色的基底，在人造光線下以四小時完成。一張測量過的素描被轉移至畫布板上，而且正確的底稿素描，使直接畫法的處理變得更自由及隨性。觀察微灰和互補的顏色的關係，就像從明亮轉為陰影的變化色調，而毛衣的顏色則刻意與膚色形成對比。平坦和生動的筆法被普遍的使用，小的筆觸則用來描寫眼睛和嘴巴的細部。

亞德連
傑生·萊恩
油畫，畫布，2001
38 × 34 英吋(97 × 86cm)

相當明顯的，這是一個穿著現代服飾的男
人肖像。此肖像畫顯示出一個精心構置的
傳統畫中畫的例子。房子的內部被反射在
人物後面的窗戶上，畫家也在畫中，而在
這個場景之後描畫的是廣大城市的夜空。
從圖像的三個深度所保持的準確秩序，是
得自於對色調明度變化的仔細判斷，亦可
視為具現代性的古典構成。

名作解析

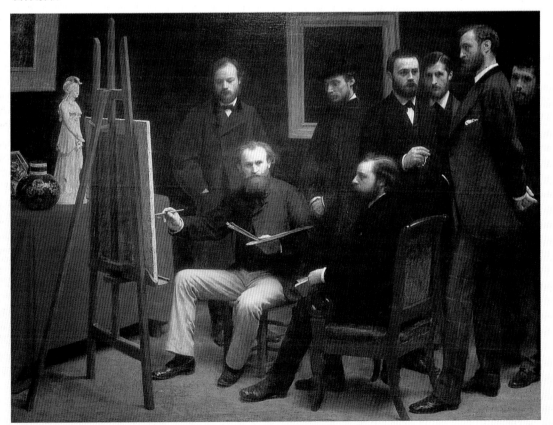

在巴濟爾的畫室
亨利·范談-拉突爾
油畫，畫布，1870
80 × 107英吋
(203 × 272cm)

集體肖像，通常被稱
為對話的片段，在19
世紀末時，特別受到
法國藝術家的歡迎。
他們常用他們自己或
是其他畫家和作家的
集體肖像當作宣傳他
們的共同理念和團結
的一個方法。范談·
拉突爾小心謹慎的安
排人物以避免姿勢的
重複，並且變化身高
和人物的方向。他如
此的安排以達到整體
畫作的協調感，甚至
每個肖像是在不同的
場所裡個別繪製。

主題 6

人物畫

　　人物畫可說是油畫藝術中最崇高的繪畫題材。人體所散發出來的美感與本身具有的複雜性，以及姿態所蘊含的許多意義，都可加以探討；而且能引領觀者理解關於當時宗教的、政治的、預言的與社會現象等背後原因。重要的是人物畫的構成其實涵蓋了靜物畫、肖像畫和風景繪畫的範疇。

　　人物畫像是主要且不可缺少的主題，它能夠反映個人的想法和情感，以及當時人們的身分地位。在同樣的條件下，描繪著衣的人物畫的困難度比全裸的人物畫來得少。因此兩種不同類型的人物畫在被描繪時，常透過不同的方式處理。裸體畫像有自己的傳統，對人體的觀察與學習，一直被視為重要的學習方法。

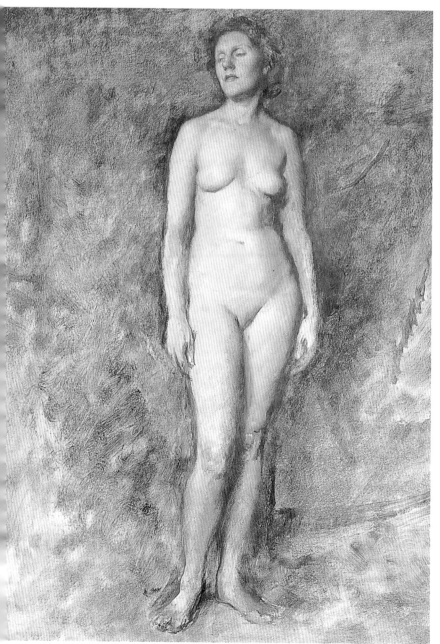

站立的模特兒-史塔伯斯女士
維克多・休姆・慕迪
油畫，畫布，1948
18×14英吋(46×36cm)

人類自然膚色所具有的中性色調，使得在描繪人體時使用一組有限的顏色即可。由古典作品和人物畫家維克多・休姆・慕迪的作品中便可清楚的看出端倪。首先以褚色油彩將模特兒的姿勢畫於淺色的背景中；待顏色乾後，用白油彩以具鬆散筆觸的單色畫法描繪在身體部位。上第二層油彩時，則以膚色來表現臉部輪廓。

坐著的男裸體模特兒
布萊恩・高斯特
油畫，畫布，1998，18×18英吋(46×46cm)

這是在超過十二小時的寫生課中所畫出的作品，也是運用深褐色的底色於陰影的極佳範例。背景顏色塗佈在原先既有的一層紅玄武土色的色層上，襯托出明亮的事物。這個陰影區域僅需少許更深陰影的點綴以及呈現週圍反射的光線。要非常注意的是佔據一半畫面的單調背景，以及精心安置於方形定位之內的人物。

平躺著的模特兒
彼得・凱利
油畫，畫布，2001
10 × 15 英吋(25 × 38cm)

在這平靜和沉穩的畫面裡，人物在整個
作品的構成中是主要的元素。整個畫面
充滿規律手繪的筆觸，一大片明顯的布
幔牽動著注視者的眼睛，人物細膩的安
排在鋼琴和沙發之間，即黑暗和光亮相
對照的地帶。鋼琴上的茶壺乃為此作品
的關鍵，它們創造出一個可與模特兒的
肌膚色調共鳴的大地紅色以及相似於女
性形體的詩歌般線條。

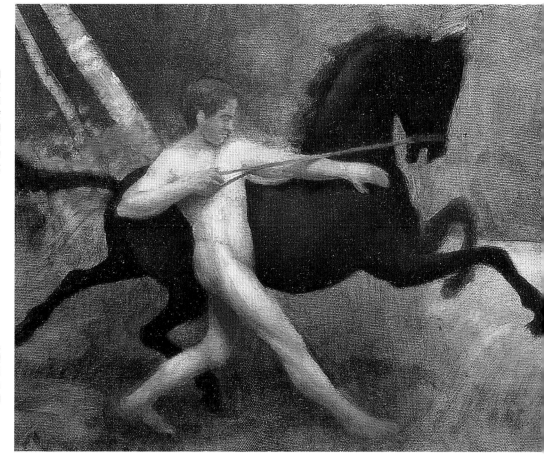

男人與馬
布萊恩・高斯特
油畫，畫布，2000
11 × 14 英吋(28 × 36cm)

為大型畫像而作的油畫素描，簡單的人
物與馬乃以快速的方式勾畫。男性人物
的繪製乃參照攝影照片，而馬的輪廓則
是複製傑利柯的作品。人物與馬是作品
的主要主題，背景與樹則被安排來突顯
主題的動態，並且加入戲劇性的情境。

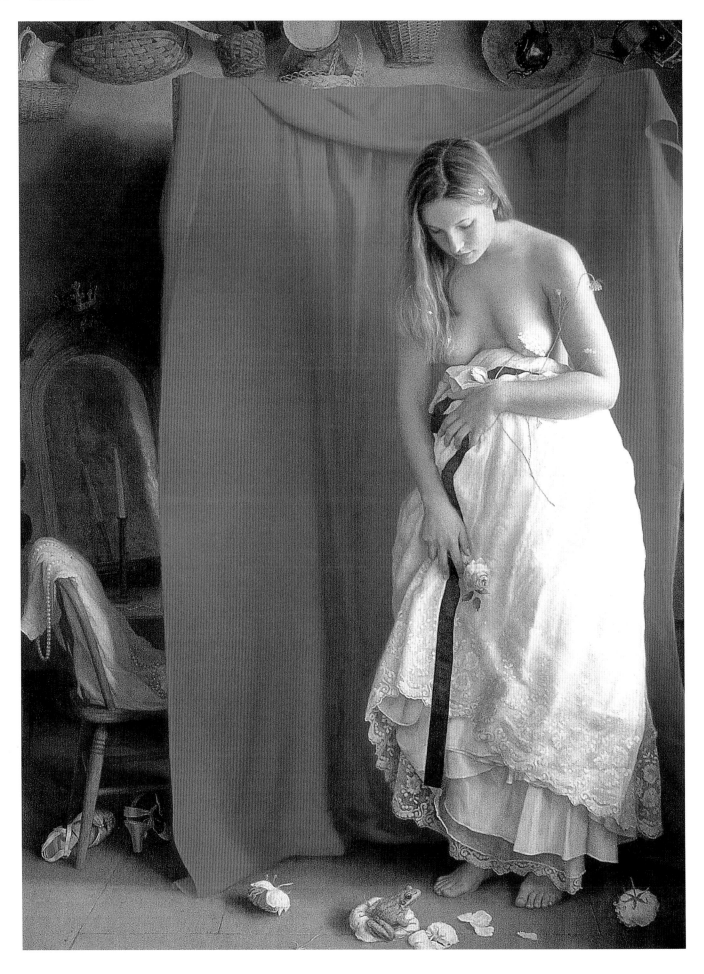

公主和青蛙
黛博拉 · 蒂克樂
油畫，亞麻，鋁板，2000
46.25 × 35.25 英吋 (48 × 89cm)

藉由藝術家那精湛的自然主義表現
手法，賦予了公主和青蛙的童話故
事另一種新的迷人風情。在整體的
畫面上，畫家應用了不透明和透明
的技法，而掛起的紅色帷幔被重複
畫了幾次，直到獲得完美確定的顏
色。我們可以看出這幅作品受到許
多藝術家的影響—掛起的籃子讓人
回憶起17世紀荷蘭風俗畫作品；
人物部分是19世紀晚期學院畫家
的雅致文藝創作、現實主義的作品
—然而這件作品依然有著銳不可擋
的獨創性與直接性。

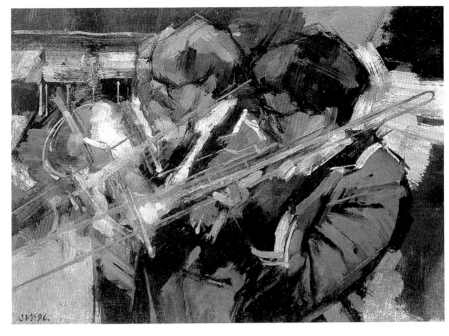

戴爾夫銅管樂的成員們
約翰 · 麥康伯斯
油畫，畫布，1994
9 × 12.25 英吋 (23 × 31cm)

這兩位樂團成員演奏的動作，被藝術家運用快速且重複的筆法
表現出來。在平坦的底色層區域裡，應用粗略大面塗佈的色
塊，結合強烈直接線性的筆觸。深紅色的底可以透過顏色層被
瞥見，而這正好與臉上的溫暖色調一致。穿上衣服的人物在麥
康伯斯的作品中是個一再出現的主題，通常這些人物都穿著明
亮顏色的衣服，對於人物構成可以增加視覺性的刺激。

膚色顏料

如果想將人物描繪得自然寫實，混和一個正確的
膚色是很重要的。通常膚色是柔和且淡的橘色，但由
於人物的年紀、種族、身體的部位以及外型和光線等
因素的影響，它可以漸漸呈現更紅、更黃、更深或是
更帶微灰色的色調。標準的膚色是一個由紅色、黃
色、白色和帶有一點藍色或是黑色的中和色混合而
成。除了深褐色會用在陰影外，黃褚色、土紅色和雪
片白是傳統上會使用的顏料。

站立的裸體 (19世紀後的法國學校)
布萊恩 · 高斯特
油畫，畫布，2000
11 × 14 英吋 (28 × 36cm)

站立裸體的練習從十八世紀開始成為學
院內主要的訓練，並且是提供畫家練習

油畫技巧的最有益的題材。姿勢的選擇
可以強調出男性模特兒的力量，而且目
光會順著肌肉群塊和富變化的外型輪廓
游移。畫上淺橄欖綠，如此可以在中間
色調的陰影中依然保持清晰，並且能讓
肌肉產生許多顏色的變化。這個作品應
用相對的三列顏料來完成。

主題 7

抽象畫

　　抽象畫是藝術形式自由主觀的展現－是二十世紀現代藝術偉大的成就之一。它的發展不僅讓畫家的表現方式擁有更廣濶的空間，它的造形語彙更具有其他藝術形式無可比擬的獨特魅力。

　　在某些巨大的畫作，或者是在「硬邊」、「歐普藝術」及「色面繪畫」的各類型抽象繪畫中，油畫都能夠將抽象繪畫的特質，淋漓盡致的表現出來。

　　雖然壓克力顏料和大量生產的顏料已經成為一種經濟和實用的選擇。油畫顏料擁有比其他媒材更寬廣的色彩區域，它乾燥之後的色澤絕少改變。而這些油畫顏料的特性，正是抽象畫家追求正確的色彩關係的最佳助手。同時此種繪畫媒材的易操作性和機動性，讓原本極為不同的形式表現，都能隨心所欲地掌握，並且在多年之後，顏料的色澤依舊如新。

風景：肯特郡的藍鐘丘陵
羅伊·史巴克斯
油畫，畫布，1975
30×20英吋(76×51cm)

有時，界於再現與抽象的模糊地帶的線條，具有難以言喻的特質。這張羅伊·史巴克斯的作品，強調如何從最初的形體中，敏銳地擷求構成抽象要素的方法。例如，那些向上的、似道路的平行線條，並未遵照透視的法則：灰色的丘陵座落在宛如天空的空間裡，遠方中的線性符號游移在平坦的色域之前。僅用一組少數的顏料，仔細的舖陳出具有抒情風格，不帶現實意味的畫面。

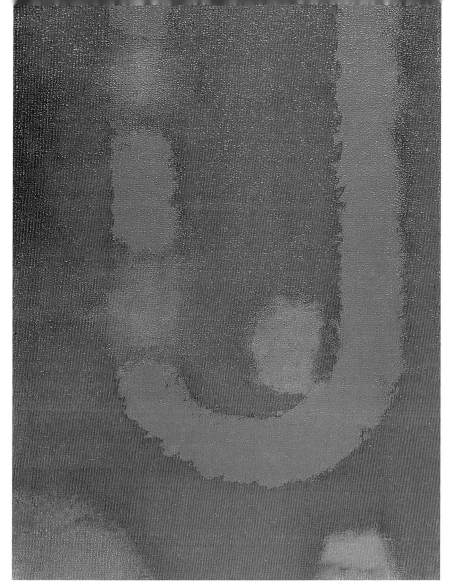

迴轉
布萊恩・高斯特
油畫，畫布板，2001
6×8英吋(15×20cm)

這幅抽象畫是一系列練習畫面構成的小幅作品中的其中一件。研究的對象是主題與色彩之間的關係，同時也是為日後大幅畫作預先練習的作品。將鮮艷的藍色與紅色，仔細地調合至具相同的明度值，藍色與紅色會呈現彼此共鳴的效果。抽象畫家常藉由強烈的色彩效果來刺激觀賞者的視覺活動。U型的造形本身具有顯明的吸引效果，模糊的環狀圖形是隨後增添的。

在雀席爾海灘
傑若米・鄧肯
油畫，畫布板，2002
10×10英吋(25×25cm)

雖然傑若米・鄧肯的繪畫，仍屬於傳統的風景與靜物畫，但有些習作已延展出具抽象的構成形式。畫中保留確定的色彩和形狀，但消除任何有關透視法和形式的聯想。在右圖中，貂毛畫筆在深棕色的底上，迅速的拖灘顏色，造成具有動感、顯目的姿態。而為了獲得更流暢的筆法和出其不意的觀點，畫布的表面在作畫時，是被平放的。

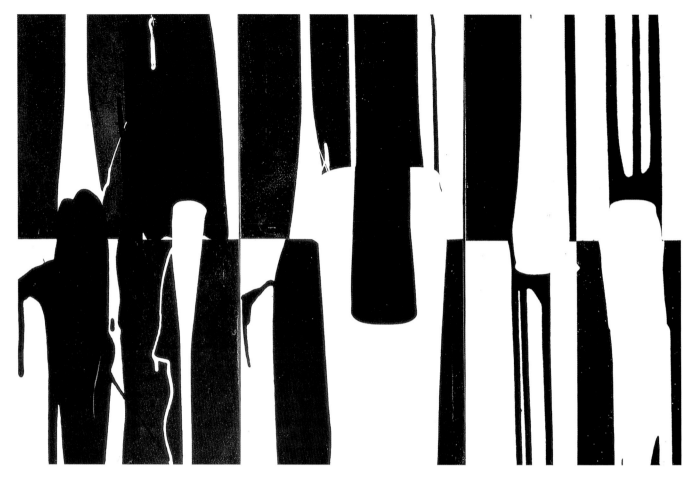

無題，馬修・利
顏料，畫布，1991
24×36英吋(61×91cm)

這個作品是由三張各自獨立的畫面組合而成，每張的圖案都被分為四等份。將三張作品連接起來，先後分別從兩邊以滴流的繪畫技巧作畫。藉由此種技法營造出某種在秩序與失序之間的謎樣的色塊配置。基本上，這張黑白的單色作品，藉由暗色面的靈活配置，造成的不穩定性與節奏感的視覺效果。使用的是稀薄，油性光亮顏料，乾燥時間相當快，但不具備油畫顏料的耐光性和色域的寬廣度。

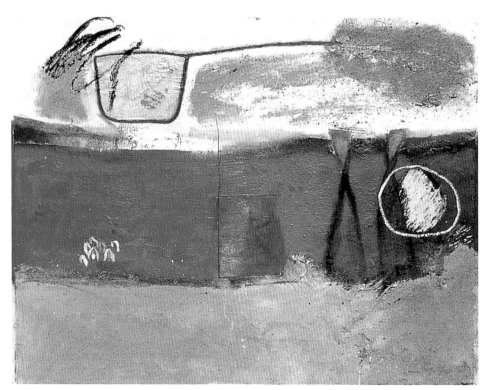

東北方，露西・弗克爾
混合媒材，木板，2001
39×50英吋(99×127cm)

露西・渥克爾的作品時常反映出她在旅程中的心情寫照。她一直以不熟悉的地點為創作題材，例如：撒哈拉沙漠。東北方是一張具有主觀和沉思性格的抽象作品，探討藝術家的內心世界，宛如人生經驗的積累。作品由沙、紙張和粉臘筆等媒材混合而成，畫面本身的粗糙感與構圖，構成令人印象深刻的圖像，刺激觀賞者的視覺。在畫面中的符號與圖形，可被當成主題看待，這樣的視覺元素，在許多的抽象畫裡，也可被解讀為潛意識的記號或陳述，或者成為注目的焦點。

無題（含局部）
麥克‧馬可
油畫，畫布，2000
64 × 72.5英吋(163 × 184cm)

許多抽象畫家都會避免使用說明性的形式與筆法，以利於表現出純粹的色彩關係與畫面構成。畫面為了獲得被稱為「硬邊藝術」形式的效果，藝術家大都會使用遮蓋式膠帶來保護某塊已塗顏色的區域，避免再受到後繼顏色的塗蓋。此圖的作者就是運用此法來獲得極佳的畫面效果：數層相互交叉的顏料層與運用和諧的色彩，營造出來的分割畫面，產生極生動的表面效果。在上方局部的圖片中，畫面清楚顯示出圖形的設計，先前對角線的痕跡也清晰的浮現。

無題
布萊恩‧高斯特
壓克力，油彩，紙板，
2001
6 × 8英吋
(15 × 20cm)

當許多畫家跳脫要求描繪似真的繪畫形式之後，他們得到了紓解，並發現從事抽象創作的許多樂趣。此圖是一系列習作的其中一張，它盡可能在此方圓之內研究各式的繪畫技巧。大約在三十張的習作中，僅有五分之一能夠被轉換成大的作品。在壓克力顏料之上，塗敷了數次的透明罩染色層：滴流的顏色充滿隨機性，最後以鋅白塗敷成模糊的帶狀，形成透明輕薄的紗罩效果。

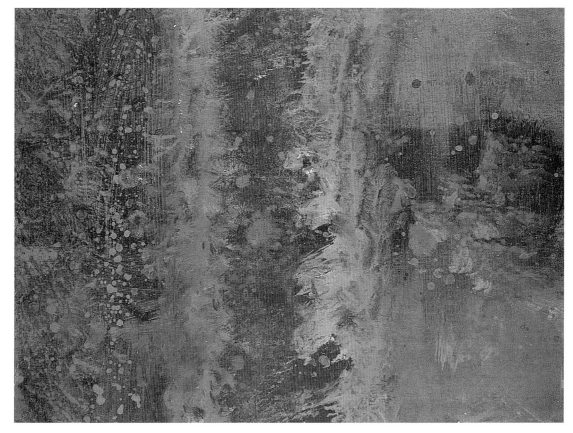

主題 8

想像力的創造

　　藝術家在探討所有的繪畫主題時，抱持著原創性的態度，是有所助益的。有些繪畫主題具有自發生成的特質，但它非僅藉由觀察得之。在達文西的素描稿中，就暗示著一個想法的成形，非僅靠分析週遭的世界，更需要能綜合各方面的經驗，並將之轉化為存在於畫中的理念和原創力。訶瑞喬使他的作品具有似夢般的寓言性；艾爾·格雷柯則將標準化的宗教題材，以一種更具狂亂、個人特質的形式，呈現在世人眼前。

　　例如達利和馬格麗特等超現實主義畫家，運用平舖直敘的手法，讓世人更清楚的直接面對所謂反語言理念的本質。創作的想像力，可能來自瞬間的靈光乍現，儘快的將它描繪在速描簿中，或以文字記載下來。隨著想法逐漸成熟，藉由原先草稿的蘊生，就能輕易獲得一個完整的構圖。因此，一個杜撰得十分精采的主題，可能會因缺乏準確的造形和色彩，而顯得不完美。一幅佳作乃需表現力、心境和原創性等元素的融合，方能臻至完善的境界。

過去，它從未離開我們，而未來已經來到…（含局部）
保羅·巴透特，油畫，畫布，1974–78，48×48英吋(122×122cm)

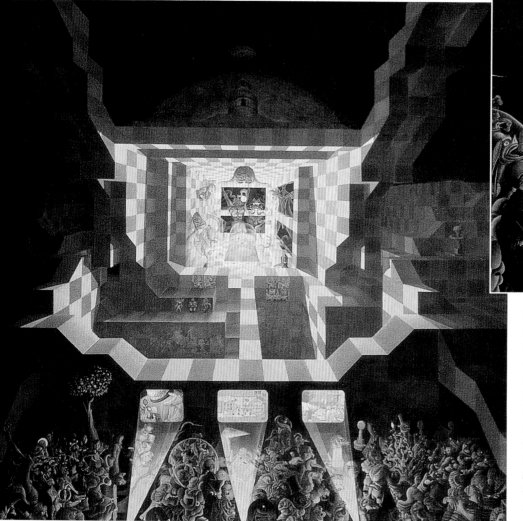

　　這是一幅從構思至完成，大約花費 4 年時光的作品，畫中的群像人數多達數十人，奇思妙想的內容，源自科學、宗教、哲學等領域。真是充滿怪誕風格的奇想繪畫。作者藉由草稿的描繪，習作的嘗試及透視圖的安排等階段的發展，最後，才將完整的理念，確實執行在畫布板上。對稱的構圖暗示著宗教藝術的慣例，這張作品也點化出我們身處在世界裡的位置。一個位於畫面中央偏低的局部，正放映名為「人生劇場」的某個片斷，它揭露著一個包含多樣式的嚴肅主題，即是身處在現代科技發展中，生命呈現出轉變型態的諸多面貌。

珊卓容
黛博拉·蒂克樂
油畫，畫布，1999
62 × 54 英吋(158 × 138cm)

一個來自於想像的畫面，卻要求具有可供觀察的空間景緻。當牛出現在窗口的那一刻，畫中充滿了詼諧、超現實的戲劇性與魅力。然而，讓畫面有種真實的感覺，是來自精準的透視法與合理的光線效果。牆面的肌理，衣服柔軟的皺摺和地板的紋路，引領著觀者的眼睛，在室內週圍和緩的游移。深藍夜空則與擁抱著燭光和爐火的室內，藉著寒、暖色調，建立關聯的管道。

新地產階段
派翠克·史密斯
油畫，畫布，1991
37 × 29 英吋(95 × 74cm)

積極、迅速的處理手法，不是那麼諧調的色彩搭配，以及畫面那種模稜兩可的完成感，都予人一種擾人不安的感受，而這正是藝術家的意圖。這幅摹仿德圖王朝時期的建築，諷刺地座落在一片山坡之前；作者對它蘊釀想像中的映景，此畫正是對新建築一種充滿個人式的回應。對於能否保留住自然流露而出的形式的鮮明感，油畫顏料應該是最能即時掌握這種情緒的媒材。縱然此畫並非以 15 世紀的前輩大師技法所完成，但對於真理的追求和誠摯態度是相同的。

我的工作室反射在一個放置於地板
上的圓形凸透鏡上
保羅·巴透特
油畫，畫布，1974－75
15.5×15.5英吋(39×39cm)

工作室的空間規劃與應用

除了繪畫過程之外，所有繪畫都會要求一定程度的技巧，尤其當以油畫作為媒材的時候。此章節主要討論油畫表面的準備，還有如何儲存以及呈現完成的作品。此外，也建議一些你可能會覺得有用的用具與設備，還有把這些用具與設備安排成一個富有創意的、乾淨的，而且安全的工作環境的方法。

經由一個良好和有效率的工作室空間規劃與應用的說明，能把你自己擴展至繪畫本身之外的範圍，例如依照你的喜好和技術來製作屬於你自己的外框。這個章節主要給你信心去拓展你的油畫創作，從興趣到一個比較正式的、有產量的及專業的活動。

工作室的空間規劃

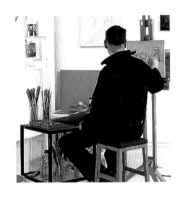

當要建立一個畫室的空間時，每個藝術家都有其不同的需求與所需資源。這裡有一些特別針對在特定的專門區域作畫的藝術家，他們對於工作室的空間規劃、光線和設備的需求之建議。

如果你對創作極為小心謹慎，一定會希望能夠在不被打擾的情況下作畫，那麼，相當程度的隱密性，以及噪音和光線的控制，就變得極為重要。但是也要記住，你可能也會在畫室空間內進行其他工作，例如準備和完成畫布的動作、儲存作品或是變成一個臨時的展覽空間。如果你將進行巨大規格的作品，那麼畫室的大小對你而言就很重要；但是相對的，你必須衡量維持畫室的溫暖所需的花費。

油畫家不需使用大型、厚重的設備或材料，這樣便能使用屋內各樓層的任何房間。畫室設在房屋樓上的房間是很普遍的情形，但地板要很堅固。其它像加蓋的樓層、車庫以及棚子都是可用，而且很有經濟效益的選擇；在許多主要的城市裡，很多畫室團體或是合作商店就是用這樣的方式。其它諸如：繪畫種類、作畫時間、經費以及自己的喜好，都將是你選擇空間的決定因素。

照明設備

畫室內的理想採光應該是平穩的（提供一般性的亮度而不是強烈的照明）。色溫中性的，而且光源強度足夠照亮主題物、畫布和工作的區域等範圍；同時不會難控制或是讓人感到眼花目眩。在昏暗、斷續或是不定的燈光下作畫，是件非常困難的事。

在減弱的光線上作畫是不正確的，如果之前未查覺的顏色是不均衡的，在此種光線下重畫的部分，反而在商業畫廊空間的強烈光線下不會被強調出來。

還有當你剛好進入一個興奮的創造性時期，光線突然變暗淡，應該沒有什麼事會比這更讓人沮喪的。

不是每種光線都是一樣的色調，所以你應該對畫室裡色溫的變化和光線的明暗度要特別敏感。

傳統上，藝術家考慮北方的日光，因為北方的日光不需要太陽光直接進入畫室就可以提供一致的冷白光。

現今人造的光線減低了人們對日光的依賴，它使你在晚上作畫時也可以很舒服。

但是這些光線都有顏色的侷限，鎢絲燈泡偏向黃色或是橙色，而且通常是不鮮明的；日光矯正的鎢絲燈有一點藍（有時紫藍色）；鹵素燈有點偏冷黃，但是滿亮的。

也許最好的選擇是近似日光發亮的螢光燈泡，它會產生比一般燈泡還擴散的光源，而且如果把它們聚集串聯起來，還可以模擬接近窗戶光線的亮度和均勻度。

工作室放置的物品

除非你希望你的畫室像是室內設計師的擺置，否則你應該選擇實用和可靠的家具；而且如果被顏料弄髒，還可以擦乾淨。

下列是一些針對油畫設備的建議，如果你也使用別種的材料作畫，你的需求可能就會有些許的不同。

1 準備桌子　你需要一個普遍用途的桌子，有適當的高度、寬大平坦的表面，可以拿來準備木板、畫布和上凡尼斯後完成的作品。而且如果夠堅固，還可以拿來組合內框或是框架。這個桌子必須可在使用過後被擦乾淨或是覆蓋上報紙（福米卡薄片、木材或是薄金屬都是適合的表面）。如果你的空間是有限的，可以選擇一個摺疊式的桌子，因為準備桌子不會一直用到。

2 畫畫推車 一個可以移動的貯放空間和工作表面，可以讓你容易拿到顏料、材料、筆刷和調色盤。舊的下午茶推車是滿理想的。許多製作大型畫作的藝術家（因所用調色盤太大，以致於不能手持），會在推車上面永久的貼上薄玻璃板來充當他們的調色盤。當不使用推車時，把它推到大桌子下面以保持整齊。

3 儲畫架 油畫作品通常會在畫室內待很久，因為它們需要很長的時間待乾。它們儲藏在房內最有效的方法就是放到特別的儲畫架。不管你是買現成的儲畫架或是自己組裝，都需要不同尺寸的直立式開口，寬度要能把木板和框架放進去，且有足夠的空間讓空氣自由的流通。你可以改造一個現有的架子或是儲藏的裝置，在裡面貼上平列的木頭暗榫。平放的空間對一些紙上的畫作或是含有厚重的厚塗法的作品是必要的，因為這些作品如果直立放置的話，會崩塌或被嚴重的壓垮。

4 書架 讓你放置一些物品，例如容器、書、靜物架和收音機，並且遠離工作表面和地面。可以在光線明亮地區的窄小書架上，懸掛繪製在木板或是金屬版的小型習作。

5 書桌 如果空間允許的話，一張分隔的書桌也是個很有用的東西。你可以在乾淨、沒有油的區域裡，在素描本裡或是紙上畫圖。它也可以提供你處理行政的任務，例如將作品的幻燈片作編目等。

6 座位 當你在製作中型或是大型的畫作時，最好的習慣是盡可能都站著作畫，這樣可以讓你方便後退看到整張畫面。然而你可能會發現當你畫細節部分或是小型的作品時，坐姿對保持固定的手勢會容易些。一張簡便的坐椅，可以讓你毫不費力的開始作畫直到結束。

7 儲存壁櫥 有些不會常常需要用到東西，例如工具、多餘的畫架、內框架、剩餘的顏料、工作面罩和護目鏡等，都可以放到離開視線的壁櫥內。

8 牆面空間 對藝術家繪製在紙上或是大規模的作品來說，是很重要的。因為畫架通常都無法支撐這樣的作品。有時可用大型上漆的畫板來阻擋住窗戶，達到完整平坦的牆面空間。

9 工作站 對於一個新手或是一個禮拜作畫一、兩天的人來說，另外一個簡單儲存畫具和準備作畫的空間，可以當作建立畫室的第一步。當你準備小木板、畫布或是混合材料、倒出稀釋劑、清洗調色盤和存放顏料及筆刷時，一個可以摺疊的桌子和一個櫥櫃/乾燥掛物架是需要的。

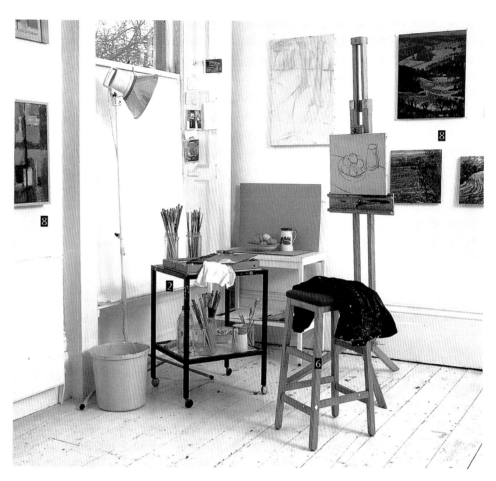

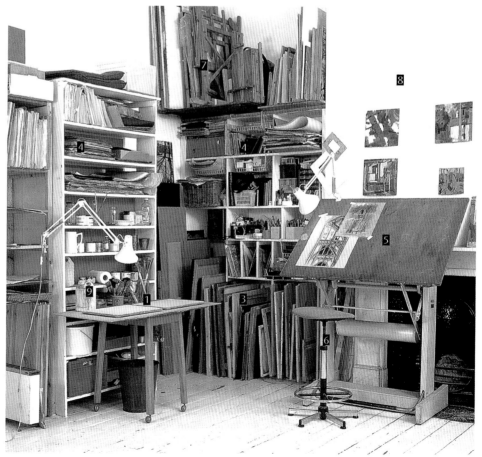

專 業 化 的 畫 室

不同的主題跟繪畫類型需要不同的工具設備，你應該規劃適合你的主題跟你繪畫方式的畫室空間。

戶外畫家的工作室

許多風景畫家專門選在戶外作畫，但是除非你要
買一艘船來當畫室使用，就像首創的十九世紀法
國風景畫家　查爾斯·法蘭瓦斯·杜比尼這樣，你
才會需要一個準備和儲放你畫布和畫板的地方。
一間畫室的大小，如果能同時有很多可工作的檯
面以及儲存的空間，並且還有足夠空間可以作畫
和做修飾的動作，那麼就算是一個適當的畫室。

肖像畫家和人物畫家的畫室

如果你經常從事肖像畫和人物畫練習的話，那
你的畫室可能需要有點像家庭式的環境，因為
這個環境可能會成為你作品佈局中的特色。而
且這個畫室也應該是溫暖的——特別對一些人
體模特兒來說：有一些模特兒可能無法適應刺
眼和人造的光線。還有需要一個模特兒更衣的
隔屏、沙發或者是座位。在一個凸起的站臺放
置一個坐著的主題也是不錯的，因為這樣可以
讓你站立作畫時，維持你的眼睛與主題人物在
相同的水平。

團體式畫室

有時一個私人的空間很難找的到，租賃一間工作
室當作一個團隊的共用畫室，成員們一起分攤租
賃的費用。團體工作室的藝術家也因此可以獲得
大量的原料，或者比起一個人時更能負擔得起大
型的工廠設備。這樣的畫室經常一起舉行團體展
覽，平均分攤傳播宣傳和製作費用。團體式畫室
的每一個成員都應該要特別留心其他人的需要，
特別是彼此對噪音和光線可能會有不同的意見。
還有要特別注意固定劑、噴灑凡尼斯、乾燥色粉
的使用和稀釋劑的處理，這些都應該符合健康和
安全的指示步驟。（詳見第 123 頁）

靜物畫家的畫室

可以控制的光線對靜物畫來說是必要的。不論你是採用日光或者是精緻散佈的人造光源，光線應該具有一致的色調和明暗度。光源應該在你作畫用的手的另一側，以避免不必要的陰影出現在作畫區域內。把你的主題物安排在一個靠近鄰近光源的牆邊的台面上，並且確定放置在一個可以讓你舒服作畫的高度。一個靜物畫家，應該可以很快的拿到大型收藏的道具、各種容器、衣服和其它需要收置到架子或是櫥櫃的物品。另外你可能需要可以當靜物背景幕的材料：硬紙板和紙，而且要把它們乾淨、平整地收納。如果你繪製花或是易腐敗的物體，那最好保持畫室清爽涼快，以延長物體的壽命。

進行大規格畫作的畫家的畫室

進行大規格畫作的畫家通常為了在追求足夠的空間與光線時，無法考量到周圍的環境和室內溫度。如果藝術家的一幅或兩幅作品大到足夠掛滿一面牆，那麼他們會需要一個有充足光線的大空間，最好就是從牆面上，空出有利用價值的空間。大的畫布需要展開、準備就緒，而且有時須要放在畫室地板上作畫，所以畫室應該要是寬敞的、平坦的、容易清洗的。另外，畫室的門一定要大得足以允許完整的藝術品進出而不會損壞。

大型的預備工作桌子是非常需要的，就跟可移動的手推車和調色板一樣重要。大規格的作品保存起來比較困難，某些作品還必須利用移開內框或是在繪畫時以無內框的畫布作畫。高的屋頂或是高的牆可以用來作額外的儲存空間。當使用大量的顏料時，畫室裡一定要有污水槽，原則上還要有溫水，因為清洗雙手也是重要的。（詳見「健康和安全」，第 123 頁）。

工作室的空間規劃與應用 2

工作室的用具

藝術家的工作室中通常會有許多的工具和設備。但你並不需要擁有全部的工具 （裱框的工具和製作內框的材料。例如：高價的工具只有在你會經常性的使用到它們時才是對你有效益的）。但是這個章節會提供你一個有幫助的建議，告訴你什麼是有用的工具。

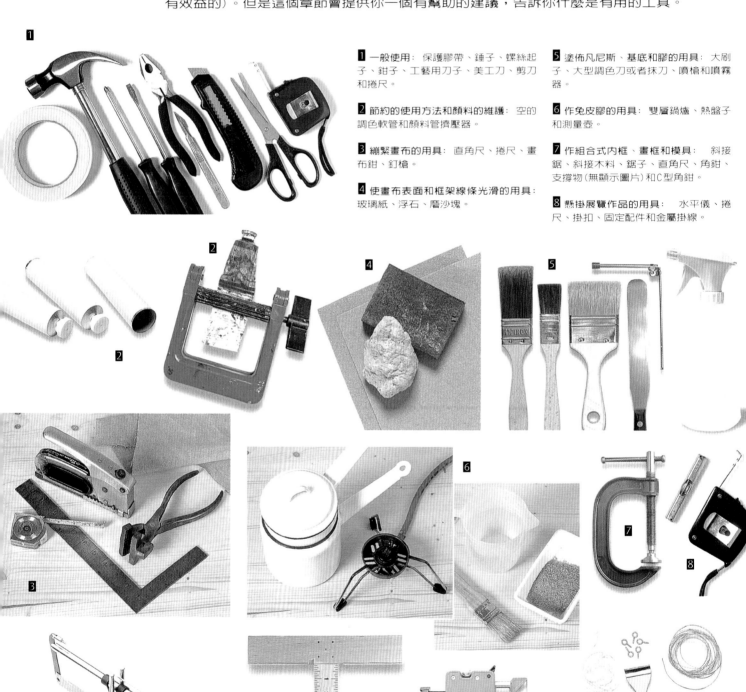

1 一般使用：保護膠帶、錘子、螺絲起子、鉗子、工藝用刀子、美工刀、剪刀和捲尺。

2 節約的使用方法和顏料的維護：空的調色軟管和顏料管擠壓器。

3 繃緊畫布的用具：直角尺、捲尺、畫布鉗、釘槍。

4 使畫布表面和框架線條光滑的用具：玻璃紙、浮石、磨沙塊。

5 塗佈凡尼斯、基底和膠的用具：大刷子、大型調色刀或者抹刀、噴槍和噴霧器。

6 作兔皮膠的用具：雙層鍋爐、熱盤子和測量壺。

7 作組合式內框、畫框和模具：斜接鋸、斜接木料、鋸子、直角尺、角鉗、支撐物（無顯示圖片）和C型角鉗。

8 懸掛展覽作品的用具：水平儀、捲尺、掛扣、固定配件和金屬掛線。

畫 架

如果你曾經試著畫一個小至中等的作品,而且都沒有用畫架的話,那麼試一次使用畫架,你就會馬上知道它的好處。畫架能夠任意移動,以接收比較好的光線──可以向前傾斜以減低反光,也可以讓你在最舒服的姿勢中工作,更可以使你很容易地在戶外或一個沒有其它家具的地方作畫。這裡有各種不同的畫架,你也可以不止使用一種畫架。一個好品質的畫架,對藝術家而言是最昂貴的花費,不過它卻是一個必要而且值得花費的投資。

1 桌上型畫架 就如其名,常放置在桌上或者其它合適的表面上。也常為展出作品於店家窗戶前和畫廊上的時候使用。當你卜油畫課時,桌上型畫架是很方便的。對於使用輪椅的人士來說,跟大型工作室畫架相比,桌上型畫架比較沒有阻礙。

2 速寫畫架 是由堅硬的木材、鋼管、或者鋁所組成的三腳架。(在戶外使用以前,木製速寫畫架需要先上漆或者上油)。速寫畫架通常都設計成可攜帶式的,並且可以托住至少差不多30英吋(75公分)左右高的畫布或是堅固的基底。一些速寫畫架允許作品以不同的角度托住,也可以在畫水彩或是素描時用。 如果你在畫製小規模的畫作或是處於小的畫室中,像這種類型的高品質畫架,也許正是你所需要的東西。

3 放射狀畫架 常在學校和學院裡使用。由一個可調整的圖像高度的支撐座和底部堅固的三腳架所組成。放射狀畫架很堅固耐用而且適合所有尺寸的作品。這個畫架雖然是很笨重的,但是卻可以支撐大型畫作的重量,也適用於非常小的畫作。如果要達到更複雜的使用程度也是可以的,例如中間有角度的連接頭可以讓放射狀畫架變成素描或水彩的畫架。

4 畫室畫架 是設計來支撐厚重或是大型的畫布在支撐座上。這個支撐座是利用一個齒輪或是吊拉的機械裝置來上升或是下降作品的高度 (專業的藝術家有時使用崁於牆面上,可以用來上升或是下降大型畫作的機械裝置)。裝置小腳輪可以讓畫架在畫室內到處移動,很多的畫室畫架也包含了顏料的托盤或是儲物的隔間。如果把畫室畫架的高度完全展開的話,其實是非常高的,所以不太適合在小的房間內使用。

5 箱子畫架 簡單來說是一個繪畫箱子和一個速寫畫架的組合。通常風景畫家會拿來在戶外使用,或是肖像畫畫家會在繪製他們的模特兒時使用。此款畫架有兩種尺寸,通常含有背帶、固定的調色板和一個可以滑動的抽屜。箱子畫架就像是一個可攜帶的工作室,不過它實用的便利性也反映在它的售價。一個箱子畫架比起其它款式的畫架佔據更多的地面空間,而且對要求嚴謹的大幅畫作來說是不實用的。

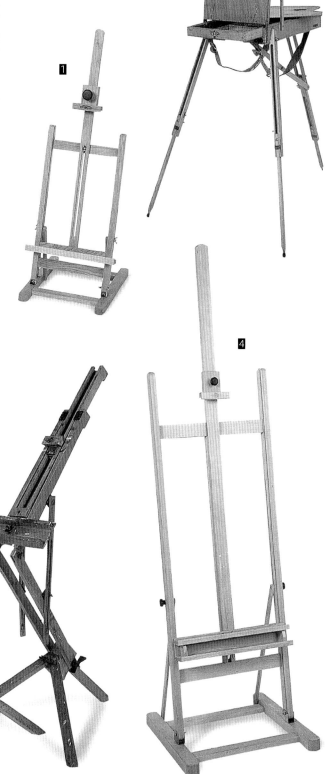

工作室的空間規劃與應用 3　接榫式內框

　　接榫式內框就像畫框一樣，用來支撐展開的畫布，提供一個輕便、可重複使用和便宜的基底材。工廠製造的組合式內框條通常是由松木製成的，大多數都是以不同的規格長度，兩個一組來販售。如果內框條尺寸大於60X75公分(24X30英吋)，那麼就需要橫木條來提供畫布反制繃緊的支撐力。

　　接榫式內框條面的寬度大於它的厚度，而且內框條愈長就會更寬、更厚。沒有裱框的抽象作品通常被畫在2.5和7.5公分(1和3英吋)厚度之間的內框上，然後畫布反折釘於背面。小型到中型尺寸的裱框的作品，其厚度盡量不要超過1英吋(2.5公分)，如此整體作品的重量就不會太重。

　　畫布必須捲繞至內框條的周圍，而且不要接觸到框條的前面。如果在作畫時內框條的前邊觸碰到畫布，在作畫時會在畫布的表面上留下一個不希望出現的印子。因為這個原因，內框條內邊會切成斜角或是形成一個角度，或更普遍的是在外圍處做個凸起的邊緣。對沒有上框的作品來說，這個外圍的邊緣通常形成一個明顯、乾淨的邊緣，但是對有上框的作品來說，畫布邊緣不是圓角形是比較適合的。

將木製楔形板置入內框條斜接處，固定框條的組合

固定式的接合部分（無凸面線板）

內框條的連接

對一些上了框和較小的畫布來說，一旦將小的木製楔形板放入接合處中，槽溝衪沒有完全固定的接合處，會被輕微地撐開。而具有固定的連接點是用在比較重的內框條上，使用在比較大和未裱框的作品，並且要有附加的凸面線板，可以將畫布與內框面分隔開來。

不同類型的內框剖面圖

表框用的製式內框

抽象繪畫用高品質內框

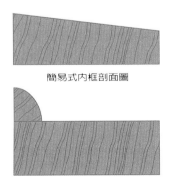

簡易式內框剖面圖

有凸面線板的大形畫作用內框

繃緊畫布的剖面圖

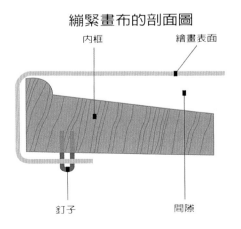

內框　　　繪畫表面

釘子　　　間隙

繃畫布

這是把亞麻布和綿布展開後繃緊於內框上的方法。要繃較大張的畫布最好有二至四人，並在一個乾淨的地板上進行。新的畫布可以浸濕半個小時左右，然後在乾燥前繃緊，以降低日後可能的鬆弛問題。

1 用輕敲的方式把內框條組合在一起成為一個框架，用直角尺來檢查它是否方正，或是用捲尺從一個角到另外一個對角測量（楔形板只有在需要擴張內框條時使用）。

2 把內框斜傾的那一邊放在畫布上，然後剪下畫布，讓四周部份預留大概7.5公分 (3英吋)。

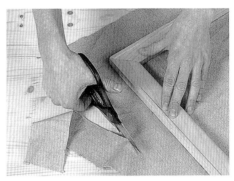

3 確定畫布的經緯線與框架的邊緣是平行的。用畫布鉗把畫布繃緊，在長邊的內框條的中央處用釘槍固定畫布；然後在另一邊重複此步驟。

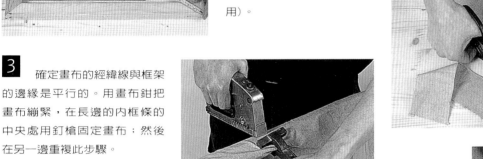

4 在短邊使用同樣的方法；仔細的在每一邊的相對位置上（這是為了防止畫布拉的不均勻）把畫布拉的更緊些，並定上畫布釘。

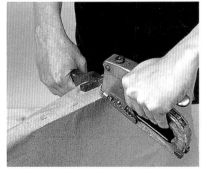

5 回到第一個長條的邊，然後在第一個釘針的左右兩邊距離4至5公分（1又1/2至2英吋）的間隔處再各釘上一個釘針。對邊也是這樣做，然後依序地做完剩餘的兩邊。釘的順序都從中央向外到角落（比較長的邊會需要多一點的釘針，所以有時得先省略掉較短的邊）。

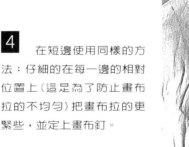

6 聚集和摺疊在邊角多出的畫布，然後在背後釘上釘針。

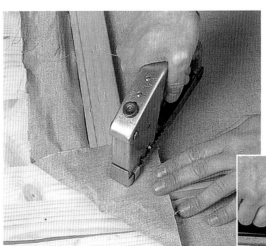

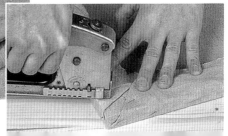

工作室的空間 規劃與應用 5 畫布的塗膠

膠層位在顏料色層或底色與基底材（畫布、木板、紙張等）之間。膠的塗佈作用是具有一層隔離的保障。膠層無須塗得厚稠，使它具彈性和延展力才是關鍵。兔皮膠是一種傳統的膠質，一般以粉狀、片狀、雪片狀以及粗糙的顆粒狀被存放。壓克力膠同樣適用於油畫，但使用時需參照製造商的指示。裝潢業者使用的膠和白膠都不適用，因為它們在短時間之內就變得易碎。

兔板膠的製作

兩品脫（1公升）的兔皮膠，大約能塗覆四塊（一塊24 X 30英吋（60 X 75cm））畫布；膠和水的確實比例，須依照每一批膠的特性而定。製作的過程，請參照下列的步驟。

1 將兩盎斯（50公克）粉粒狀兔皮膠與兩品脫（1公升）的冷水混合，置入耐熱的容器或雙層汽鍋的頂層中，浸泡兩個小時以上。

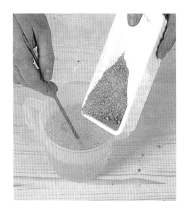

3 將煮好的膠再倒入另一容器，放置在蔭涼的地方，待上兩小時以上。檢視其濃稠，最好的狀態是呈膠狀，但能輕易的被化開。（如果你對膠與水的比例具有信心，可省略這個步驟），如果這膠的濃稠度不正確，可在視情況添加水或兔皮膠在已煮好的膠質中，並再重覆步驟1和2。

2 當兔皮膠顆粒膨脹之後，將此容器移置一個熱或燒開的水中，攪拌至兔皮膠溶解成均質、呈透明棕色的流質即可。

4 將裝兔皮膠的容器放入熱水中，再次水加熱。然後以平順的筆法，將兔皮膠平均地塗佈在畫布上以及四周。待乾燥後，輕微地以浮石將不平整的地方處理成平滑的狀態。重覆這個步驟二至三次即可。

使用兔皮膠的秘訣

• 通常塗佈一層膠，是適當的；若須塗佈兩層，可能是因為膠的比例過於稀釋。

• 應視大畫布的需要，在雙層汽鍋中的水，需重覆的加熱以便讓膠能完全溶解。

• 棉布表面的吸收性不如亞麻布，所以塗膠時，需要更寬闊與硬毛的畫筆。

木板與畫板的準備

**工作室的空間
規劃與應用 6**

無論是廠商製作的木板或木製的畫板，在使用和準備工作方面都大同小異。當你要選擇各類的畫板時，所考慮的因素是它的成本、重量、表面的吸收性及是否容易彎曲、變形（詳閱基底材，第19頁）。

基底材與準備工作

所有木製畫板與薄木板的尺寸，大約都在18X24英吋，（45X60cm）。它們都能夠聯結到支架（框架）上。這個支撐的橫木類似畫布的內框，但它的四邊都是平整的；主要的作用在增加木板的堅固性。框架則具有簡便的接合處，可由釘子或鏍絲固定；也可使用強力木材用膠，將框架固定在尺寸相同的木板或畫板上。

至於厚木板和框架的結合方法，需要從框架背面，將鏍絲穿透框架，旋緊並固定在木板上；而薄的木板，使用木材用的膠來結合框架，就足以勝任了。

像強化纖維板之類，表面平滑的板材，就需要用甲醇化物（變性酒精）擦拭，以消除表面油膩的痕跡。另外亦須輕輕的以砂紙打磨表面，以利膠質更穩定地附著在木板上。壓克力白色底在使用之前，應先塗膠，但在每次塗底色之間，只需輕輕打磨即可。前面幾次的打底，可以摻和水稀釋（雖然一些製造商並未建議此種作法）。另外，在木板背後大量的塗佈底膠，可以產生與木板彎曲方向相反的抗力，以防止日後木板彎曲變形。

如紙張或紙板等基底材，需要塗佈稀薄的膠層或壓克力白色底劑，防止紙張吸收顏料中的油脂，造成油脂腐蝕基底材的情況。金屬性質的基底材，可以使用酒精去除表面的油膩感，並藉由塗佈一層薄且平坦的雪花白，減低表面的反射現象；雪花白可用石油酒精稀釋。

畫布板的製作

畫布板是將木板的堅固性和低成本的優點，與畫布紋理的特性結合起來的基底材。薄的亞麻布、棉布及白棉布都是合適的材質。非常容易就能將一組至少五張的木板覆蓋完成。一個已塗膠的畫布板能夠直接塗佈顏料，不管其表面是否已經塗上底色。

1 剪裁一張比木板四邊尺寸各寬一英吋（2.5cm）的畫布。

2 塗上熱兔皮膠或冷壓克力膠在木板上。

3 將畫布覆蓋在未乾的木板上，調整至正確的位置，消除任何的殘塊或氣泡。

4 謹慎地塗膠至四邊。

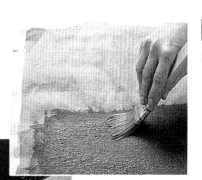

5 將畫布的背面與木板都塗上膠，並且確實拉緊畫布，以及圍繞住邊緣。

工作室的空間 規劃與應用 7 打底

　　所謂打底，是指塗佈一層底色在基底材上，讓繪畫表面有著均等、明亮且堅牢的特性，這是塗膠所不能企及的。對於油畫而言，一般都會考慮以油性為底的畫面，因為它是最理想的。完成打底的表面，經過一個月的乾燥時間之後，就能夠使用，但就最好的情況而言，應該放置約六個月之後再使用。醇酸底劑，也被視為一種快乾的油性打底劑。

　　壓克力打底劑與石膏底兩者都能容易塗佈在細棉布上，無須一層膠（壓克力膠亦適用在亞麻布）。壓克力打底劑具有良好的吸收性，且讓顏料層更容易延展開，這樣將會減少油的用量，不會殘留過量的油脂在表面上。

　　油性白色底劑應是一種濃稠一致的流質底劑，放便滲透至畫布的纖維組織中；假若它過於濃稠，可以用少許的石油酒精稀釋。塗佈一層油性底劑，能形成彈性的色層，但若須塗佈第二層，最好待上幾天的乾燥時間。可以摻和少量的管裝顏料在打底劑中，改變底劑的色調（詳閱有色底的應用方式，第117頁）

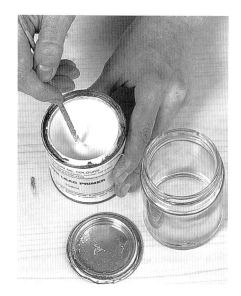

2　油性白色底劑應該是具光滑，流動的濃稠狀態，類似流動的乳脂。

1　油性白色底劑，有時需要摻混少許石油酒精來稀釋。

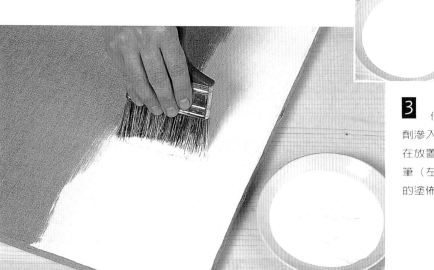

3　使用大型的調色刀（上圖）塗佈底劑，能讓底劑滲入表面的組織內，產生一個平滑的繪畫表面。在放置一邊待乾燥前，要確保平坦的覆蓋。使用畫筆（左圖）是另一種選擇方式，此法能產生更平均的塗佈狀態，但也會形成明顯的畫布組織紋理。

有色底的製作

工作室的空間
規劃與應用 8

　　有色底是一種合乎美學考量的運用，並且應該夠薄，和白色底能整合為一體。不透明或透明畫法，兩者都適合有色底的需要。

　　不透明底色，須謹慎地用畫筆塗佈在原先已打底的畫布上。醇酸白色底劑能滲混油畫顏料與石油酒精，產生適度快乾的有色底。至於壓克力底，壓克力顏料能結合壓克力打底劑及少許的水。不透明有色底需要大量的底劑，以提供畫布或木板表面，足夠且一致的塗佈。

　　透明有色底（有時稱為基本底色），是在白色底上覆蓋一層淺薄的顏色，以便產生一層更飽和的顏色。使用油畫顏料、亞麻仁油及石油酒精等媒材製作的底。假若有添加使用快乾的色粉，在一般情況下，畫布大概在塗佈一星期之後，就能使用。

透明有色底的塗佈方式

1 加入少許的管裝顏料和相同數量的亞麻仁油與石油酒精，調和出濃稠且色相一致的顏料。

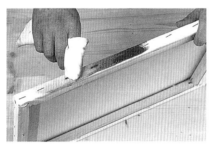

2 塗上少許顏料在畫布邊上，以便檢視色彩的正確性與濃稠度。

3 混合足夠的顏料，以大型畫筆沾上顏料，均等地在整個畫布表面塗佈較厚的顏料色塊。

4 以重覆、確實的筆法，化開這些色塊，讓顏料散佈至整個畫面；擠壓掉畫筆上多餘的顏色，並擦拭畫布的四週邊緣。

5 使用軟性的繃帶麻布，輕柔地移動，直到獲得一個稀薄、平滑且色澤均勻的畫面為止。

凡尼斯的種類與應用

對畫作來說，凡尼斯像是可以去掉的畫面保護層。如果曝曬於大氣中很多年後，凡尼斯會吸收讓畫像表面變深或是退色的物質；在這個情形下它可以被去掉或者替代。凡尼斯不應該在作畫期間內使用，以避免意外的除去了畫面的顏色層。

傳統的凡尼斯是由丹瑪樹脂或是乳香樹脂所製造出來的，但是許多專家比較喜歡Ketone N樹脂，因為它不會變黃。壓克力樹脂同樣也可應用在油畫上。(使用凡尼斯時，應檢視製造商的任何指示步驟)

凡尼斯的種類可分為無光澤、有光澤或是在介於這兩者之中。無論是有光澤或無光澤的壓克力凡尼斯，都能與Ketone混合使用，以獲得適當的畫面潤飾。對於具暗色調、豐富且透明的畫作，或是柔和均勻的畫作表面，例如以木板或是金屬版之類的基底材，高度光澤的畫面潤飾是重要的。而一個以厚塗法或薄塗法完成的，具高明度的繪畫作品的表面，則適合使用無光澤的凡尼斯。

1 清除用凡尼斯
2 無光澤凡尼斯
3 有光澤凡尼斯
4 稀薄性瑪蒂脂凡尼斯
5 潤色用（補筆用）凡尼斯
6 噴霧式保護性凡尼斯
7 噴霧式無光澤凡尼斯

應用凡尼斯的技巧

- 完成的畫作必須視其顏料層的厚度、顏料與材料的種類而定。大概要放置半年到一年左右，再上保護性凡尼斯。
- 永遠要在溫暖、乾燥、沒有灰塵的環境下上凡尼斯。
- 確定畫作與凡尼斯的相同溫度。

- 用噴灑槍來塗佈凡尼斯，以達到均勻的完美效果。比較濃稠的凡尼斯，需要用石油酒精稀釋後再使用（口狀物的噴霧器不建議使用，因為它會把溼氣一起帶進凡尼斯的層面中）。
- 噴霧式凡尼斯有分光澤、無光澤或是潤色的種類，但是它們售價很高，致使噴霧式凡尼斯乏人問津。
- 把小型的畫作平放在一個密封的塑膠袋或是箱子裡，塑膠袋或是箱子要大到足以讓噴槍或是噴霧罐進入，這樣可以維護凡尼斯。同時也是當你在使用凡尼斯時，能夠包住可能散佈的有毒氣體的好方法。
- 在畫作的背面寫上凡尼斯的品牌跟種類，以便未來去除時有確實的依據。

使用刷子塗抹凡尼斯

　　當用刷子塗抹凡尼斯時,記得確定有良好的光線,讓你可以檢查是否有均勻完美的效果。

1 　用白色衣服在作品的一個小區域測試凡尼斯,並確定衣服沒有變色。

2 　將作品平放,用5-7.5公分(2-3英吋)寬的具優良鬃毫的刷子,連續不斷地塗抹上凡尼斯。每塗上新的一段,應該只要覆蓋過之前塗抹上去的那一段,而且塗一次就好。避免讓刷子負載過重的凡尼斯。

4 　把畫框邊緣擦拭乾淨。待凡尼斯有點乾後,把作品倚靠著牆,畫作正面向著牆面或是把它垂直放在密閉的壁櫥裡,讓它慢慢變乾。大多數的凡尼斯經過一夜後會變乾。

3 　經過幾分鐘後,凡尼斯會開始凝固。繼續輕輕地刷過濕的表面(只有在使用丹瑪脂或是乳香樹脂時才需要)。

工作室的空間
規劃與應用10

裝框與展示

　　畫框可以保護油畫畫作的正面及側面，防止因外力的因素而導致的損害，經由內框的固定以及堅實基底材的支撐，可以防止作品變形或彎翹。我們可以很清楚地發現，畫框扮演了畫作本身及牆面之間的間隔角色，並可以強調畫作本身。

　　傳統上，拿來裝飾油畫畫作的畫框都是燙金、上漆或磨光的木製框。玻璃，因為它的透明特質，通常被拿來保護像卡片或是紙張之類的作品，或保護非常有價值之畫像的表面。

　　似乎是基於美學的理由，大型的畫作以及很多抽象作品都不會裱框。但是值得注意的是，這些作品通常僅懸掛於開闊的、中性顏色的牆面上。畫廊的展示空間，讓此類型的畫作更具力量。一個充滿裝飾圖案或空間雜亂的家庭環境，反而會減弱畫作本身的魅力。

　　畫框應該與畫作相互協調，一張明度範圍比較窄的畫作應該不要配上非常深或是明亮的畫框。色彩明亮的畫框也要盡量避免使用，而且框面不要比畫作本身還要亮，也最好不要比作品表面還要細薄。線腳寬度若少於5公分（2英吋）寬，看起來會過於狹窄而且廉價的感覺，並且較小的作品通常需要一個相對寬度大小的線腳來框飾。

　　畫框的外觀裝飾種類，具備從樸實到華麗的多種樣式，框形應該要與作品的特性和表達方式產生共鳴。金色畫框被拿來作為作品的配色潤飾，已有很久的傳統，另外再加上多樣的銅綠色或是一些表面的處理，這個顏色確實塑造令人驚奇的具節制的、和諧的空間氛圍。

製作油畫的框架

　　所有種類的線角都可以大量購買，畫框架可以用斜切面的木條、並配合鋸子和角鉗、細繩等工具製成。明顯的，框材的製作技術正逐漸改進並升級至更專業、更具效率的水準，以促進生產力。畫框的製作應該儘可能進行多量化的生產，以節省時間與防止資源的耗損。

　　使用便宜未經修飾的線角（無修飾的木料），你可能需要塗佈著色劑或顏料，特別是要針對每一張作品作最後適切的修飾。

　　因室內的裝潢需要，而使用的嵌線和其它種類的線角，在預算計劃下必須具有能被部分修改的空間（這些材料一般都具有平坦、淺薄及有背襯的特性；可以藉由這些材料組構一個可收納畫布的空間）。

　　釘子與其他的固著劑僅能保持畫框的連結，尚不足以堅固到支撐畫框本身的接合。

　　藉由準確的框材斜接位置的裁切與堅實的黏結，就能讓畫框的結合具有最堅固的強度。對每一張畫你都要計算出所需的線角用量，標準的規格算法是：（長邊×2）＋（短邊×2）＋（線角寬度×8）＋（線角寬度×4）這包含著損耗量。

　　油畫作品必須確實固定在畫框內，並且需位在線角前緣接合處之後。

　　若有足夠大的室內空間，便能容許一些畫板或內框材的小規模的製作發展。

1 鍍金畫框
2 上色畫框
3 染色畫框
4 原木色畫框

角鉗

一旦斜切面被切割完成，有很多夾住邊角直到黏著劑乾燥的方法。

皮帶式鏍絲鉗

夾角鏍絲鉗

彈簧鉗

1 大形的扣環和掛鏈
2 金屬掛環和細繩
3 鏍絲式扣環和金屬掛線
4 金屬彈簧固定片
5 固定式扣片（舌片）
6 旋轉式扣片
7 扣片
8 掛扣金屬片
9 Z形固定片

掛鉤與固定配件

對於較輕或較重的作品有各種不同尺寸的懸掛配件。各式的固定片，可用來將作品與畫框緊密結合起來。配件包括：可彎曲的薄板、旋轉式扣片、腰形扣片、彈簧夾和Z形固定片（當畫作背面朝上時，使用工具需特別小心，避免刺穿畫布的背面）。

油畫的懸掛和投射光

　　應該用畫框上的懸掛點來懸掛作品而不是用內框架（它不是設計來承受任何外加的重量）來懸掛。在每一邊畫框一半以上的地方，鎖入D形環，再嵌入低彈性的尼龍或是金屬掛線。這樣提供了適當的傾斜度來降低強光，而且允許作品背後空氣的流通，以及減低作品表面堆積塵埃。透明玻璃板已普遍被使用，特別是在展覽的用途上。

　　像其他藝術作品一樣，油畫作品如果處於煙霧彌漫或是多水氣的環境下會受損害，例如在廚房、廁所或是暖氣機上面。如果不希望作品會反光的話，最好把作品懸掛於窗戶旁邊而不是面對窗戶，而且最好把光打在兩個側面之中的任一面，不要讓光源直接位在作品上方。

作品應該懸掛起來

輕微的傾斜可減少反光，並使作品背後的空氣流通，及防止作品的表面堆積塵埃。

工作室的空間規劃與應用11 每日的建議清單

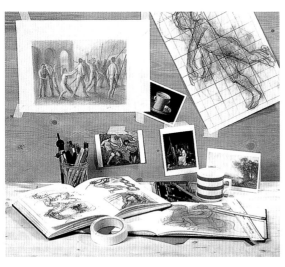

- 在你開始作畫之前，仔細評估任何工作的程序，並且計畫在不同程序中要做的工作。
- 在你的手上和指尖處塗上防護霜。在油盅1注入畫用調和油並將畫用油塗敷在畫面上顯得晦暗無生氣之處；在油盅2中放入稀釋劑。
- 先擠出你在作畫時會需要的顏料用量。使用調色刀在玻璃板上準備顏色和所需的混合色。
- 選擇適當的畫筆和擦拭用布，然後開始作畫。
- 作畫之後，關緊所有顏料的軟管蓋，以預防顏料乾掉。
- 從調色板和玻璃板上刮掉多餘的顏料到報紙上，然後使用油盅內剩餘的稀釋劑來清洗調色板與玻璃板。

- 從最小的畫筆開始，慢慢到最大的畫筆，先把畫筆上多餘的顏料抹在報紙上，然後用剛才使用過的稀釋劑去除掉畫筆上的顏料，用布團將畫筆拭乾，然後擦淨畫筆的筆桿。
- 在溫水裡用肥皂洗淨畫筆，擦乾後將筆平躺放置（如果直立放置的話，水會回流至畫筆金屬銅圈內，而導致掉毛。）先從小的畫筆清洗到大的畫筆，以免一次污染了清洗用水。
- 整理工作區域，然後用溫水和肥皂清洗手和指甲。
- 審視正進行中的作品。

清洗畫筆

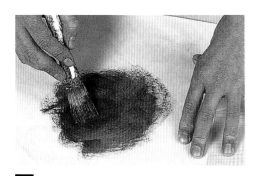

1 用石油酒精溶解黏附在筆毛上的顏料，然後用報紙吸附畫筆上多餘的顏料。

2 沾染肥皂並在溫水中清洗畫筆，直到畫筆的纖維中不再殘留任何顏料。

3 在冷水中沖洗畫筆，徹底地洗淨在筆毛上面的肥皂。

**工作室的空間
規劃與應用12**

健康狀況與安全性

油畫含有有害的顏料與溶劑。但在謹慎的處理與限量使用的管理原則下，使用這些物質應該不會造成任何的危險性。下面提供一些在工作室中如何維持工作的安全性，和身體的健康狀態的建議：

- 作畫的工作室可能含有有毒與易燃的物質，所以並不是一個適合孩童或是寵物的環境。盡量避免在工作室內抽煙、吃東西或是喝東西。

- 無論何時都用手部清潔乳液與熱水清洗手、以及指甲內部。使用石化礦脂膏或是礦油代替稀釋劑 （它會被人體血液循環吸收）來清洗手上的顏料。作畫期間穿上保護的工作服，並且將之留在工作室不要帶走。

- 持續的吸入溶劑的有害氣體 （包含各種無味的溶劑）會導致暈眩及作嘔。這可能是因為處於比較小或通風不良的地方，或是在集體的工作室和教室內。

- 溶劑應該儲存於密封的容器內，並且使用窄小開口的油皿或是油壺。工作室應該要有足夠的通風。

- 溶（特別是松節油及含甲醇的酒精）和稀釋過的顏料會被人體皮膚吸收，如果在沒有適當的防護措施下，持續大量的使用這些溶劑的話，對人體是有害的。在繪畫時，手部要擦抹水性護膚霜；特別是在執行會持續接觸大量溶劑的程序時，要戴上防護的手套。記得在任何一個作業程序上都要依照製造商的指示，使用適當的乳霜和手套，因為不是任何一種手套都可以防護所有的溶劑。

- 如果吸入散播空氣中的顏料粒子(起因於用砂紙磨擦乾糙顏料層、研磨色粉或噴灑稀釋的顏料)會有害身體健康。當使用色粉時(核對製造業者的指示說明)，請佩帶適合的口罩。應該用濕布整理工作的區域，而非用清掃或是刷拂的方式處理。

- 大量製造的木板或畫板(尤其是密集板)通常含有或

表面覆蓋著有害的物質。這些物質會在鋸開木板時跟著木屑一起被吸入人體。因此，無論在任何情況下要鋸開或以美工刀切割木板時，都需佩帶適合的口罩。

- 用噴霧槍、噴氣式溶膠或是噴霧器來塗佈凡尼斯及定著劑，會讓有害物質很容易在空氣中散播，並被人體吸入，造成呼吸的困難。所以當要噴灑凡尼斯時，應該到有通風設備或是開放的區域，並且佩帶口罩以及注意眼睛的防護。

- 沾染過溶劑、繪畫顏料的破布和報紙，可能具有引發火災的危險性，隨時將易燃物質遠離明顯的火源。經常清空垃圾筒且立刻清除任何溢出的畫用油和凡尼斯。把易燃溶劑收放於安全、涼快的地方，例如可以上鎖的金屬壁櫥。

- 如果你擔心或者對於自己的健康狀況產生質疑，做個包含血液測試的健康檢查。懷孕的婦女應該避免使用鉛白、含鎘的顏色和純松節油。

將溶劑移入其他容器的小秘訣

所有工作室裡使用過的稀釋劑，都可以被回收利用，避免隨便的處置造成對環境的傷害。把使用過的溶劑或是稀釋劑傾注於固定的容器內，密封後置放至少一個星期，直到顏料沉澱至底部，且稀釋劑不再混濁後，把它倒入一個可以密封儲存的容器，可再次使用。

專有名詞與詞彙解釋

壓克力／是油畫材料的另一個選擇，具有粘結劑的功能，可製造出壓克力顏料與壓克力打底劑。對油畫家而言，是不錯的繪製材料。但要留意絕對不能覆蓋在油性材料表面。

直接畫法／這個繪畫名詞是指：嘗試捕捉對象物的外觀，並直接一次就完成作品的作畫技法；絕不具有罩染法、顏色薄膜層等。

巴洛克／簡要地說，這是十七世紀流行於歐洲的藝術運動，作品中具有戲劇性的動態與光的運用。

黏結劑／一種油畫調和油的組成分子；與色粉調和能製作出可使用的顏料，並讓色粉能夠堅牢地附著在畫布表面。

紅玄武土基底／顧名思義，它是一種暗紅棕色的黏土，能做為打底的材料，類似有色打底。

短毛扁平筆／一種短鬃毫的方筆，適用在分色畫法。

鮮豔／就繪畫的情況而言，通常是指顏料的彩度，而非明度。

分色法／當底色或顏色層未完全被覆蓋，保持一種可視性，顏色之間因視覺混合的作用而產生的效果。它可經由薄塗、點描或刮除法的運用而獲得此種效果。

畫布／由亞麻或棉布製成的繪畫材料，表面可供作畫。也可指繃好的畫布，或者一幅完成的油畫作品。

全彩初稿／一張預先練習的素描稿，被製作在與油畫相同尺寸的紙張上，能直接轉印在基底材的表面。

炭筆／通常採用柳條或藤枝為材料，經由燒焦方法得之，是最適合與油畫顏料配合的素描媒材。

框架／簡易的支架，固定在巨大木板或畫板的背面，預防木板產生彎曲。

明暗法／照字面解釋是「明暗」。用來描述一種強烈的色調對照的技法：特別在暗色的背景中，呈現出物體被單一光源照射的效果。

支架／一種複雜、傳統的框架，使用在木板畫的背面，可防止基底材彎曲與因木板四週的伸縮而導致的龜裂。

立體派／二十世紀初期的藝術運動，由畢卡索與其他藝術家共同推展。他們拋開傳統的繪畫形式將藝術發展帶入一種更具說明性，結構性與抽象性的繪畫形式探究中。

打底／在開始真正的描繪程序之前，所作的第一層大筆觸油彩。

乾燥劑／一種添加在顏料中（通常在製作的過程中），可縮短其乾燥時間的物質。

乾性油／所有摻和在畫用油中之黏結劑的總稱。

添加劑／一種不昂貴、非活性的物質，可增加顏料容量，但會減弱顏料本身的色調濃度與混色能力。

始以淡彩終於油彩（厚在薄之上），將較厚的或富含油質的顏料層，覆蓋在不含油質的稀薄顏料層上的繪畫方式，能防止日後顏色層的龜裂。

野獸派／二十世紀初期的藝術運動，運用鮮豔的色彩與將畫面深度平面畫的方式，呈現具自由、表現性的繪畫風格。領導者為馬諦斯。

具像的／藝術的類型，意指描繪可辨視的主題，例如靜物畫、風景畫或人體畫等；與抽象畫是相對的。

榛樹畫筆／形狀扁平呈橢圓的畫筆，保留了圓筆筆毛具有的彎曲特性。

平筆／就現代風格的繪畫而言，是一種常見的畫筆，畫筆的金屬箍頭，亦呈扁平，筆毛互相平行。

壁畫／油畫未產生之前，一種在濕石灰泥牆面描繪的古老技法：在文藝復興後時期的南歐，壁畫比油畫更廣為藝術家所接受。在技法的使用方面，類似於水彩畫。

變色（褪色）／指在經過時間的考驗之後，褪色或變暗的情形。

類型（種類）／一個家所週知的繪畫主題。例如靜物畫、寓意畫或肖像畫。「風俗畫」是指描述每日生活情景的繪畫類型。

石膏底／早期是指一種具吸收性，以膠為基礎的底劑，適用於蛋彩與油畫：如今，也將壓克力合成樹脂視為同義字。後者的吸收性較弱，但形成的薄膜更具彈性，或許更適合油畫家使用。

透明畫法／一種利用顏色透明度的繪畫方式，用淺薄的顏料層覆蓋在明亮的底色或顏料層之上，經光線折射會產生非常豐富與明亮的色澤。

灰色調單色畫／運用不同灰色階描繪而成的單色繪畫。絕不使用色彩，類似習作練習或是繪畫底色。

白色底／基底材表面第一層施以覆蓋的材料。它塗佈於膠層之上，產生一平滑、堅牢的繪畫表面，具適當的吸油性。也可以改為有色底，適合油畫的某些技法。

中間調／畫面中從明亮處至陰暗處之間的中間灰調子的變化色階區域。

處理手法／描述一種作畫風格或形塑的方法，屬於具獨特方法的畫家。

錯覺法／與義大利文藝復興和油畫的發展，兩者具有相同意義。錯覺法意圖創造一個令人信服的畫內空間，這個空間規格符合觀者眼中的世界。

厚塗法／具有明顯厚稠顏料堆疊的油畫技法。適合於具表現性的效果。

印象派／十九世紀晚期的藝術運動。以莫內和畢沙羅的作品為例，強調光、色彩及奔放的筆觸。深刻影響後來的現代藝術運動。

基本底色／油畫用語。指塗佈一層白色底，或者是一層透明的底色在白色底上。

色調／指畫面整體的色調與明度。一張具明亮色調的畫面稱之為淺色調：相反地，整體畫面呈現暗沉感受，稱為深的色調。

油彩草稿／一層簡單的繪畫底色，表現出概略的色彩分佈、明暗變化及省略細節的描繪。它的特性比較傾向於覆蓋層。

耐光性／指顏料保持本身色彩的穩定性。相對於顏料的褪色性。

固有色／指一個物體本身具有的顏色。無關於四週環境中反

射在物體上的色彩。

托腕杖／一根桿子，在末端繫綁一小綑布。提供手能穩定地作畫，尤其在描繪細節或在未乾的顏色層上作畫時。

無光澤／指繪畫表面有無光澤的程度。導致影響的原因有油的容量、吸收性底或者色粉的種類等因素。

媒材／一般是指藝術創作的使用材料，如：油畫，壁畫，大理石等。更特別的，它也是一種調合劑，用來將顏料調合至適當的濃稠度，讓畫筆能自在的運行。

塑造／一種仔細描繪物體表面明暗色調的變化，使之具有三度空間感的能力。

現代主義／集合名詞，意指盛行在二十世紀上半葉，許多有關藝術課題的運動。強調形式高於內容，具有簡化的視覺語言，與對新意和原創力的追求。

單色畫／意指運用單一色彩的明暗色調變化的繪畫。也可當作底色或速寫草稿。

自然主義／一種具精確性，客觀性和非理想化的描繪方法。

畫面上油／在灰暗、無光澤的畫面上，塗上一層薄調合油或潤色劑的過程，便力於再次的描繪。

視覺混頻／將數種顏色排列成無數未混合的小色點，在一定的距離觀看時，畫面的色點會產生互相混色的效果。

調色板／用來排列或混合顏料的木製或玻璃製的不透水板。畫家為某幅畫所選定的一組顏色。

油畫板／傳統上，是由堅硬木材製成的油畫基底材。有時也

涵蓋製造商生產的木板種類。

畫平面／畫面的表面，特別有關運用錯覺法或假象手法，使物體凸出或凹陷在畫面的視覺效果。

戶外氣氛／戶外作畫的練習，能直接面對主題。

點描畫派／以細小的點或分散的筆觸，分佈在整個畫面而產生的繪畫形式。概略地說，此種繪畫形式源自印象畫派的風格，秀拉為其代表人物。

印花粉轉印法／藉由用炭粉，使其經由小針札成的細孔，線性形成素描轉印至基底材的技法。

原色／紅、黃、藍為三原色，它們無法由其他顏色混合而得之。

白色底／當作油畫白色底的顏料混合物，與「打底」和「底子」實際上是同義字。

寫實主義／和自然主義具有相同的意思。描述具可相信的、精確的再現繪畫形式。它也隱喻意味為個人生活經驗的真實描繪而努力。

文藝復興／十五、十六世紀，自義大利擴展至北歐地區的人類藝術與智性的革命。這個運動的宗旨，主要在古典理念的復興，當它以藝術形式呈現時，表露出具個人獨特性及促成錯覺法、自然主義的發展。

樹脂／萃取自樹木中具黏稠性的分泌物，可作為傳統的凡尼斯的基本成份。

潤色劑／一層稀薄、暫時性的凡尼斯。比永久性的凡尼斯，更能讓乾燥的繪畫表面具有光澤與使顏料容易附著。

圓筆／是最具傳統性的畫筆。筆毛的一端緊緊固定在圓形箍

頭內，另一端的筆毛則理順、集中至中央形成筆尖。

彩度／選擇性的專有名詞。用來描述顏色的強度與飽和度。實際上，與基底材的吸收性或下層顏色的特性都有關係。**薄塗色**／使用單一或數種不同的筆法，不塗滿整個畫面，使下層顏料能顯露出來的繪畫技巧。

次色／混合三原色而得到的混合顏色，分別為綠、黃、紫三色。

色度／一種混合顏色，色度比其本身原有的色度暗一些的描述，通常是指與黑色的混合。

沉積／照字面解釋，是指從顏料層滲入先前的顏料層或者底色，而讓繪畫表面產生無光澤、灰暗的痕跡。

膠層／一層薄且有彈性的膠膜，隔離並防止油性顏料或油性底的油質腐蝕基底材。

溶劑／揮發性的混合物。如松節油、石油酒精。具稀釋顏料、樹脂與清理畫筆、繪畫表面的功能。

著（染）色劑／常見的繪畫材料。通常是由透明性的色粉所構成，具吸收性的畫面表層。添加至顏料中，不會增加其黏稠度。

熟油／是一種乾性油。與許多含樹脂的凡尼斯有類似的特性。

畫布框／用來繃緊畫布的框或架子。

基底材／是一種畫用材料與支撐物的總稱。如畫布框或供以在表面作畫的畫布。

表面／基底材的專門術語，更適當的說即畫面本身

蛋彩／一種繪畫的技法。以乳劑（通常是蛋黃）為調合劑，乾燥的時間十分快速。在繪畫歷史上和油畫有著類似之處及關聯。

稀釋劑／使用調合劑中，用來稀釋顏料的溶劑。但它本身並不能形成乾燥的顏色薄膜。

色調／藉由混合白色顏料，而獲得具高明度的顏色調。

調子／色彩的亮調與暗調的形容術語。

粗糙面／指繪畫表面肌理的粗糙等級。能促進更好的顏料附著性與分色技法的效果。

表層調／未稀釋且堅實的顏色表面效果。

假像／字面解釋為「欺騙眼睛」之意。自然主義形式的延展，由靜物畫發展而來。藉由繪描一個似乎存在於真實空間的主體或凸出畫面表面的錯覺效果。

漸層／指明亮部位逐漸變化至陰影部位的明暗變化。其表現是否微弱或概略，端賴形塑的方法與光源的位置。

底色／初步計劃性的底色層。當乾燥之後，可被後繼的顏料層部份或完全的覆蓋。

底層色調／指光經由白色底的折射，穿透稀薄顏色層，所顯露的半透明色調效果。

凡尼斯／含樹脂的原料，通常添加在調合油中，形成一層作品表面的保護層。

載色劑／具有承載色粉的能力，並使色粉黏附在繪畫表面的液體的稱謂。

譯名索引

面所列都是本書中提到的藝術家，包括全名、出生年和國籍

索引

斜體字型顯示該字為標題

謝誌

出版商對本書有所貢獻的人，致上無比的謝意。金 威廉斯，在對於直接畫法技術的示範（５７－５９頁）傑洛米‧鄧肯在分色技法的指導（６５－６７頁），及提供許多速寫材料的資料，在本書８７頁內文有詳細的說明。（其餘有關技法示範與素描材料的介紹，使用的資料都由作者布萊恩‧高斯特先生提供）。感謝所有為本書提供作品圖片的藝術家，以及下列許多的供獻者，他們在材料、設備、攝影等方面，均給予全面協助。

L. Cornelissen & Son Ltd
105 Great Russell St.
London
England WC1B 3RY
t.: +44 (0)20 7636 1045
f.: +44 (0)20 7636 3655
www.cornelissen.com

Daler-Rowney Limited
P.O. Box 10
Bracknell
Berkshire
England RG12 8ST
t.: +44 (0)1344 424621
f.: +44 (0)1344 4865111
www.daler-rowney.com

Lukas Künstlerfarben und
 Maltuchfabrik
Dr. Fr. Schoenfeld GmbH
Harffstr. 40
D-40591 Düsseldorf (Wersten)
Germany
T.: +49 (0)211 78130
F.: +49 (0)211 781324
www.lukas-online.com

H. Schminke & Co.
GmbH & Co. KG
Otto-Hahn-Str. 2
D-40699 Erkrath
Postfach 3242
D-40682 Ekrath
Germany
t.: +49 (0)211 2509 446
f.: +49 (0)211 2509 461
www.schmincke.de

Spectrum Oil Colours
272 Haydons Road
South Wimbledon
London SW19 8TT
t.: +44 (0)20 8542 4729
f.: +44 (0)20 8545 0575
www.spectrumoil.com

本書內文所有的照片與作品圖片的版權，隸屬於奈托（Quarto）出版公司與每一位提供圖片的藝術家。在作品圖片旁均附上他們的姓名及資料，以顯示其努力的成果及貢獻。本書若有任何的疏忽與錯誤，歡迎給予指正。

國家圖書館出版預行編目資料

油畫技法全集：各種油畫表現技法的步驟解析 / Brian Gors
著：顧何忠 譯 .-- 初版 .-- 〔臺北縣〕永和市：視傳文
化‧2004〔民93〕
面： 公分．

含索引
譯自：The complete oil painter
ISBN 986-7652-05-3 （精裝）

1.油畫 － 技法

948.5 92017307